手作香氛
蠟燭BOOK

絕美 × 香氣 × 抒壓的美好生活提案

THE HANDBOOK OF HANDMADE
AROMATIC CANDLES

- Creating an Astonishingly Scented and Calming Environment -

I
FOREWORD
推薦序一

·

　　燭火，是溫度、是祝福、是希望，點燃黑夜的光芒；點亮心之所向。燭火也為慶典，燃燒的是心願或思念；延長的是記憶或意念。

　　製燭師的浪漫，是對光和香氣感性的詮釋、又專注細心的衡量。也像私密的小魔法，瞬間能改變周圍環境的能量。

　　2011 年我創作了一首歌曲《燭光》，收錄於歌手李溪芮的專輯中。

　　「黑暗中隱約透露著光線
　　點燃那迷人的午夜
　　空氣中彌漫著妳的香味
　　月光曬暖了 我的棉被

　　我自問自答妳還不說話
　　原來妳嘴巴早就融化
　　晚餐的燭光快熄滅啦
　　妳用力燃燒生命的火花」

　　寫下我對燭光的著迷和嚮往，就像櫻花、像雪花，都是一瞬之光卻深刻的陪伴。

　　謝謝以辰的分享，用她獨有的方式和眼光，帶領著我們進入充滿光亮和香氛的世界，如此迷人耀眼！

創作歌手／音樂製作人

FOREWORD

推薦序二

　　如果沒有接接老師的邀請，我大概沒想過自己會動手做蠟燭。

　　媒體工作每天都得接觸新的資訊，一周平均訪問 3 ～ 4 位各行各業的來賓，思緒永遠在腦袋轉來轉去，累到停不下來。學習如何呼吸、如何放鬆是必要功課之一，但越是想靠腦袋下指令要呼吸專注、肌肉放鬆，越是讓注意力回到腦袋，這一切就在開始動手做蠟燭的那一瞬間發生改變了。

　　那兩個整天的課程，我並沒有太多時間看手機，也沒時間去煩惱明天有沒有新的主題，專注的只是當下的溫度、手攪拌的速度、蠟融化的程度，還有各種顏色相互融合的美麗漩渦，這時候的腦袋是放空的，一切都回歸到身體的感受，手中蠟燭的溫度和香味提醒著我，專注是一件多麼美好且幸福的事，直到被蠟油滴到的那個微燙的瞬間，才讓我驚覺距離我開始做蠟燭已經是九個小時之前的事了。

　　我喜歡在睡前點一盞燭火，看著燭光的搖曳，聽著竹片蕊心燃燒的聲響，自然心情就安定了，接接老師這本書不只教你製作蠟燭的方式，也讓蠟燭的光和熱連結並安撫了我們的身體和心靈。

　　讓你的五感打開，把專注放在當下，好好做個蠟燭，除了可以做出一個美麗的作品外，還可以體會如何好好吃飯、好好走路、好好呼吸，如果可以這樣，那生活中也就沒有什麼難關是無法突破了吧。

<div style="text-align: right">

廣播金鐘主持人

朱家綺

</div>

FOREWORD

推薦序三

親手創造你的溫度

　　接接老師是我催眠治療師班的同學，猶記得當年在班上，她總是能第一時間清楚理出一件事情的架構與方向，思路清晰、邏輯分明。參與過她的課程，她擅長將繁瑣的製作步驟化為一次次的靜心與自我對話，深化每一次的動作，讓我們的「手」去「做」；也讓我們的心「守」並「坐」。

　　自我照顧與身心調節是現在很核心的修復能力，而手作正是結合這兩者之餘還能有一個成品的完美結合。從蠟燭形式類比到生活風格，從模具選擇類比到界線設定，從調色融合類比到情緒的整合；最後，靜靜地等待自己的專注與用心在冷卻中凝結、顯化成真到這個世界。

　　手作的蠟燭可以是一個持續祈願，在溫熱中氤氳你的希望直達天聽。手作蠟燭也可以是一個儲思盆，儲存一個你想妥放的回憶或情緒，每當你意念之時，再藉由火光回到你所記錄的當下，重新品嚐重要時刻。手作蠟燭還可以是一份愛的寄託，將祝福置於以蠟構成的禮物盒，穩固的交予你所愛之人。手作蠟燭，更可以是一個自我宣告，用最溫柔的方式吶喊你自己是誰。

　　說到這，你想動手了嗎？親手創造是我們獨有的天賦，也是人們累積了千年的傳承。原來，我們正在做一件偉大的事呢！一起跟著接接老師，親手創造你的溫度吧！

Music Therapy Association Of Taiwan 理事／音樂治療師

林威宇

PREFACE
作者序

在踏入手工蠟燭領域前，我在製造和科技業工作了將近 20 年，從沒想過有一天自己會跳脫熟悉的環境，到一個完全不相關的領域成為一位製燭師。

從得知有 KCCA 韓式蠟燭證照課的存在，到決定上課、完成課程，這個過程發生在短短的兩個星期內。若是以我一般的習慣，啟動腦袋去分析思考的話，這件事很可能就不會發生了，偏偏那一陣子，我給自己的功課，就是練習聽從心中的聲音、相信自己的直覺。於是，我就這樣開啟了進入蠟燭世界的那一扇門。

會支持我那麼快做下決定的主要原因，是因為當時我在身心靈療癒的領域已經一段時間了。在知道有蠟燭證照班後，心中一直有一個很堅定念頭，就是製作蠟燭這件事，一定能成為日後輔助我在身心靈領域引導個案時，很重要的工具之一。

之後回想起在那短短一個月內的時間裡發生的事情，還是會覺得宇宙的安排很奇妙，一連串與蠟燭有關的人事物接連的出現在我身邊，而在此之前，蠟燭從來都不是我人生中的關鍵字，甚至從來沒出現過。

因為個性，加上長期處在高壓的科技業工作的緣故，我是一個腦中隨時有各種資訊和想法在跑，從來不曾放空的人。可想而知，我做任何事動作都非常迅速，而且要求精準，所以即便是放假沒事在家，我也會因為腦袋在動，而總是感到筋疲力盡。

手作蠟燭對我來說是一份很大的禮物。

從一開始的手忙腳亂，直到有一天我突然發現，在準備製作蠟燭的那一刻開始，我的各種念頭就能夠戛然而止，如同塵埃，落下，然後停止。我腦中就只有當下和製作蠟燭的每個步驟和流程。這對一個腦袋裡總是有事在轉的人來說，只專注於一件事是件非常不容易的事情。

製作蠟燭時溫度的掌控非常重要。當蠟開始熔解，何時將鍋拿下爐子、加入色素、香精……每個動作都要環環相扣。攪拌、調香、調色、將蠟倒入模具內……，最終蠟燭會如實地呈現我們當下是帶著什麼能量去製作它們的。

手作蠟燭，是一段與自己對話的過程，也是一段自我覺察和調頻的旅程。

我看到我的急於掌控、習慣當八爪魚，總是一次同時做好幾件事。於是我打翻了整罐液體色素，清理到天昏地暗。從此，我慢慢學會放鬆，一次只做一件事。要調色，就專注地調色，完成時放下其他工具，恭敬的用雙手旋上蓋子，將它放回原位，再做其他的事。

我看到我要求完美的嚴苛，要完美無瑕才能稱得上是作品，否則就像日記寫錯一個字一樣，想要整篇撕掉重寫。但是，我漸漸明白，失敗的作品才能成就我成為一位不錯的老師。無法告訴學生失敗原因，或是提醒可能會做出失敗的步驟，無法做到真正的教學。

允許自己慢慢做、接受缺陷，都是一種解放。

蠟燭教我活在當下、學著更有耐心與寬容。

感謝三友圖書總編輯美娜，謝謝妳的信任，讓我有機會去做不一樣的嘗試，與妳相遇也是宇宙美妙的安排之一。也感謝我媽媽讓我可以安心的在這段時間裡沒有後顧之憂的閉關書寫，還有幫我寫序的家綺，沒有妳的鼓勵，就不會有這本書。最後要謝謝這段時間實質、精神上給我鼓勵和協助的老師、姐妹和朋友們。你們的一句話、一個幫助，對我來說都意義非凡。最後要感謝大地媽媽，在我疲累緊繃的時候，讓好山好水陪伴我，給我力量。

我要將這本書獻給讀者們。希望它不只是一本工具書，而是能夠和我一樣，在手作中找到樂趣、認識自己。

祝福大家、祝福我們居住的這片土地。

Jey Jey Studio 工作室創辦人

接以辰

接接

接以辰

與蠟燭相遇後，決定離開自己熟悉的科技業領域，進入手作蠟燭的世界裡。在臺灣創立了 Jey Jey Studio 工作室，並往返於美國與臺灣教授手作蠟燭。

手動，心則慢。手作蠟燭是一段與自己對話的過程，也是一段自我覺察和調頻的旅程。

學歷 ／ 交通大學管理科學系碩士、輔仁大學英國語文學系學士

專業證照與訓練 ／

韓國 CLAB Baking Candle 合格講師、韓國 Hastable Garnish Dessert 合格講師、韓國 KCCA 香氛蠟燭合格講師、美國催眠師學會 NGH 認證催眠治療師、日本直傳靈氣療癒、薩滿水晶脈輪平衡療癒

CONTENTS 目次

Chapter 1

BASIC 蠟燭的基本

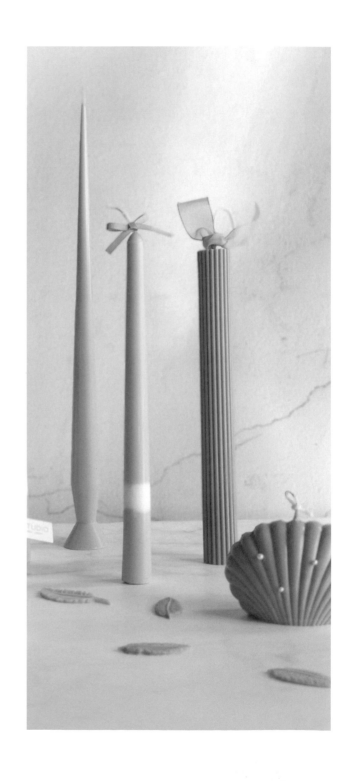

Chapter 2
CANDELS 蠟燭的實作

CHAPTER

01

BASIC
of
CANDLES

BASIC 蠟燭的基本

什麼是香氛精油蠟燭？

What is a scented candle?

「氣味是最親密的感官，它就像我們的指紋一定有著獨特的性格，因為它完全取決於個人的生活體悟。」——香水歷史學家 Roja Dove

手作香氛精油蠟燭大致可分為「化合香精油」以及「天然植物精油」兩種。

化合香精油是人造化合物調成，優點是能夠調配出各種不同，且有層次的氣味。化合香精油耐高溫，適合用來製作蠟燭。而天然植物精油則是由植物萃取而成，天然且有療癒效果。天然植物精油不耐高溫，在製作蠟燭上有樣式的局限。

在手作蠟燭世界中，其實並不局限在香氛精油，我更喜愛素材本身，沒有經過太多琢磨的氣味，例如：香草、茶葉、蠟材，甚至是油脂，如：椰子油。

氣味能展現一個人的風格及其生活品味，同時能夠營造出我們想要的情境和影響心情。

SECTION 01 / **蠟燭種類介紹**

容器蠟燭
Container Candle

- 須使用容器專用的（軟）蠟。
- 將熔化的蠟液倒入各種材質的容器中，待蠟液冷卻凝固後，製作而成的蠟燭。
- 燃燒容器蠟燭時，蠟油不會滴到外面，使用上較安全。

祈願蠟燭
Votive Candle

- 屬於柱狀蠟燭的一種，高度約五公分左右，一般使用於教堂 Votive 意指「奉獻給神明」的意思。
- 燃燒祈願蠟燭時，底部須使用容器盛接流下來的燭淚。

柱狀蠟燭
Pillar Candle

- 須使用柱狀蠟燭專用的蠟，一般容器蠟過軟，會導致無法脫模。
- 將熔化的蠟液倒入各種材質的容器中，待蠟液冷卻凝固後，脫模而成的蠟燭。柱狀蠟燭的模具形狀有很多種選擇，如：圓柱形、方柱形、圓球形、六角形、貝殼造型等模具。
- 燃燒柱狀蠟燭時，底部須使用容器盛接流下來的燭淚。

錐狀蠟燭
Taper Candle

- 屬於細長型的柱狀蠟燭，市面上販售的高度皆高於 20 公分，可透過手工或使用模具來製作錐狀蠟燭。
- 燃燒錐狀蠟燭時，底部須使用容器盛接流下來的燭淚。也可搭配燭臺使用。

漂浮蠟燭
Floating Candle

- 不須使用容器的脫模蠟燭。
- 能夠浮在水面上，若放在器皿中可作為各種裝飾。

小茶燭
Tea Light

- 市面上有各種形狀的茶燭容器可以選擇，一般製作時會使用鋁盒或者塑膠的小容器。
- 通常會放在造型燭台內，或是使用於茶壺底座保溫。
- 燃燒時間約 3 ～ 4 小時。

工具、材料介紹及保存方法

Tool & material introduction and preservation method

SECTION 01 ／ **蠟材**

　　最早期的蠟燭是用動物的脂肪所製成，屬於又軟又油的狀態，之後慢慢進化，透過加入石灰製作，演變成硬脂蠟燭。在 19 世紀以前，蠟燭主要的成分是動物脂肪或從蜂巢所採集下來的蜂蠟製作而成。隨著工業發達，石蠟被製造出來，進而取代了價格較高天然蠟材。直到近幾年來，有研究指出從石油提煉出的石蠟可能含有危害人體的物質，因此大豆蠟或蜂蠟等天然蠟又開始受到歡迎。

　　以下將介紹市面上較常用的蠟材及特性。

天然蠟－大豆蠟
Soy Wax

大豆蠟（容器用）

* 100% 天然大豆蠟和大豆蠟油製成。
* 大豆蠟分為容器及柱狀蠟燭用。大豆蠟能與容器完美的貼合；柱狀蠟燭使用大豆蠟則有良好的體積收縮率，讓成品更容易脫模。
* 最具代表性的特色是低熔點，低熔點的特性使在蠟燭製作過程中，能避免凝固後收縮嚴重及精油蒸發，而且燃燒時幾乎不會產生黑煙。
* 相較其他蠟材，大豆蠟最適合添加香氛精油。單獨使用大豆蠟，香味已經足夠，若與蜜蠟混合使用，則能加強香氣的揮發效果。
* 比石蠟燃燒時間長約 30% ～ 50%。
* 避免光線照射的保存狀況下，有效期為三年。
* 目前市面上所銷售的大多是由美國所開發出來的蠟。

大豆蠟（柱狀用）

◆ 市面上常用的蠟材：

大豆蠟品牌	Nature	Golden	Ecosoya			
產品名稱	C-3	GW-464	CB-adv	CB-135	CB-Xcel	PB
用途	容器用	容器用	容器用	容器用	容器用	柱狀、模具
熔點	51.1℃～54.4℃	46.1℃～48.3℃	43.9℃	50℃	53.3℃	54.4℃
燃點	315℃以上	315℃以上	233℃以上	233℃以上	233℃以上	233℃以上
香料添加比例	不可超過 12%					
香氛成分適合添加比例	化合香精油：5%～7% 天然植物精油：7%～10%					
適合加入香氛成分的溫度	64℃	78℃	63℃	63℃	65℃	78℃
適合倒入容器中的溫度	54℃	70℃	53℃	53℃	55℃	第一次：68℃ 第二次：63℃
外觀	光滑不透明	光滑不透明	光滑乳白色	光滑乳白色	光滑乳白色	光滑乳白色
特性	表面光滑	①香氛揮發度高 ②製作難度較高	凝固時起白膜的現象較穩定	使用在 SPA 蠟燭上	①香氛揮發度高 ②凝固時起白膜的現象較穩定	柱狀、模具使用
與容器貼合度	高	優良	高	高	非常優良	---

註：Ecosoya 已在 2019 年宣布結束營業，臺灣目前還是能夠買到這個品牌的產品，截至目前為止，市面上暫時沒有能夠完全取代 PB 的蠟，折衷方法就是使用容器蠟混蜜蠟，或是購買混合蠟來取代，如：植物蠟＋石蠟。

天然蠟－蜂蠟（蜜蠟）
Bees Wax

- 由蜜蜂製造蜂窩時，分泌的固體物質所採集下來後製作而成，分為黃色（未精製）、白色（精製）以及片狀三種。
- 製作柱狀蠟燭時，可依據環境氣候需求，在大豆蠟中加入蜂蠟以增加硬度及光亮度。
- 因為黏稠性高，建議使用以大豆蠟包覆的燭芯，並選用大於 1 ～ 2 號的燭芯尺寸。
- 蜂蠟熔點為 62℃ ～ 67℃。
- 適合倒入容器中的溫度為 70℃ ～ 73℃，若倒入時溫度過高，成品容易破碎或表面產生氣泡。
- 凝固後體積收縮明顯，製作蠟燭時可能須倒入二次蠟。
- 蜂蠟會帶有淡淡的蜂膠或是蜂蜜香味，不須加香氛精油也能散發出蜂蠟本身獨特的氣味。
- 燃燒時間長，幾乎沒有黑煙，與其他蠟材比較起來，產生的燭淚相對較少。
- 含有蜂膠成分，使質地堅硬且有黏性之外，也含有蠟黃酮，具有抗氧化性及抗菌消炎的特性。
- 成分中有棕櫚酸酯、蠟酸、胡蘿蔔素、維他命 A、蜂膠……等，而有資料顯示，蜂蠟能抑制細菌，並釋放對呼吸道有益的天然抗生素。
- 消光係數高（抗 UV 光），可以做為防晒化妝品的用料。

蜂蠟（蜜蠟）

未精製蜂蠟

精製的黃蜂蠟

蜂蠟片

天然蠟－棕櫚蠟
Palm Wax

- 從棕櫚樹果實中提煉而成的蠟。
- 分為容器與柱狀兩種蠟。
- 熔點約為 65℃。
- 適合倒入模具或容器的溫度為 85℃ ～ 100℃。
- 不同的溫度倒入模具或容器時，凝固後會產生不同的結晶，如：雪花結晶、羽毛結晶……等。
- 使用鋁製模具，產生的結晶會更大。
- 若不想要有結晶，倒入模具或容器的溫度為 60℃ ～ 62℃。

雪羽棕櫚蠟

天然蠟－花蠟
Flower Wax

- 屬於提煉精油時產生的油蠟，再經過分餾及純化而成。
- 提煉 1 公斤花蠟需要至少 5 萬～ 10 萬以上的花苞，製程需要耗費極多花材，所以花蠟的價格偏高。
- 優點是不易揮發，而且味道持久。
- 與精油的味道及療效相同，一般用於手工皂、護唇膏、乳霜、乳液或是天然體香膏中。
- 本身就能散發花香，不須額外添加香精油。

茉莉花蠟

石油類蠟－石蠟
Paraffin Wax

- 石蠟是人工蠟的一種，又稱為白蠟。半透明，質地較硬，是提煉石油過程中所產生的副產物，可製作出多樣化的蠟燭。
- 相較其他蠟材，石蠟較透明。可粗分為 125、140、155 和 160，根據熔點不同，製作蠟燭時使用上也不同。

名稱	低溫 125	一般 140	高溫 155	高溫 160
熔點	約 52℃	約 60.5℃	約 69℃	約 71℃
用途	容器、盤子	大部分蠟燭	柱狀蠟燭、燭台	柱狀蠟燭、裝飾用的點綴蠟等
特點	適用於容器內的低溫石蠟	日本石蠟 141 標準蠟（全精煉石蠟）	日本石蠟155（全精煉石蠟）比標準蠟更硬，屬於高熔點石蠟	呈現顆粒狀，已混合其他添加物，可降低石蠟的收縮現象
適合加入香精油的溫度	100℃ 以下	80℃～ 90℃	100℃ 以下	100℃ 以下
適合倒入容器中的溫度	65℃～ 70℃	80℃～ 85℃	80℃～ 100℃	80℃～ 85℃

- 石蠟會因為加熱造成分子膨脹，當溫度下降，分子也會循環為原本的模樣，因此蠟燭冷卻後中央會形成收縮凹陷的現象，倒入時溫度愈高，收縮現象就愈嚴重，通常須倒入二次蠟。
- 石蠟當中成分精純的日本精蠟是屬於食品級，目前有研究報告指出這類的蠟對身體無危害。
- 石蠟來源大多為美國或日本。

石蠟 140

石蠟 150

石蠟 155

石油類蠟－果凍蠟
Jelly Wax

* 同樣也是經由石油所提煉出來的產品，果凍蠟的作品一般只會做為觀賞用，不建議點燃。

* 為了要保持蠟的透明度，不可使用木質物品攪拌或是使用紙杯，可用不鏽鋼或是玻璃材質做為使用的器皿和攪拌器。

* 果凍蠟有特殊香料，不可使用一般香精，否則會有不透明的狀況產生。

* 果凍蠟會產生大量氣泡，若要製作無氣泡作品，熔蠟時應避免攪拌，保持低角度倒入蠟。

果凍軟蠟

硬度	MP (medium density)	HP (high density)	SHP (super high density)
用途	容器用	容器或小型 脫模作品	脫模作品
熔點	約 90℃	約 100℃	約 100℃
適合倒入容器中的溫度	約 100℃	約 100℃	約 100℃

果凍硬蠟

添加物
Addictive

微晶蠟 Microcrystalline wax

硬度較高，具有伸縮性和高黏性，可使蠟燭不易碎裂，也可黏合蠟及裝飾品，熔點約 83℃。

石蠟添加劑 Multi-Supplement for Paraffin Wax

防止收縮、增加硬度、使蠟燭顏色變得明亮，熔點約 60℃。

硬酸脂 Stearic Acid

植物油脂或動物油脂都能提煉出硬脂酸。在蠟燭製作上，一般會使用棕櫚油所提煉出來的硬脂酸。它能讓蠟燭顏色變得較白。與軟蠟混合，可增加蠟燭的硬度，製作成柱狀蠟燭，熔點約 72℃。

乳油木果脂 Shea butter

植物性油脂，由乳油木的堅果所榨取而成。廣泛使用於化妝品當中，作為潤膚膏、藥膏或洗劑等用途。乳木果油與水分有良好的結合性，用於皮膚護理上，能被迅速吸收，達到肌膚的維護效果。

SECTION 02 / **燭芯**

　　燭芯是決定蠟燭燃燒品質的主要因素之一，燭芯尺寸以及材質會影響蠟燭燃燒的品質。較常見的材質有天然纖維、棉質、木片、竹片……等。

　　不同的蠟，需要搭配正確材質的燭芯，才能夠讓蠟燭燃燒完全，如：有黏性的蜂蠟或是硬度較強的棕櫚蠟，就需要使用到 1 ～ 2 號尺寸的燭芯。

　　根據蠟燭或是容器直徑選擇合適的燭芯也很重要，過細的燭芯只會熔化火苗周圍的蠟，而留下外圍蠟無法熔化，又稱為隧道現象；而過粗的蠟則會迅速消耗蠟燭。

　　在製作蠟燭時測量蠟燭的直徑長度，並使用符合此規格的燈芯，製作時即可呈現完美的蠟燭。

　　以下是幾種較常用和常見的燭芯和尺寸對照。

純棉棉芯
Cotton Cored Wick

◆ 100% 天然纖維的材質，幾乎適合所有的蠟燭使用，分為不上蠟（純棉棉芯），及上蠟（無煙燭芯）兩種。相較於不上蠟棉芯，上過蠟的燭芯較少有黑煙產生。
◆ 部分韓國賣家會以燭芯號碼來區隔尺寸。
◆ 許多賣場都無標明股數或適用的蠟燭尺寸，購買時要記得與賣家確認適用的尺寸。
◆ 市售的過蠟燭芯大部分是以石蠟包覆，若要製作 100％純植物蠟燭，購買時要確認清楚。

純綿綿芯

不同尺寸

燭芯號碼	蠟燭直徑	股數	建議蠟燭底座（寬×高）
1 號	3～4cm	16 股	10×6mm、14×4mm
2 號	4～5cm	26 股	12×7mm
3 號	5～7cm	36 股	12×7mm
4 號	7～8cm	46 股	12×7mm、20×6mm
5 號	8～10cm	60 股	12×7mm、20×6mm（大口徑）

環保蠟燭芯
Eco Series Wick

◆ 成分為純棉以及紙纖，環保燭芯燃燒時的穩定性高，火花比較穩定，也不會有黑煙的產生。特色是能夠自動調整長度（self trimming）。一般棉芯須事先修剪燭芯至 0.5～1cm，但環保燭芯不用，它的纖維在燃燒時會自動調節成合適的長度。

◆ 部分韓國賣家會以燭芯號碼來區隔尺寸。

◆ 市售的環保燭芯大部分是以蜂蠟包覆。

環保蠟燭芯

不同尺寸

燭芯號碼	蠟燭直徑	建議蠟燭底座（寬×高）	建議容器
2 號	3～4cm	10×6mm	茶燭
4 號	5cm	12×7mm	祈願蠟燭、燒酒杯
6 號	6cm	12×7mm	玻璃水杯
8 號	7cm	12×7mm	玻璃水杯
10 號	8cm	12×7mm、20×6mm（大口徑）	大容器
12 號	9cm	12×7mm、20×6mm（大口徑）	大容器

木質燭芯
Wooden Wick

◆ 又稱木芯，由兩片薄木片黏合而成，特色是燃燒時會有「啪啪」的聲音，優點是能使香味更快的擴散，以下是在製作蠟燭時須特別注意的部分：

木質燭芯

1. 木芯容易讓燭芯周圍的蠟變色，在倒入蠟時將蠟液直接淋在木芯上做過蠟動作，可降低染色的狀況產生。

2. 被作為燭芯使用在黏度較高的蠟時，火苗會變小，甚至熄滅。

3. 100％的大豆蠟屬於黏度較高的蠟，燃燒時幾乎聽不見燒木柴聲音，建議在製作以木芯為燭芯的蠟燭時，可使用石蠟或是混合石蠟，作品呈現會較理想。

4. 使用時，長度修剪到高於蠟燭表面 0.5 ～ 1cm 的長度。

5. 熄滅後，用燭芯剪將點燃的部分修剪掉，避免灰燼掉入蠟中污染容器中的蠟。

◆ 部分韓國賣家會以燭芯號碼來區隔尺寸。

◆ 臺灣賣家銷售的木質燭芯大部分是單片，但是單片木芯太薄，無法將蠟燭熔化，若買到單片木芯可以將兩片合起來後，浸到熔化的柱狀大豆蠟液或蜂蠟中黏合，待晾乾後便可正常使用。

燭芯號碼	木芯寬度（寬×高）	蠟燭、容器直徑
Small	0.7cm	3 ～ 4cm
Medium	1.0cm	5 ～ 6cm
Large	1.3cm	7 ～ 8cm
X-Large	2.0cm	9 ～ 10cm
XXL	1.9×15cm	10cm 以上

燭芯底座與燭芯貼

◆ 底座用途是讓燭芯直立在容器的中央。一般純棉棉芯使用的是圓形底座，中央有圓柱口，根據不同尺寸的燭芯，須搭配對應尺寸的底座來使用，而木芯用的底座是夾式的。

◆ 燭芯貼的用途是將燭芯黏貼並固定在容器中央。

手工蠟燭染色主要分為：固體及液體兩種型態的色素。由於兩種都是屬於高濃度色素，在了解其特性前，每次使用時先取少量，再慢慢添加色素，直到顏色表現出期望的深淺為止。

固體色素

◆ 只須添加少量就會非常顯色，如同蠟筆的質感，可以直接用刀片或剪刀刮取使用。

◆ 相較於液體色素，比較容易控色，顏色表現質感、飽和度較為高。

◆ 須攪拌均勻讓色素完全熔化，否則會有色素顆粒呈現在作品表面。

◆ 避免一次加太多，在色素完全熔解前難以分辨顏色。

◆ 紅色系列的蠟溫度須高一點，才能夠完美化開。

◆ 有香精油的作品，要先使用固體色素調色後，再加入香精油。

◆ 適合加入蠟內的最低溫度：68℃。

液體色素

◆ 只須添加少量就會非常顯色，甚至比固體更容易上色。

◆ 使用前先搖一下，再用牙籤或尖頭工具沾取，慢慢調色。

◆ 製作髮絲、霧狀時，表現效果佳。

◆ 容易退色及染色，沾染到工具或模具都不易去除，尤其是矽膠模具。

◆ 適合加入蠟內的最低溫度：50℃。

二氧化鈦

◆ 可作為白色固體色素的替代品。

◆ 價格較為便宜。

試色技巧 色素與蠟液混合後所呈現的顏色看起來會比較深，可準備一個白色瓷盤、壓克力片或是白紙，將調好色的蠟液滴在上面，待蠟液凝固後才是最接近成品的顏色。

蠟燭的香氛材料分為兩大類，化合香精油（fragrance oil）以及天然植物精油（essential oil）。

製作香氛蠟燭的重點是溫度的掌控與充分的混合均勻。

化合香精油
Fragrance oil

香氛精油

◆ 非採自於植物，是混合兩種以上的人造物質的合成化合物。

◆ 可以使用在溫度較高的液體蠟中。

◆ 使用蠟燭專用的化合香精油，可以取代天然植物精油不具有的香味。

◆ 使用添加化合香精油的蠟燭時，建議讓室內保持空氣流通。

◆ 價格較低。

◆ 最佳的使用期限：三年。

製作重點：

◇ 攪拌均勻：化合香精油含有油，若沒有與熔化的蠟液充分的混合，會造成凝固後的蠟燭表面不平滑，甚至可能會有凹凸不平的情況產生。

◇ 建議使用量：蠟量的 5 ～ 10%，因過量會有黑煙，甚至會產生火花，味道也會刺鼻。

◇ 注意：建議選擇經過檢驗合格（妝品級）的化合香精油。較具規模的品牌能提供相關檢驗報告，購買前可請賣家提供。

天然植物精油
Essential oil

◆ 主要是由植物的根、莖、葉子、花、果實、樹皮、種子和樹幹⋯⋯等，萃取出來的天然物質。

◆ 價格較高。

◆ 最佳的使用期限：六個月。

製作重點：

◇ 攪拌均勻：含有油的製作配方，須與熔化的蠟液充分的混合，若沒有充分的混合會造成蠟燭表面不平滑，可能會有凹凸不平的情況產生。

◇ 熔點較高的蠟材，如：大豆蠟（柱狀）、棕櫚蠟，蜂蠟⋯⋯等，香氣會提早揮發，所以製作蠟蠋時，不建議搭配天然植物精油使用。

◇ 可以選擇能在低溫時倒入容器的大豆蠟做搭配（如：NaTure C-3），在液體蠟約 55℃ 時加入天然植物精油，可避免香氣揮發過快。

◇ 建議使用量：蠟量的 5 ～ 10%，因過量會有黑煙，甚至會產生火花，味道也會刺鼻。

複方天然植物精油
Compound essential oil

* 將單方精油依比例調配混合而成。
* 複方精油經調配後具有全新的化學結構與成分,並具有特定的功能性。
* 當各種單方精油相互結合後可能會出現協同作用或抵銷作用,對精油特性不熟悉的人,建議使用單方精油或直接選購調好的複方精油。
* 複方精油最佳的使用期限:未開封兩年、開封後六個月。

複方按摩精油

製作重點:

1. 攪拌均勻:複方精油含有油,若沒有與熔化的蠟液充分的混合,會影響到蠟燭表面,造成表面不明滑,嚴重的甚至會有凹凸不平的情況產生。
2. 建議使用量:蠟量的 3 ～ 5%。
3. 注意:建議選擇經過檢驗合格(妝品級)的精油。有規模的品牌應該都要能提供相關報告,購買前可以請賣家提供。

精油按摩蠟燭基底油

黃金荷荷芭油 Jojoba oil

* 從荷荷巴種子中萃取出處女油(Virgin Oil),保留荷荷巴油的原始物質。
* 荷荷芭不是真正的油,而是液態的蠟,所以低溫時會凝固。
* 不會腐臭,其特性能使產品不易變質。
* 與皮膚的相容性高,能被肌膚迅速吸收,軟化角質,並在表層形成保護膜,深度滋養肌膚。特別適合臉部皮膚與頭髮的保養。

有機荷荷芭油、甜杏仁油

甜杏仁油 Sweet almond oil

* 由杏樹的果實壓榨而成。
* 屬於中性的基礎油,且不油膩,能和任何植物油做調和。
* 甜杏仁油易吸收,含豐富維他命,親膚性佳,具有滋養與保濕的功效,能使精油深層滲透。
* 敏感性及甚至嬰兒肌膚都可使用。

蠟燭的包材

平時可將收到的禮物或購買產品時精美的包裝材料保
留下來，例如：好看的緞帶、材質設計特別的禮盒……
等。在開始接觸蠟燭後，這些手邊現有的材料就派上
了用場，在製作蠟燭的過程中，如何讓原本要被丟棄
的物品擁有新的生命，意外成為了另一種樂趣。

蠟燭的周邊

滅燭罩

將滅燭罩蓋住燭火即可熄滅蠟燭，可避免用嘴吹熄所產生的煙霧及不
好的氣味。

滅燭鉤

可調整燭芯方向位置、挑起扶正燭芯或是將燃燒的燭芯壓入蠟液中浸
滅，可避免黑煙的產生。

蠟燭蓋

不使用蠟燭時，直接將蠟燭蓋蓋上，以隔離助燃的氧氣，也可避免黑
煙的產生。

燭芯剪

修剪燭芯的工具，特殊的弧度，能更容易將容器中的燭芯剪短。

點火器

筆型／細長型的設計，可以深入瓶口較窄的蠟燭幫助點燃。

香氛燈

當無法長時間顧著火燭，又希望空間充滿香味時，可以使用香氛燈，
是另一種增添氣氛的選擇。有用乾燥花等裝飾的香氛蠟燭，也不容易
因為燭火而燃燒。若是用容器蠟燭，蠟燭的使用壽命會比點燃的蠟燭
還要長 2 ～ 3 倍。

装饰蠟燭的飾品

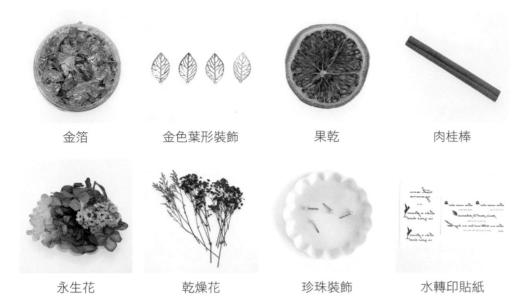

金箔　　　　　金色葉形裝飾　　　　　果乾　　　　　肉桂棒

永生花　　　　　乾燥花　　　　　珍珠裝飾　　　　水轉印貼紙

容器貼紙

SECTION 06 ／ **工具與器材**

塑膠(PC)模具

矽膠模具

鋁製模具

使用於蠟燭塑形，容易脫模且表面光滑透明，耐熱度在 120℃～130℃之間，若溫度過高會熔解或變形。當模具表面受損或是呈現霧化時，應做更換，避免影響成品表面。

使用於蠟燭塑形，造型多樣，耐熱度在 -60℃～200℃之間。不建議與較濃的色素一起使用時，模具容易染色且不易清除。

使用於蠟燭塑形。以棕櫚蠟製作時，可做出更大片結晶紋路。鋁製模具會導熱，建議使用手套來移動模具，避免造成燙傷。

玻璃容器

盛裝蠟材的容器。

馬口鐵罐

盛裝蠟材的容器。

金屬餅乾切模

可將蠟燭切割成各種圖案。

溫度槍

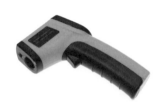

本書使用溫度電子槍，能夠快速且精準測量溫度。

電子秤

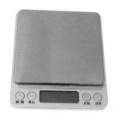

測量蠟和香氛精油重量的測量工具。建議選擇以公克（g）為單位、最小單位為 0.01 的電子秤。不建議使用指針磅秤。

電熱爐（電磁爐）

選擇可調整溫度的小型電熱爐，每個廠牌溫度分段定義不同，購買後可先詳讀說明書，了解每段的溫度。本書使用的機種，是將溫度調節在小火～中火之間。

熱風槍

吹熱並熔蠟，使用彈性大，能吹熔局部蠟。可用於吹熱容器降低溫差，或將工具及物品吹熱後，更容易插入蠟中。

量杯

盛裝蠟材的容器，也可在熔蠟時使用，導熱速度快、方便清理。

金屬攪拌棒／藥勺

使用於攪拌蠟液、調色及混合香精油。盛取少量材料倒入模具或容器內時，所使用的工具。

玻璃攪拌棒

使用於攪拌蠟液、調色及混合香精油。玻璃材質容易清理，但有耐熱度和易碎的問題。

不鏽鋼容器

相較於其它材質，不鏽鋼材質的燒杯導熱速度快，相對安全且方便清理。

小錐子

使用於沾取少量液體色素進行調色，或是將蠟燭作品戳出孔洞。可搭配熱風槍吹熱後使用。

竹籤

使用於調色，沾取少量液體色素進行調色。竹籤容易吸收色液，並留在纖維中造成浪費，不鏽鋼錐子可避免此狀況。

竹筷

使用於纏繞純棉棉芯或製作大口徑蠟燭時，固定燭芯，也可用於刮下蠟壁。

木棒

使用於調色，可沾取少量液體色素進行調色。

試色碟（紙）

使用於調色後，確認蠟的顏色。蠟液顏色較深，蠟凝固後顏色較淺，建議調色後試色，以確認是否為期望的顏色。

燭芯貼

使用於黏合燭芯底座與容器，輔助將燭芯固定在容器中。

燭芯固定器

多為不鏽鋼材質，製作容器蠟
燭等待蠟液凝固時，將燭芯置
中固定的工具。

鑷子

穿燭芯或夾取裝飾用材料的工
具。

尖嘴鉗

將純棉燭芯和燭芯底座固定時
使用的工具。

剪刀

修剪燭芯或是蠟材時使用。

刀片

使用於刮下固體色素及分割蜂
蠟片。

小刀

將藥草切成小塊狀時使用。

菜板

切藥草時，墊於底部避免切的
過程破壞桌面。

紙巾

將蠟上多餘的水分吸乾時使用。

篩網

使用於過濾蠟液。

搗磨組（搗缽、杵棒）

將切成小塊狀的藥草，磨成更細小的粉末時使用。

冰淇淋勺

挖取凝固的蠟，以製作出球狀冰淇淋時使用。

滴管

使用於調色時，吸取液體色素。

脫模劑

由石蠟……等非天然成分製成。倒入蠟液前，噴在模具內以形成薄膜，可避免蠟燭和模具內壁黏住，導致脫模不易。如果要製作純天然的蠟燭，就不適合使用脫模劑。

手套

製作蠟蠋時，可以防止燙傷。

封口黏土（萬能環保黏土）

使用於封住柱狀蠟燭模具的燭芯孔，以防止蠟液流出。屬於可重複使用的材質，使用後可以放在小袋子保存內，以便下次繼續使用。

矽膠淺盤

使用作小型工作檯，或是盛裝蠟材的容器。

塑膠刮板

刮除作品多餘的蠟，或是清理殘留的蠟時使用。

磨砂紙

使用於磨平不平整蠟燭。

基本操作技巧

Basic operation skills

SECTION 01 / 熔蠟

方法一

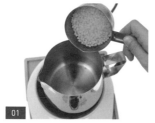
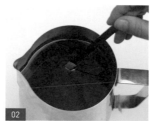
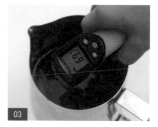

01　將黃蜂蠟倒入不鏽鋼容器中。

02　先將黃蜂蠟加熱熔化後，再以攪拌棒確認蠟是否完全熔化。

03　將不鏽鋼容器靜置在旁，待蠟液溫度降至所須的溫度即可。

方法二

01　以剪刀將果凍蠟修剪成小塊。

02　先將小塊的果凍蠟放入不鏽鋼容器中後，再加熱熔化。

03　將不鏽鋼容器靜置在旁，待蠟液溫度降至所須的溫度後即可。

方法三

01　將蜂蠟倒入不鏽鋼容器中後，加熱熔化。

02　承步驟 1，待蠟熔化 2/3 後，靜置在旁，以餘溫將蠟完全熔化。

03　待蠟完全熔化後，加熱至所須的溫度即可。

SECTION 02 ／ **穿燭芯**

方法一

01　以剪刀斜剪燭芯。

02　承步驟 1，先將修剪後的燭芯沾取蠟液後，再用手將燭芯捏尖。

03　將燭芯穿入模具的孔洞中。

方法二

01　先將燭芯穿入孔洞後，再以竹籤為輔助，將燭芯戳入模具的孔洞中。

02　如圖，將燭芯穿入模具的孔洞中完成。

製作帶底座的燭芯

01　先將燭芯修剪成適當長度後，再穿入底座的孔洞中。

02　以尖嘴鉗夾緊燭芯與底座的圓柱。

03　如圖，帶底座的燭芯完成。

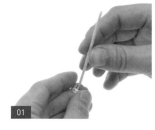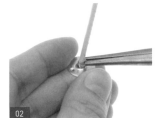

SECTION 03 / **蠟液調色**

固體色素

01　以刀片在紙上刮下固體色素。（註：可依個人喜好調整量，建議多次且少量加入，在色素完全熔解前難以分辨顏色。）

02　先以攪拌棒將固體色素加入蠟液中後，再將蠟液與固體色素攪拌均勻。（註：須攪拌均勻使色素完全熔解，否則作品表面會呈現色素顆粒。）

03　以攪拌棒沾取調色後的蠟液滴到紙上試色。（註：蠟液態時顏色較深，蠟凝固後顏色較淺，建議滴在紙上或試色碟上試色，以確認為期望的顏色。）

04　如圖，蠟液調色完成。

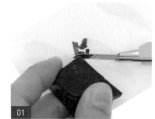

液體色素 01

01　以攪拌棒沾取液體色素。（註：也可以竹籤、木棒或小錐子沾取液體色素。）

02　將攪拌棒放入蠟液中，並攪拌均勻，即完成蠟液調色。（註：建議調色完成後，將蠟液滴在紙上試色，以確認為期望的顏色。）

液體色素 02

01　將液體色素直接滴入蠟液中。（註：可依個人喜好調整量，建議多次且少量加入，在色素完全熔解前難以分辨顏色。）

02　以攪拌棒攪拌均勻，即完成蠟液調色。（註：建議調色完成後，將蠟液滴在紙上試色，以確認為期望的顏色。）

SECTION 04 ╱ **蠟液加香氛精油**

方法一

01　先將蠟熔化後，靜置在旁，待溫度降至適合的溫度。（註：熔蠟可參考 P.29。）

02　將香氛精油加入蠟液中。

03　以攪拌棒將蠟液與香氛精油攪拌均勻，即完成蠟液加香氛精油。

方法二

01 將蠟液靜置在旁，待溫度降至適合的溫度後，再加入香氛精油。（註：熔蠟可參考 P.29。）

02 以攪拌棒稍微攪拌蠟液與香氛精油。

03 將蠟液以兩個不鏽鋼容器來回交互倒入，使蠟液與香氛精油混合均勻，即完成蠟液加香氛精油。

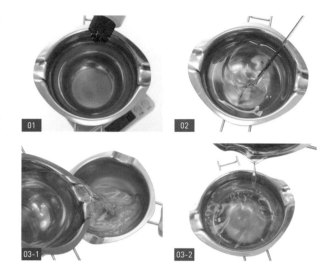

SECTION 05 ／ 矽膠模具使用方法

方法一

01 將使用後剩下的蠟液倒入矽膠造型模具中。（註：迷你模具可用藥勺將蠟液舀入。）

02 將矽膠造型模具靜置在旁，待蠟液冷卻凝固。

03 從矽膠造型模具中取出凝固的蠟液，即完成裝飾用的點綴蠟。

方法二

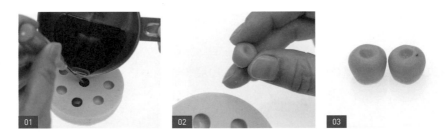

01 以小錐子為輔助,將使用後剩下的蠟液倒入矽膠造型模具中。

02 將矽膠造型模具靜置在旁,待蠟液冷卻凝固後,從矽膠造型模具中取出凝固的蠟液。

03 如圖,裝飾用的點綴蠟完成。

方法三

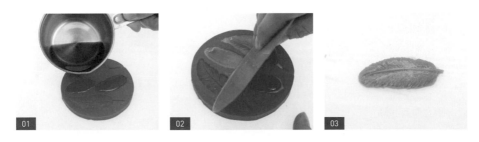

01 將使用後剩下的蠟液倒入矽膠造型模具中。

02 以塑膠刮板刮除矽膠造型模具上多餘的蠟液。

03 待蠟液冷卻凝固後,從矽膠造型模具中取出凝固的蠟液,即完成裝飾用的點綴蠟。

其他操作須知

Other operating instructions

　　製作蠟燭時，有些步驟是原則，是必須要遵守的，例如：蠟與香精油「必須」要攪拌均勻，否則作品容易失敗。但有更多是可以跳脫框架、自由發揮的，而這也是手作蠟燭迷人的地方。以下列舉例，在熟悉材料之後，可如何做出變化。

▎燭芯選擇不當，會造成蠟燭熔解不完全，或是快速燒盡，造成浪費。

（但是）燭芯的使用，可以視作品設計做調整。

以柱狀蠟燭為例：在設計時，希望在蠟燭燒盡後，能夠留下外壁做為結束的造型，所以直徑三公分的蠟燭，使用小一碼的燭芯尺寸，會因為燭芯較細，導致無法熔解外圍的蠟，便能呈現右圖的外壁效果。

▎溫度，是決定作品品質和成功與否的要素，所以一定要按照溫度入模。

（但是）大豆蠟經過不斷攪拌變成濃稠狀後，再凝固，就成為奶油餡料或是冰淇淋作品的元素，所以不一定要在液體狀態時做處理，才能做成作品。

▎製作大豆蠟容器蠟燭，使用的是純大豆軟蠟；製作柱狀蠟燭，則是使用大豆硬蠟。

（但是）在不同的環境，必須考量材料搭配並做些微調整，大至地理環境，小至空間考量，都會影響到作品的成敗。同樣是製作柱狀蠟燭，在臺灣和美國，配方就會不同：在臺灣空氣比較潮濕，一般會添加蜂蠟做搭配，以增加作品的硬度及光亮度（大豆蠟：蜂蠟＝7：3或是8：2）。在美國加州地區，空氣非常乾燥，搭配硬度較高的蜂蠟，成品容易產生裂痕，就不須做任何添加。

▎想要做出平滑無暇的蠟燭表面，倒蠟液的溫度及速度非常重要，否則表面就會呈現條紋。

（但是）KCCA證照內有一款指定的石頭蠟燭作品，要做出有條紋的石頭，就須利用倒入的時間差來刻意製造條紋。

　　在書中，將盡可能使用各種用不同蠟材來製作基礎作品讓大家認識，而在了解蠟的特性後，就能夠靈活運用和搭配，設計出更多不同的作品。並鼓勵想要進入或正在手工蠟燭路上的讀者們，要多嘗試，不要介意做出失敗的作品。有失敗的經驗，之後才能做出更好的作品。

還有一些操作須知如下：

❶ 使用容器前，要將容器內的灰塵或水漬等髒污清理乾淨。

❷ 有些蠟材在凝固後，可能會出現表面凹凸不平或是孔洞，在熔蠟時可以多熔一些蠟備用。

先對準孔洞後，再將蠟液倒入孔洞中，倒至高於孔洞即可。

❸ 依據氣候和環境的不同，在將蠟液倒入容器前，可先將容器吹熱後，再倒入蠟液，避免因溫差而導致蠟燭凝固後，Wet Spot（霧化）的情況產生。

先將熱風槍距離容器約 30 公分高後，再朝玻璃容器內、外部稍微吹熱，使玻璃容器溫度升高。

❹ 將蠟倒入模具或容器，若蠟液不小心濺到模具壁上，可使用熱風槍將凝固在內壁的蠟吹熔。

❺ 果凍蠟因其特性，在降溫過程中，表面若凝固，可使用熱風槍將表面凝固的蠟吹熔。

❻ 製作過程中花費時間較長，可能造成蠟呈半凝固狀態，此時可將蠟重新加熱熔化再使用。

❼ 在製作硬蠟、石蠟、棕櫚蠟等蠟材時，若有剩餘的蠟液，可將蠟液倒入造型模具中，製作成裝飾用點綴蠟，避免造成浪費。

❽ 以繞圈或是打結的方式來裝飾燭芯的蠟燭，在點燃前須先將結解開後，再將燭芯修剪至 0.5 ～ 1 公分即可使用。

如何與蠟燭共處

How to live with candles

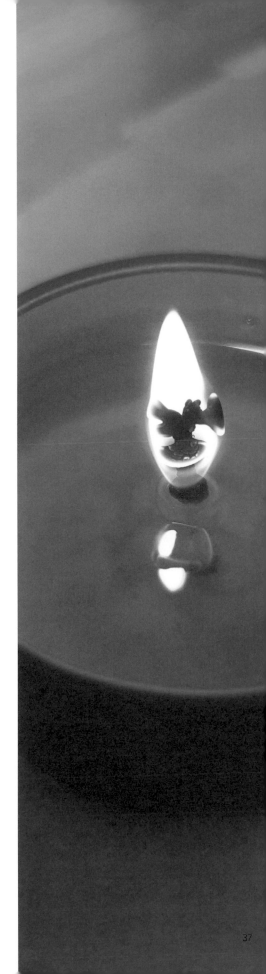

「『我們都想要在人群中能夠突出，因此會在身上添加一些東西，』但蠟燭不一樣，它的角色應該是『適合房間的特性』，而非蓋過我們身上的香水。」——香水歷史學家 Roja Dove

自己製作蠟燭後，我開始會依照需求挑選當下合適的蠟燭來使用。

希望家裡維持淡淡的香味時，我會使用化合香精油蠟燭，甚至也會為來家中作客的朋友挑選合適的香味。當身心需要支持時，我會點燃合適當下狀態的植物精油蠟燭來陪伴。而有時我需要的是單純燭火的溫暖和寧靜安定的感覺，這時我會點上天然的蜂蠟蠟燭，或是完全沒加香味的蠟燭來陪伴我繪畫、書寫或靜心。

蠟燭不只能貢獻香氣，看著它燭光搖曳、映在牆上的光影、流下的燭淚、燃燒中的姿態，都是一種療癒。對我而言，即便是被認為需要修剪掉的蘑菇頭都值得被欣賞。

若是對蠟燭有更近一步的認識，就會發現它的每一刻其實都很美。

點燃蠟燭，每一刻都是當下。

製作蠟蠋時的自身狀態

Your own state when making candle

　　準備製作蠟燭前，我習慣先將工作的環境整理好、工具擺好、材料也定位，接著淨化空間，放上喜愛的音樂後，再開始製作。這樣小小的儀式總能讓我帶著穩定和專注的心情進行手作。

　　蠟是很敏感素材，溫度、手法、我們自身的狀態（情緒的流動或是能量），會通過雙手流動到作品中，這些都會表現在最後的成品表現上。而有趣的是，有時藉由成品，也能大概了解製作者的個性與製作時當下的狀態。

　　將蠟放在鍋中熔解，滴入喜愛的精油後，再攪拌。

　　加入色素後，看著顏色在蠟中擴散，再調配出想要的色彩。

　　將蠟倒入模具內，等待凝固後，再脫模。

　　點燃、看著蠟燭熔化……

　　當專注在每一個細節時，我們就開始與自己的對話，開啟一段自我覺察的旅程。這樣的流動，很難用言語表達，當與自己相遇的那一刻，就會了解手作的迷人之處。

　　透過蠟燭，我們可以多了解自己一些。

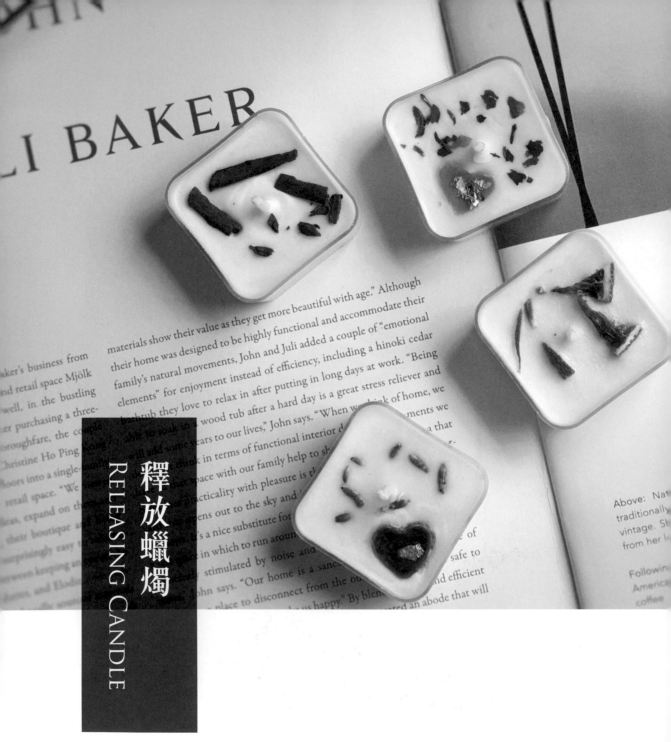

釋放蠟燭
RELEASING CANDLE

包含了五種不同初級蠟燭的製作方式。第一次製作蠟燭的人，可以從釋放蠟燭系列開始做起。在這部分只要帶著輕鬆的心情，跟著步驟做，就能做出好看又實用的蠟燭。

CONTAINER CANDLE
容器蠟燭

[釋放蠟燭 Releasing Candle]

———— 難易度 ★★☆☆☆ ————

自從開始做蠟燭之後，我幾乎沒有購買市售蠟燭的慾望了。我知道挑選好的材料，做出的蠟燭甚至比購買來的品質還要好。但是好看的容器總是能吸引我佇足欣賞。因為如此，我開始會注意好看又合適的容器，然後回家自己做。如果細算，就會知道自己省下了多少錢，同時又環保。更重要的是，自己做就不會有捨不得用的問題了。

· 貼燭芯

· 熔蠟

· 75°C～78°C 加入香精油

· 68°C～72°C 倒入模具

· 待蠟冷卻凝固

tools 工具 ───────

① 電熱爐　　　⑦ 玻璃容器 1 個

② 電子秤　　　⑧ 不鏽鋼容器 1 個

③ 溫度槍　　　⑨ 竹筷一雙

④ 攪拌棒　　　⑩ 熱風槍

⑤ 量杯　　　　⑪ 鑷子

⑥ 剪刀

material 材料 ───────

① 大豆蠟（Golden 464）320g

② 帶底座的無煙燭芯（#3）
　 2 個

③ 香精油（Lavender）16g

④ 燭芯貼 2 個

⑤ 容器貼紙 1 個

Step by step ───────────────

🔥 前置作業

01 先將帶底座的無煙燭芯放在燭芯貼上後，再用手按壓底座，以加強黏合。

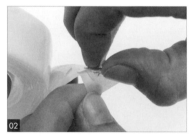

02 承步驟 1，用手剝開燭芯貼與底紙。

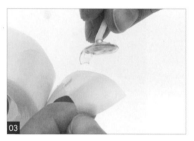

03 如圖，燭芯貼與底紙剝離完成。

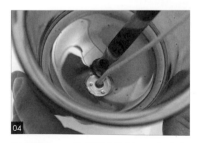

04 承步驟 3，先將燭芯放入玻璃容器中央後，再以攪拌棒按壓燭芯底座，以加強黏合。

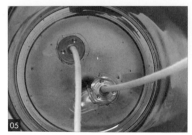

05 重複步驟 1-4，完成第二個燭芯黏合。

🔥 蠟液準備

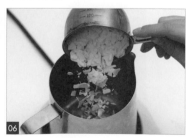

06 先將大豆蠟倒入不鏽鋼容器中後，再放在電熱爐上加熱，使大豆蠟熔化。（註：熔蠟可參考 P.29。）

07

先將熔化的大豆蠟靜置在旁，待溫度降至 75℃～78℃後，再加入香精油，為蠟液。

08

先以攪拌棒將蠟液攪拌均勻後，再靜置在旁，待溫度降至 68℃～72℃。

09

以熱風槍吹熱玻璃容器。（註：吹熱容器可降低因溫差而導致蠟燭凝固後表面凹凸不平的狀況。）

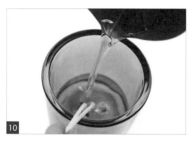

10

將蠟液倒入吹熱的玻璃容器中。

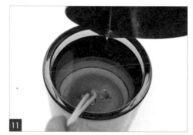

11

如圖，蠟液倒入完成。（註：可用手將燭芯上端稍微移到側邊，防止沾到蠟。）

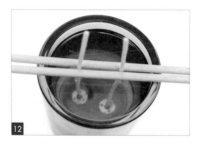

12

以竹筷中間的縫隙夾住燭芯，使燭芯固定在中央。

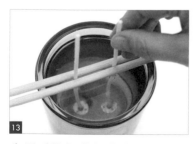

13

先用手將燭芯拉直後，再將玻璃容器靜置在旁，待蠟液冷卻凝固。（註：時間約 2～3 小時。）

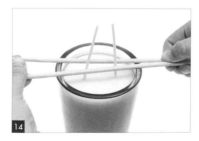

14

承步驟 13，先將竹筷左右扳開後，再取出竹筷。

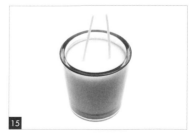

15

如圖，竹筷取出完成。

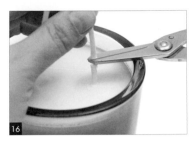

16 以剪刀修剪燭芯。（註：須保留約 1 公分的長度。）

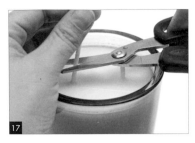

17 重複步驟 16，完成第二個燭芯修剪。

18 如圖，燭芯修剪完成。

19 先將容器貼紙與底紙剝離後，再以鑷子夾取容器貼紙，並放在玻璃容器旁邊。（註：可依個人喜好決定擺放位置。）

20 先將容器貼紙與玻璃容器黏合後，再用手按壓容器貼紙表面，以加強固定。

21 如圖，容器蠟燭完成。

Candle Tips

◆ 使用的時候須將兩個燭芯同時點燃，表面的蠟才會均勻熔化。

◆ 容器蠟燭完全凝固的時間會因容器大小、氣候及環境不同而有所差異。

◆ 除了攪拌棒，也可使用兩個容器來回交互倒入，使蠟液與香精油混合更均勻。

◆ Golden 464 的特性是在凝固後，表面可能產生霧面或不平整的狀況，加入少量的蜜蠟，可降低表面起霧的狀況。若發現市售的大豆蠟蠟燭表面光滑平整，基本上都有可能添加其它素材。

◆ 冬天的玻璃容器溫度會更低，建議將蠟液倒入玻璃容器前，可先吹熱玻璃容器，以降低霧化的狀況產生。

◆ 使用玻璃容器時要注意容器的耐熱度，避免因為溫度過高而造成容器爆裂。

◆ 若有喜歡的容器，可以使用隔水加熱的方式清潔後保存，方法如下：先在鍋中加入水後，再將容器放入鍋中（鍋內的水不超過容器高度的一半，先放在爐上以小火加熱，將殘餘的蠟熔解後，再倒入報紙內丟棄，不建議倒入水槽，以免造成堵塞。若有香精油殘留的油分，可以使用洗碗精清洗。

TEA LIGHT CANDLE
小茶燭

[釋放蠟燭 Releasing Candle]

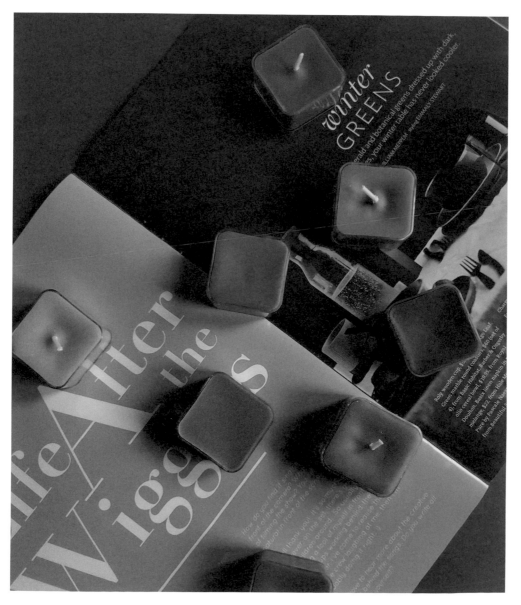

難易度 ★☆☆☆☆

原本小茶燭只是一個隱藏在茶壺底座的小工具。現在因為承載的容器有了更多的選擇，
再經過我們裝飾和色彩點綴，而給了小茶燭不同的定義。
它不再是被隱藏的工具，而是一個獨立的小作品。

· 熔蠟

· 80℃～90℃調色

· 78℃加入香精油

· 68℃～70℃倒入模具

· 放燭芯

· 待蠟冷卻凝固

tools 工具 ─────

① 電熱爐　　⑤ 量杯

② 電子秤　　⑥ 刀片

③ 溫度槍　　⑦ 茶燭容器 1 個

④ 攪拌棒　　⑧ 紙

material 材料 ─────

① 大豆蠟（Golden 464）15g

② 帶底座的無煙燭芯（#1）1 個

③ 固體色素（24）

④ 香精油（Lavender）1g

Step by step ────────────────

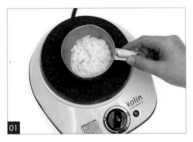

01 先將大豆蠟倒入量杯後，再放在電熱爐上加熱，使大豆蠟熔化，為蠟液。（註：熔蠟可參考P.29。）

02 將蠟液靜置在旁，待溫度降至80℃～90℃。

03 以刀片在紙上刮出紫色固體色素。（註：刮下愈多，顏色愈深，可依個人喜好做調整顏色深淺。）

04 以攪拌棒為輔助，將紫色固體色素放入蠟液中。

05 承步驟 4，先攪拌均勻後，再將調色後的蠟液滴在紙上試色。

06 如圖，試色完成，為紫色蠟液。（註：蠟液態時顏色較深，蠟凝固後顏色較淺，可依個人喜好調整顏色。）

07 待紫色蠟液溫度降至 78℃後，再倒入香精油。

08 承步驟 7，先以攪拌棒攪拌均勻後，再靜置在旁，待溫度降至 68℃～70℃。

09 承步驟 8，將紫色蠟液倒入茶燭容器中。

10 先將帶底座的無煙燭芯放入茶燭容器中央後，再用手輕按壓燭芯，以加強固定。

11 將茶燭容器靜置在旁，待紫色蠟液冷卻凝固。

12 如圖，小茶燭完成。

Candle Tips

Golden 464 的特性是在凝固後，表面可能會產生霧面或是不平整的狀況，加入少量的蜜蠟，可降低表面起霧的狀況。

BEES WAX SHEET CANDLE
蜂蠟片蠟燭

[釋放蠟燭 Releasing Candle]

難易度　★☆☆☆☆

蜂蠟片蠟燭的製作方式非常簡單，是少數不用熔蠟即可做成蠟燭的素材。現在有各種不同顏色的蜂蠟片能夠做挑選，只要掌握製作重點，就能利用它的特質做出各種不同造型的蠟燭。

tools 工具 ────────

① 剪刀
② 刀片
③ 金屬餅乾切模

material 材料 ────────

① 蜂蠟片 25×10cm（不同顏色） 2 片
② 無煙燭芯（#2） 2 條

Step by step ──────────────────

🔥 前置作業

01

將粉紅色蜂蠟片對折。

02

以刀片切割粉紅色蜂蠟片。

03

如圖，粉紅色蜂蠟片切割完成。

04

重複步驟 1-2，完成藍色蜂蠟片切割。

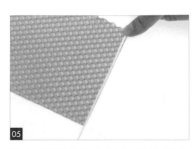

05

將無煙燭芯放在粉紅色蜂蠟片寬邊上，以測量長度。

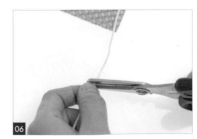

06

以剪刀修剪無煙燭芯。（註：長度為蜂蠟片寬邊再多 5 ～ 10 公分。）

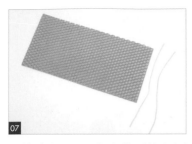

07

重複步驟 5-6，完成共兩條無煙燭芯修剪，為燭芯。

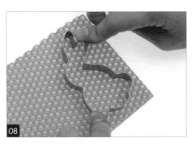

08

將金屬餅乾切模放在任一粉紅色蜂蠟片右側。（註：金屬餅乾切模擺放位置須距離右側邊緣約 1 ～ 1.5cm。）

09

承步驟 8，先用手按壓金屬餅乾切模後，再取出金屬餅乾切模。

10

從金屬餅乾切模中取出粉紅色蜂蠟片，為粉紅色兔形蜂蠟片。

11

如圖，粉紅色兔形蜂蠟片取出完成。

12

重複步驟 8-10，完成藍色兔形蜂蠟片。

13

將粉紅色兔形蜂蠟片放入藍色蜂蠟片的空洞中，並用手按壓交接處，以加強黏合。

14

如圖，粉紅色兔形蜂蠟片放入完成，為粉紅兔蜂蠟片，備用。

15

重複步驟 13，完成藍色兔形蜂蠟片與粉紅色蜂蠟片黏合，為藍兔蜂蠟片，備用。

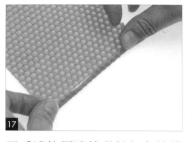

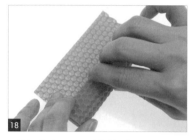

將燭芯放在粉紅色蜂蠟片左側後，用手按壓燭芯，以加強固定。（註：燭芯尾端建議不超出粉紅色蜂蠟片的寬邊，為蠟燭底部。）

用手邊按壓邊捲動粉紅色蜂蠟片，以包覆燭芯。（註：須壓緊才能完整包覆燭芯。）

重複步驟 17，持續捲起粉紅色蜂蠟片至剩下 5 公分。

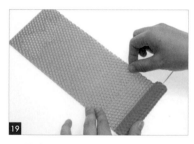

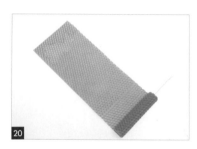

將藍兔蜂蠟片對齊擺放在粉紅色蜂蠟片旁邊。

如圖，藍兔蜂蠟片擺放完成。

重複步驟 17，用手捲動藍兔蜂蠟片。

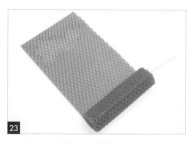

用手按壓藍兔蜂蠟片與粉紅色蜂蠟片交接處，以加強密合。

如圖，兩片蜂蠟片交接處密合完成。

重複步驟 17，持續捲起藍兔蜂蠟片。

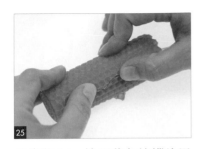

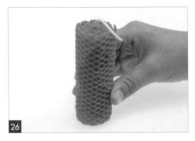

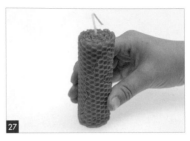

承步驟 24，捲至藍兔蜂蠟片尾端時，用手按壓藍兔蜂蠟片，以加強黏合。

承步驟 25，將捲起的蜂蠟片直立擺放，使底部更平整，為粉紅色蠟燭。

重複步驟 16-26，完成藍色蜂蠟片與粉紅兔蜂蠟片的接合和壓捲，為藍色蠟燭。

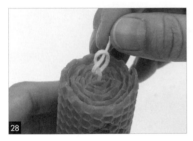

用手將粉紅色蠟燭的燭芯打結。（註：欲點燃蠟燭時，將結解開，並將燭芯修剪至 1 公分即可。）

重複步驟 28，完成藍色蠟燭的燭芯打結。（註：欲點燃蠟燭時，將結解開，並將燭芯修剪至 1 公分即可。）

如圖，蜂蠟片蠟燭完成。

Candle Tips

♦ 使用金屬餅乾切模時，要與蜂蠟片邊緣保持至少 1 ～ 1.5 公分的距離，避免在捲蜂蠟片的過程中，因邊緣預留空間太少而斷裂。

♦ 捲蜂蠟片時，要邊捲邊注意是否對齊，以確保底部保持平整。

♦ 蜂蠟片捲得愈密實，燃燒蠟燭的品質就愈穩定，產生的煙也會比較小。

♦ 蜂蠟片本身就有淡淡的香味，使用時會自然散發，可以不用添加任何香精油。

♦ 若希望蠟燭的直徑更粗，可在捲至第一片蜂蠟片尾端時，再加一片蜂蠟片。

COOKIE CUTTER DIPPING CANDLE
手工沾蠟餅乾模蠟燭

[釋放蠟燭 Releasing Candle]

———— 難易度 ★★☆☆☆ ————

金屬餅乾切模的選擇很多，可以做出各種不同可愛造型的蠟燭。

tools 工具

① 電熱爐　　⑤ 量杯　　　　　　　⑨ 鑷子
② 電子秤　　⑥ 金屬餅乾切模　　⑩ 紙巾
③ 溫度槍　　⑦ 不鏽鋼容器 2 個　⑪ 水
④ 攪拌棒　　⑧ 矽膠淺盤　　　　⑫ 剪刀

material 材料

① 黃蜜蠟 120g　　③ 水轉印貼紙
② 純棉棉芯（#1）

Step by step

🔥 前置作業

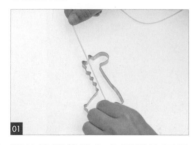

01
將純棉棉芯放在金屬餅乾切模正中央，以測量長度。

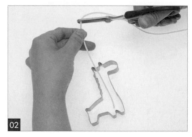

02
以剪刀修剪純棉棉芯。（註：長度為金屬餅乾切模總長再多 10～15 公分。）

03
如圖，燭芯完成，備用。

🔥 蠟液製作

04
先將黃蜜蠟倒入不鏽鋼容器中熔化後，再以攪拌棒確認是否完全熔化。（註：熔蠟可參考 P.29。）

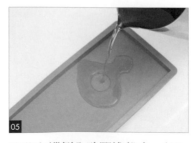

05
將黃蜜蠟倒入矽膠淺盤中。（註：倒入高度約 1 公分。）

06
承步驟 5，將矽膠淺盤靜置在旁，待黃蜜蠟稍微凝固。

將金屬餅乾切模壓放在黃蜜蠟上。

承步驟7，用手按壓金屬餅乾切模後，再連同黃蜜蠟取出金屬餅乾切模。

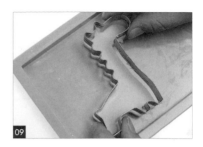

用手稍微捏金屬餅乾切模，使黃蜜蠟能直接掉出。

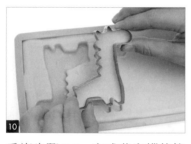

重複步驟7-9，完成黃蜜蠟的按壓。

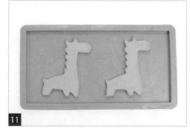

如圖，黃蜜蠟取下完成，為蠟燭主體。

將燭芯放在任一個蠟燭主體中央。（註：燭芯尾端建議不超出蠟燭主體底部。）

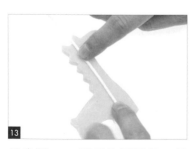

承步驟12，用手按壓燭芯，使燭芯與蠟燭主體黏合。

如圖，燭芯與蠟燭主體黏合完成。

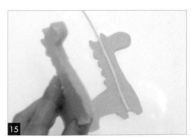

取另一個蠟燭主體，並貼齊步驟14的蠟燭主體左側。

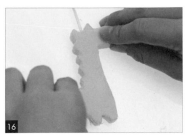

承步驟 15，先將另一片蠟燭主體覆蓋在步驟 14 的蠟燭主體上後，再用手輕按壓，使兩片蠟燭主體黏合。

將兩片蠟燭主體拿起後，用手輕壓緊，以加強黏合。

如圖，蠟燭主體黏合完成。

先將另一個不鏽鋼容器裝滿冷水後，再將步驟 5 的黃蜜蠟加熱至 68℃ ～ 70℃。

承步驟 19，將蠟燭主體放入黃蜜蠟中。（註：須將蠟燭主體完全浸泡在黃蜜蠟中。）

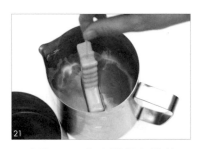

承步驟 20，拿出蠟燭主體後，放入冷水中。

♨ 水轉印貼紙使用方法

重複步驟 20-21，持續浸泡黃蜜蠟和水，直至使蠟燭主體黏合縫隙消失後，再以紙巾擦乾蠟燭主體上的水。

將水倒入矽膠淺盤中。

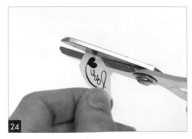

以剪刀沿著水轉印貼紙邊緣修剪至適當的大小。

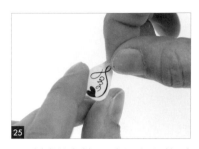
25

用手剝開水轉印貼紙上方的透明膜。

26

以鑷子為輔助，撕下封面透明膜。

27

承步驟 26，以鑷子為輔助，將水轉印貼紙放入水中。（註：浸泡至貼紙可滑動時即可。）

28

承步驟 27，將水轉印貼紙以正面朝下放在蠟燭主體上。（註：可依個人喜好決定擺放位置。）

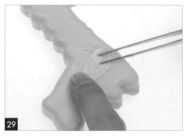
29

用手輕按水轉印貼紙，使圖案黏貼在蠟燭主體上。（註：手要保持潮濕狀態，否則貼紙可能會黏在手上。）

30

將水轉印貼紙的底紙取下。

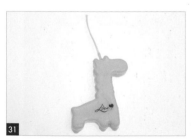
31

如圖，手工沾蠟餅乾模蠟燭完成。

◆ 沾蠟的動作是以手抓燭芯為輔助來進行製作,在修剪時,須預留一定長度。

◆ 蠟燭本身使用的蠟量不足 30g,但沾蠟時蠟燭要完全浸泡在蠟液裡,因此需要準備大量的蠟。

◆ 不須熔化大量蠟的方法:製作沾蠟的過程時,可準備一個口徑比金屬餅乾切模大一點,但容量較深的量杯來浸泡蠟燭,就能避免熔化大量的蠟造成浪費,而剩下的蠟可以倒入紙杯內保存,未來繼續使用。

◆ 蠟須有一定的黏稠度,兩片蠟才能黏合,所以製作時要注意從金屬餅乾切模脫模後,對於溫度及速度要拿捏好,若是溫度過低導致兩片蠟過於乾燥,則無法順利黏合,當蠟液凝固、沒有黏性時,可用熱風槍稍微吹熱。

◆ 進行沾蠟時,如果蠟的溫度過高,會使原本的蠟燭熔化;溫度過低則會讓蠟燭表面產生不平整,所以蠟的最佳溫度是維持在 70℃左右。

◆ 蜂蠟本身就有淡淡的蜂蜜味,使用時會自然散發香味,可以不用額外添加香精油。

◆ 自製水轉印貼紙

　購買水轉印貼紙後,使用印表機印出想要的圖案即可。市售的水轉印貼紙有分為「噴墨使用」和「雷射使用」兩種,購買時須注意要挑選與使用的印表機適合的貼紙。

◆ 水轉印貼紙的使用方法

　將貼紙浸泡在水中,當感覺貼紙有些滑動時,將貼紙背面朝上,貼在蠟燭要黏貼的位置,用一手拇指按壓著貼紙背面,另一手將底紙抽出來即可,須注意的是手要保持潮濕狀態,否則貼紙會容易黏在手上。

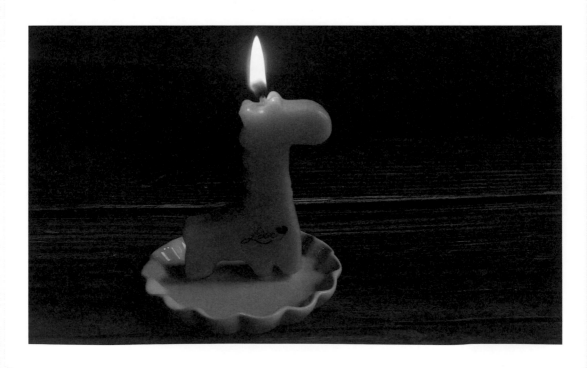

MARBLE CANDLE
大理石蠟燭

[釋放蠟燭 Releasing Candle]

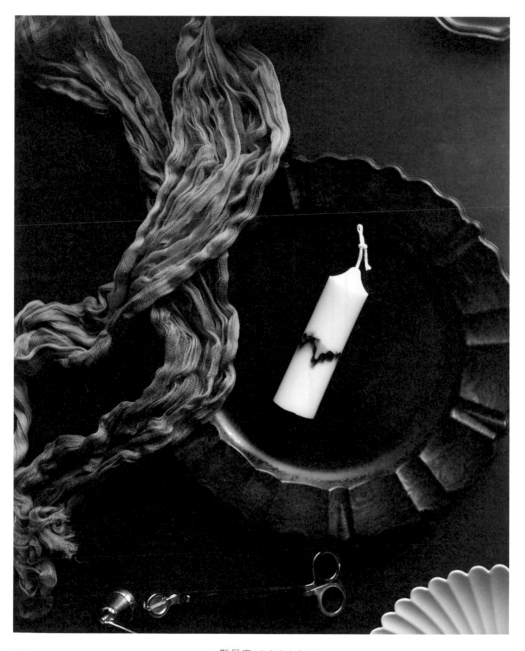

難易度 ★★☆☆☆

大理石蠟燭黑與白的搭配，簡單又有氣質，是一款很適合做居家擺設的蠟燭。

- 穿燭芯
- 熔蠟
- 75℃ ~ 78℃
 加入香精油
- 68℃ ~ 70℃
 倒入模具

- 待蠟稍微凝固
- 畫出波紋
- 待蠟冷卻凝固
- 脫模

tools 工具

① 電熱爐　　⑤ 量杯　　　　⑨ 封口黏土
② 電子秤　　⑥ 剪刀　　　　⑩ 竹籤
③ 溫度槍　　⑦ 不鏽鋼容器　⑪ 燭芯固定器
④ 攪拌棒　　⑧ 5×15cm 圓柱模具 1 個　⑫ 磨砂紙

material 材料

① 大豆蠟（柱狀用）104g　　④ 液體色素（黑）
② 蜜蠟 26g　　　　　　　　⑤ 香精油 6g
③ 純棉棉芯（#3）

Step by step

🕯 前置作業

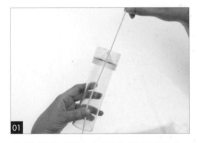

01 將純棉棉芯放在圓柱模具側邊，以測量長度。

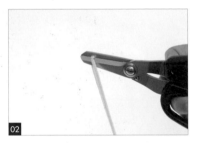

02 以剪刀修剪純棉棉芯，為燭芯。（註：長度為圓柱模具總長再多 10 公分。）

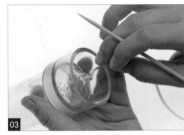

03 以竹籤為輔助，將燭芯穿入圓柱模具的孔洞中。

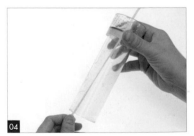

04 如圖，燭芯穿入圓柱模具完成。

05 用手撕下封口黏土。

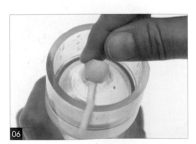

06 先將封口黏土貼在圓柱模具底部後，再用手按壓，以固定燭芯。（註：須保留約 4 ~ 5 公分的燭芯在模具外。）

07

先用手將過長的線捲起後，再
固定在圓柱模具底部。

08

如圖，燭芯固定完成。

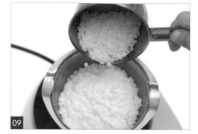

09

先將大豆蠟倒入不鏽鋼容器中
後，再倒入蜜蠟。

10

將大豆蠟和蜜蠟加熱熔化，為
蠟液。（註：熔蠟可參考 P.29。）

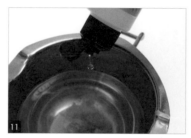

11

先將蠟液靜置在旁，待溫度降
至 75℃～ 78℃後，再加入香精
油。

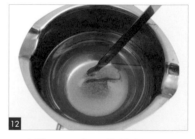

12

承步驟 11，先以攪拌棒攪拌均
勻後，再將蠟液靜置在旁，待溫
度降至 68℃～ 70℃。

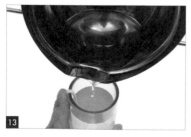

13

承步驟 12，將蠟液倒入圓柱模
具中。（註：不用完全倒入，可
留一些蠟液備用。）

14

將圓柱模具靜置在旁，待蠟液
稍微凝固。

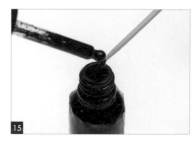

15

以竹籤沾取黑色液體色素。

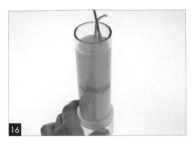

16

先將竹籤放入圓柱模具邊緣後，再順著壁緣畫出波紋。

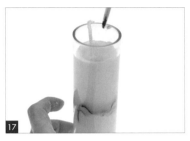

17

重複步驟 15-16，再次沾取黑色液體色素，並畫出波紋。

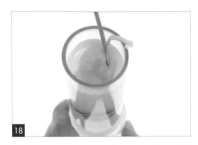

18

承步驟 17，從圓柱模具中取出竹籤。

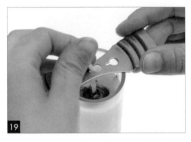

19

先將燭芯固定器穿入燭芯，使燭芯固定在中央後，再將圓柱模具靜置在旁，待蠟液稍微凝固。

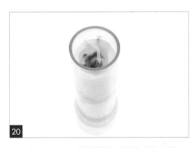

20

承步驟 19，待蠟液稍微凝固後，再取出燭芯固定器。

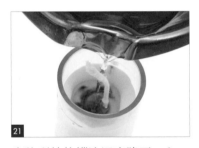

21

先將剩餘的蠟液溫度降至 68℃～70℃後，再倒入圓柱模具。

🔥 脫模

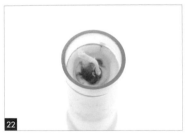

22

將圓柱模具靜置在旁，待蠟液冷卻凝固。

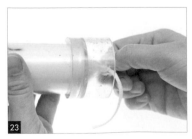

23

取下底部的封口黏土。

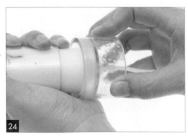

24

取下圓柱模具的底座。

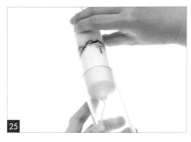

25

從圓柱模具中取出凝固的蠟液，為蠟燭主體。

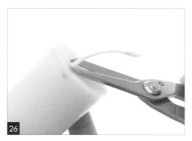

26

以剪刀修剪蠟燭主體底部燭芯。（註：不須保留任何長度。）

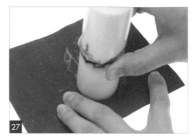

27

以磨砂紙磨平蠟燭主體底部不平整的蠟。

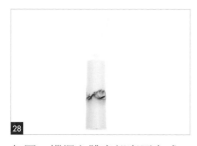

28

如圖，蠟燭主體底部磨平完成。

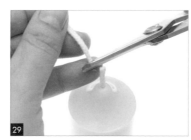

29

以剪刀修剪燭芯。（註：須保留約 1 公分的長度。）

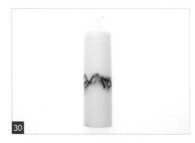

30

如圖，大理石蠟燭完成。

Candle Tips

- 熔蠟時的火力，會根據蠟的重量而調整，大理石蠟燭須用小火力加熱，避免溫度過高。

- 蠟液凝固過程中若產生輕微凹槽，可以不用加入二次蠟，但若是底部產生凹洞，就須加入二次蠟，否則點燃蠟燭時，可能會產生蠟燭塌陷的狀況。

- 蠟燭尺寸愈大，愈容易產生空洞，所以在熔蠟時，可以多熔一些蠟備用。

- 根據季節與環境的變化，蠟液凝固的時間會有所不同，判斷的最低指標是握住模具感覺沒有餘溫。

- 在燃燒脫模類型的蠟燭時，底部皆須使用容器盛接流下來的燭淚。

- 加了色素的蠟燭，尤其是使用大豆蠟作為蠟材的蠟燭，在長時間與空氣接觸後，會受到環境溫度、濕度的影響，自然會產生暈染或退色的現象。

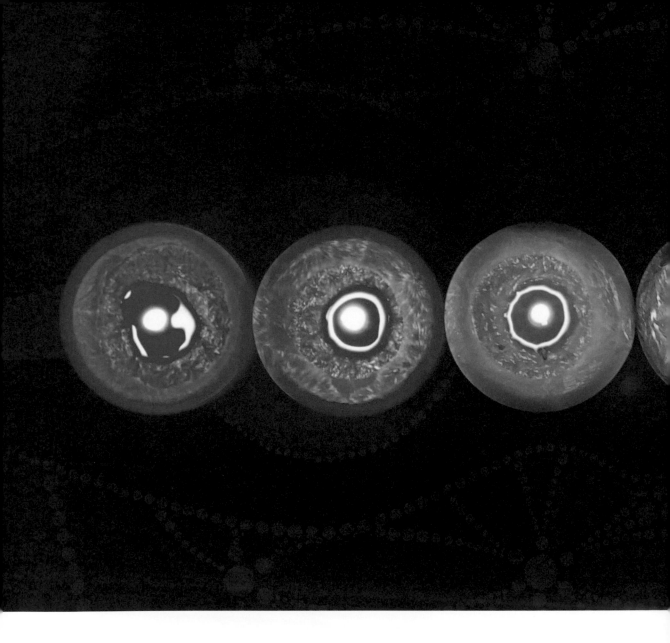

紅色—海底輪。

能量意義 與地球的連結、生存、生命力、存在的基本需求、物質、合一。

橘色—臍輪。

能量意義 感受、情緒、關係、創造力、信任、恐懼與勇敢、性意識。

黃色—太陽神經叢。

能量意義 意志、行動、力量、社會化、理智與限制。

綠色—心輪。

能量意義 愛、希望、呼吸、同理、平衡、希望、傳遞。

藍色—喉輪。

能量意義 表達溝通、智慧、真實、聆聽。

靛色—眉心輪。

能量意義 直覺、覺醒、覺察、清明。

紫色—頂輪。

能量意義 慈悲、智慧、轉化、開悟。

療癒蠟燭
HEALING CANDLE

找一個安靜、不受打擾的舒適環境或是喜愛的角落，靜坐、冥想。點燃蠟燭後，調整呼吸，感受一呼一吸之間的頻率愈來愈深、愈來愈長。

有意識的去跟自己的每個脈輪連結。

由海底輪開始，觀想海底輪有一個紅色圓潤的光球在轉動著。接著再慢慢的一個往上一個脈輪和與其對應的顏色做觀想。

脈輪蠟燭我也稱之為陪伴蠟燭，可以隨著蠟燭的步調，燒到哪一層（或是用哪一色的蠟燭）就只做那一層脈輪的觀想練習，或是每次都做七脈輪的觀想。

每天為自己安排一個獨處時間，短短的10～15分鐘也好。隨著時間的累積，慢慢的會發現這段獨處時間帶來的好處。

＊用於冥想靜坐的蠟燭一般都不加香精油。

CHAKRA CANDLE (container)
七色脈輪蠟燭 ㉘

[療癒蠟燭 Healing Candle]

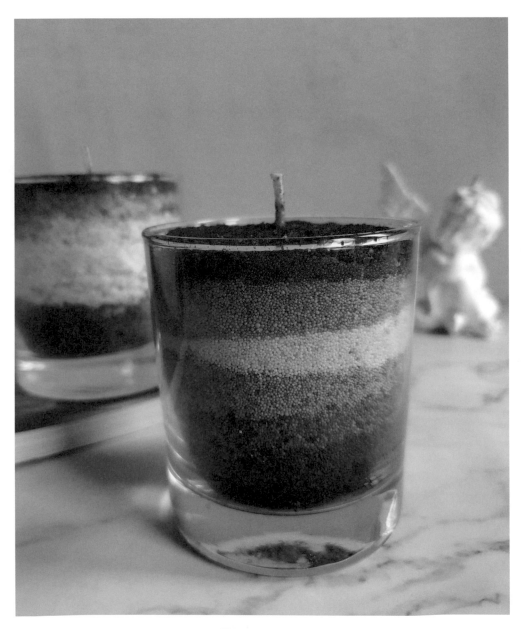

———— 難易度 ★☆☆☆☆ ————

不需要熔蠟的製作方法過程簡單又有趣。
換成其它顏色、設計幾何圖案，效果都會很好。

貼燭芯

分蠟

加入液體色素

攪拌均勻

倒入容器

完成七色

待蠟冷卻凝固

tools 工具 ─────

① 熱風槍　　④ 攪拌棒

② 電子秤　　⑤ 剪刀

③ 量杯　　　⑥ 玻璃容器 200ml

material 材料 ─────

① 棕櫚蠟 140g

② 帶底座的無煙燭芯
（#4）1 個

③ 液體色素（紅、橙、
黃、綠、藍、紫）

④ 燭芯貼 1 個

Step by step ──────────────────

♦ 前置作業

 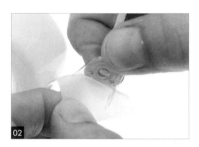 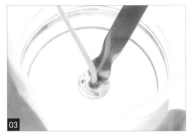

先將帶底座的無煙燭芯放在燭芯貼上後，再用手按壓底座，以加強黏合。	用手剝開燭芯貼與底紙，使燭芯貼與底紙剝離。	先將帶底座的無煙燭芯放入玻璃容器中央後，再以攪拌棒按壓燭芯底座加強黏合，備用。

♦ 蠟調色

將 20g 的棕櫚蠟倒入量杯中。	將紫色液體色素滴入量杯中。（註：約 5～7 滴，每個廠牌的色素深淺不同，以實際顏色為主。）	以攪拌棒將紫色液體色素與棕櫚蠟攪拌均勻，為紫色棕櫚蠟。

如圖，紫色棕櫚蠟攪拌完成。

以攪拌棒將紫色棕櫚蠟倒入玻璃容器中。

如圖，紫色棕櫚蠟倒入完成，為第一層。

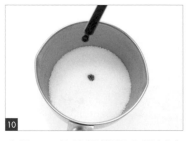

先將 20g 的棕櫚蠟倒入量杯中後，再將藍色液體色素滴入量杯中。（註：約 6～8 滴。）

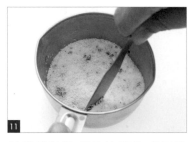

以攪拌棒將藍色液體色素與棕櫚蠟攪拌均勻，為靛色棕櫚蠟。

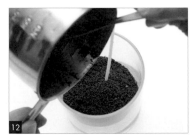

以攪拌棒為輔助，將靛色棕櫚蠟倒入玻璃容器中。

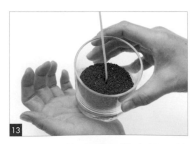

用手掌輕拍玻璃容器底部，使靛色棕櫚蠟平鋪均勻。

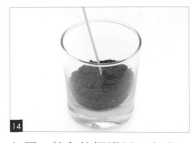

如圖，靛色棕櫚蠟倒入完成，為第二層。

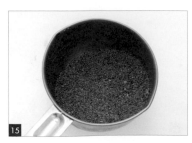

重複步驟 10-11，完成藍色棕櫚蠟。（註：約 3 滴。）

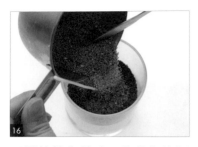

16 以攪拌棒為輔助，將藍色棕櫚蠟倒入玻璃容器中。

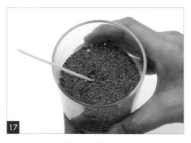

17 用手掌輕拍玻璃容器底部，使藍色棕櫚蠟平鋪均勻。

18 如圖，藍色棕櫚蠟倒入完成，為第三層。

19 重複步驟 10-11，滴入綠色液體色素，完成綠色棕櫚蠟。（註：約 4 滴。）

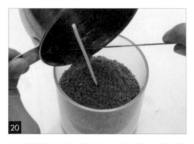

20 以攪拌棒為輔助，將綠色棕櫚蠟倒入玻璃容器中。

21 如圖，綠色棕櫚蠟倒入完成，為第四層。

22 重複步驟 10-11，滴入黃色液體色素，完成黃色棕櫚蠟。（註：約 4 滴。）

23 重複步驟 20，完成黃色棕櫚蠟的倒入，為第五層。

24 重複步驟 10-11，滴入橙色液體色素，完成橙色棕櫚蠟。（註：約 4 滴。）

25 重複步驟 20，完成橙色棕櫚蠟的倒入，為第六層。

26 重複步驟 10-11，滴入紅色液體色素，完成紅色棕櫚蠟。（註：約 4 滴。）

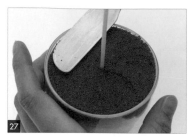

27 重複步驟 20，完成紅色棕櫚蠟的倒入後，以攪拌棒刮平表面，為第七層。

28 以熱風槍稍微吹熱紅色棕櫚蠟，使表面更平整。

29 先將玻璃容器靜置在旁，待紅色棕櫚蠟冷卻凝固後，再以剪刀修剪燭芯。（註：須保留約 1 公分的長度。）

30 如圖，七色脈輪蠟燭（粉狀）完成。

Candle Tips

◆ 每個廠牌的色素深淺不同，以實際顏色為主，每次滴入時，可以少量多次加入液體色素，以調出理想的顏色。

◆ 若要製作淺色作品，須注意液體色素的用量，可利用竹籤少量多次沾取並調色，避免顏色過深。

CHAKRA CANDLE (pillar)
七色脈輪蠟燭 柱狀

[療癒蠟燭 Healing Candle]

———— 難易度 ★☆☆☆☆ ————

棕櫚蠟在凝固後會形成天然的結晶，不同的蠟會產生不一樣的結晶，
如：羽毛結晶狀的雪羽，或有如雪花結晶狀的雪花棕櫚蠟。
另外，不同的溫度入模，結晶的樣貌也會有所差異（溫度愈高，結晶愈大）。
相較於大豆蠟，棕櫚蠟的價格較親民，作品的成功機率高，是手作蠟燭入門款的蠟材。

· 穿燭芯

· 熔蠟

· 100°C～110°C調色

· 100°C倒入模具

· 待蠟冷卻凝固

· 脫模

tools 工具 ────────

① 電熱爐	⑦ 不鏽鋼容器 1 個
② 電子秤	⑧ 鋁製柱狀模具 1 個
③ 溫度槍	⑨ 封口黏土
④ 攪拌棒	⑩ 脫模劑
⑤ 量杯	⑪ 磨砂紙
⑥ 剪刀	⑫ 燭芯固定器

material 材料 ────────

① 棕櫚蠟 110g

② 純棉棉芯（#3）

③ 液體色素（紫）

Step by step ────────

◊ 前置作業

01 將純棉棉芯放在鋁製柱狀模具側邊，以測量長度。

02 以剪刀修剪純棉棉芯，為燭芯。（註：長度為鋁製柱狀模具總長再多 10 公分。）

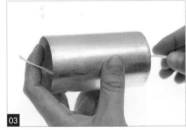

03 將燭芯穿入鋁製柱狀模具的孔洞中。

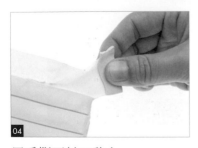

04 用手撕下封口黏土。

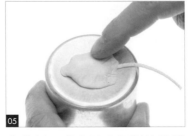

05 先將封口黏土貼在鋁製柱狀模具底部後，再用手按壓封口黏土，以固定燭芯。（註：須保留約 3～4 公分的燭芯在模具外。）

◊ 蠟液準備

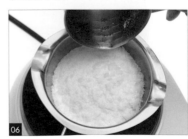

06 先將棕櫚蠟倒入不鏽鋼容器後，再放在電熱爐上加熱，使棕櫚蠟熔化。（註：熔蠟可參考 P.29。）

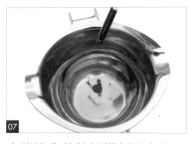

07

先將熔化的棕櫚蠟靜置在旁，待溫度降至 100℃ ～ 110℃ 後，再滴入紫色液體色素。

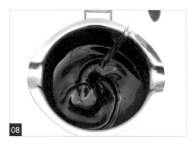

08

以攪拌棒將紫色液體色素與棕櫚蠟攪拌均勻，為紫色蠟液。

09

將脫模劑噴在鋁製柱狀模具內側。

10

承步驟 9，將紫色蠟液倒入鋁製柱狀模具中。

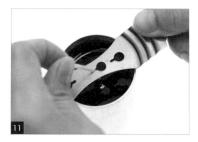

11

先將燭芯固定器穿入燭芯，使燭芯固定在中央後，再將鋁製柱狀模具靜置在旁，待蠟液冷卻凝固。

🔥 脫模

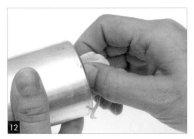

12

先取出燭芯固定器後，再取下底部的封口黏土。

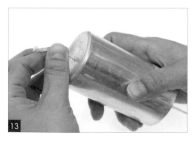

13

用手輕按壓鋁製柱狀模具側邊，以鬆動凝固的紫色蠟液。

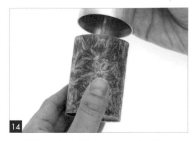

14

從鋁製柱狀模具中取出凝固的紫色蠟液，為蠟燭主體。

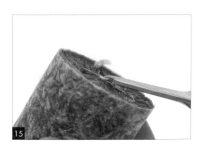

15

以剪刀修剪蠟燭主體底部燭芯。（註：不須保留任何長度。）

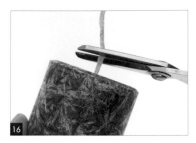

16

以剪刀修剪燭芯。（註：須保留約 1 公分的長度。）

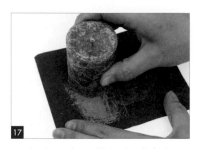

17

以磨砂紙磨平蠟燭主體底部不平整的蠟。

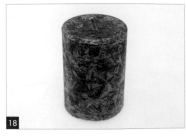

18

如圖，紫色脈輪蠟燭（柱狀）完成。（註：重複步驟 1-17，完成其餘六色脈輪蠟燭，即完成七色柱狀脈輪蠟燭。）

Candle Tips

◆ 冥想靜坐使用的蠟燭不加香精油，若想加香精油，可以在蠟液溫度大約 100℃ 時加入。

◆ 倒入蠟液之前，以脫模劑在模具內壁噴上一層薄膜，可防止蠟燭和模具內壁黏住，降低蠟燭脫模後的不完整性。如果要製作純天然的蠟燭，就須考慮使用脫模劑的必要性。

◆ 若要製作不同顏色的柱狀脈輪蠟燭，只須將紫色液體色素換成想要製作的顏色即可。

◆ 結晶折射會讓作品的顏色產生特別的色澤，例如：少許黑色液體色素會產生銀色、棕色帶金色的效果、白色（不調色）有雪地被太陽照耀般的銀光白……等。

◆ 鋁製模具比塑膠模具更為冰涼，在倒入蠟液時的溫度差，會產生更大的結晶體。若沒有鋁製模具，可嘗試將塑膠模具放入冰箱冷藏 10 分鐘後，再將蠟液倒入模具。

◆ 注意事項

❶ 倒入蠟液後，因鋁製模具會導熱，導致模具本體溫度較高，在移動時可配戴棉質手套以防止燙傷。

❷ 若產生無法脫模的狀況，可嘗試將模具本體倒放在桌面上，並用輕微力道施壓並滾動模具，或是放入冰箱冷藏約 10 ～ 15 分鐘。

專注蠟燭
CONCENTRATION CANDLE

第一次製作這兩款蠟燭時，一切好像突然都安靜了下來。一層
又一層的堆疊，看似重複的動作，卻在過程中讓我腦中的千頭萬緒
如同塵埃一般，落下、然後靜止。相較於其它作品，它們更有溫度，
是我最喜愛的蠟燭作品之一。

DIPPING CANDLE
古法沾蠟蠟燭

[專注蠟燭 Concentration Candle]

難易度 ★★☆☆☆

除了製程能夠漸漸讓人感到平靜之外，沒有經過刻意雕塑的外型，是我喜愛它的另外一個原因。
沾蠟蠟燭源自於俄國十八世紀時，用牛脂製成。在手作蠟燭的世界裡，是具代表性的一個作品。

- 纏燭芯
- 熔蠟
- 70℃～72℃沾蠟
- 過冷水
- 反覆沾蠟、過冷水
- 待蠟冷卻凝固

tools 工具

① 電熱爐
② 電子秤
③ 溫度槍
④ 攪拌棒
⑤ 量杯
⑥ 剪刀
⑦ 刀片
⑧ 竹筷一雙
⑨ 1000ml 不鏽鋼容器 2 個
⑩ 矽膠淺盤
⑪ 紙巾
⑫ 水

material 材料

① 黃蜜蠟 800g
② 純棉棉芯（#1）

Step by step

🔥 前置作業

01 將純棉棉芯放在竹筷中間的縫隙，以固定純棉棉芯。

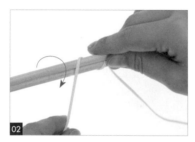

02 將純棉棉芯以順時針纏繞在竹筷上。

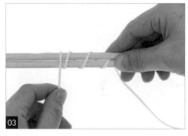

03 重複步驟 2，完成共三圈的纏繞。（註：中間間隔約 7 公分。）

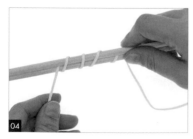

04 將純棉棉芯放入竹筷中間的縫隙中，以固定純棉棉芯。

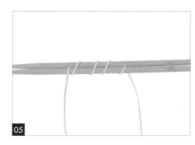

05 如圖，純棉棉芯纏繞竹筷完成。

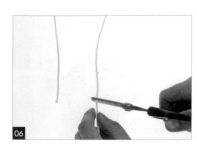

06 以剪刀修剪過長的純棉棉芯，為燭芯。（註：兩邊垂下長度約 17 公分。）

07

如圖，燭芯完成，備用。

08

將紙巾鋪在矽膠淺盤上，備用。

09

將黃蜜蠟倒入不鏽鋼容器中。

10

先將黃蜜蠟熔化後，再以攪拌棒確認是否完全熔化。（註：熔蠟可參考 P.29。）

11

先將黃蜜蠟靜置在旁，待溫度降至 70℃ ～ 72℃ 後，再將另一個不鏽鋼容器裝滿冷水。

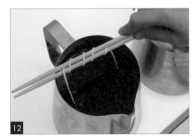

12

將燭芯放入黃蜜蠟中。

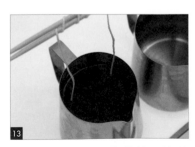

13

承步驟 12，拿出燭芯後，待黃蜜蠟液不滴落。

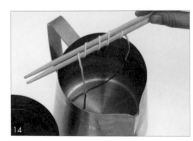

14

承步驟 13，將沾黃蜜蠟的燭芯放入冷水中，使黃蜜蠟稍微凝固。

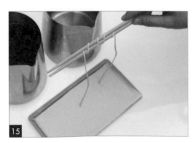

15

先將燭芯從冷水中拿出後，再放在鋪有紙巾的矽膠淺盤上，以防止水滴濕桌面。

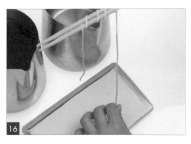

16 用手拉直燭芯，以塑形蠟燭。

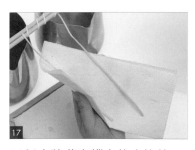

17 以紙巾將黃蜜蠟上的水擦乾。

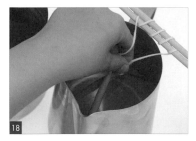

18 重複步驟 12-13，將沾黃蜜蠟的燭芯壓入冷水中。（註：若沾黃蜜蠟的燭芯浮起來，可用手壓下去。）

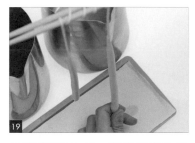

19 重複步驟 12-15，完成適當的粗度後，用手剝下不平整的黃蜜蠟。（註：可依個人喜好做調整粗度。）

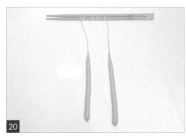

20 重複步驟 12-19，完成蠟燭主體。（註：可將裝有黃蜜蠟的不鏽鋼容器稍微傾斜，以輔助沾取黃蜜蠟。）

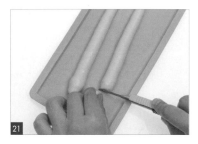

21 以刀片切平蠟燭主體底部。（註：可依個人喜好決定切或不切。）

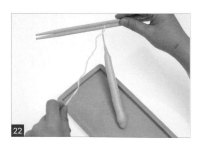

22 從竹筷上取出蠟燭主體。

23 如圖，蠟燭主體取出完成。

24 以剪刀修剪燭芯。（註：須保留約 1 公分的長度。）

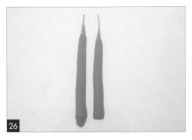

重複步驟 24，完成另一個燭芯的修剪。

如圖，古法沾蠟蠟燭完成。

Candle Tips

◆ 可將底部切平的蠟燭主體放入加熱的量杯中，以熱度將蠟的切面熔化至平整。

◆ 若不鏽鋼容器中的黃蜜蠟溫度低於 70℃，須加熱至 70℃，但不可高於 70℃，溫度過高的狀況，會讓已凝固的黃蜜蠟柱熔化。

◆ 浸入黃蜜蠟的過程中，須避免讓蠟燭主體碰觸到不鏽鋼容器內部或底部。

◆ 若黃蜜蠟中有蠟塊雜質須移除，否則會沾黏到蠟燭主體。

◆ 蠟燭本身使用的蠟量不足 30g，但沾蠟時蠟燭需要完全浸泡在蠟裡，因此需要準備大量的蠟。剩餘的黃蜜蠟可以倒入紙杯內保存，未來繼續使用。

◆ 蜂蠟本身就有淡淡的蜂蜜味，使用時會自然散發香味，可以不用額外添加香精油。

◆ 可以嘗試使用白色蜜蠟或大豆蠟（柱狀用）取代黃蜜蠟。

◆ 點燃柱狀蠟燭時，底部記得使用容器盛接流下的燭淚。

◆ 蠟燭使用方法

❶ 蠟燭完全凝固後，底部會呈現尖錐狀，使用時以刀片削平底部，再滴幾滴蠟液在盛接的容器中，利用未乾具有黏性蠟即可站立在容器中央。

❷ 將蠟燭直接插入燭台中，即可使用。

WATER/LAYERED CANDLE
水蠟燭／漸層蠟燭

[專注蠟燭 Concentration Candle]

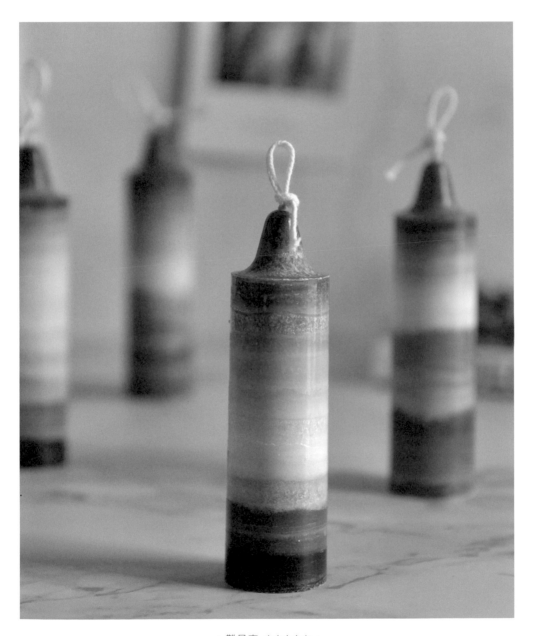

────── 難易度 ★★★★☆ ──────

製作時藉由傾斜模具讓分層呈現波浪紋路，而取名為水蠟燭。製作方式不難，但是屬於製作
時間較長的作品。完成一支 120g 的蠟燭，大概需要 1.5～2 個小時的時間。
成品非常好看，是個有氣質的作品。

PROCESS 流程

· 穿燭芯

· 熔蠟

· 熔蠟後調色

· 70℃～75℃倒入模具

· 重複調色倒入模具（藍色由深入
　淺，咖啡色由淺入深）

· 待蠟冷卻凝固

· 脫模

tools 工具

① 電熱爐　⑤ 量杯　　⑨ 不鏽鋼容器　　⑫ 紙
② 電子秤　⑥ 剪刀　　⑩ 3.2×12cm 尖頂　⑬ 隔熱墊
③ 溫度槍　⑦ 刀片　　　　圓柱模具 1 個
④ 攪拌棒　⑧ 試色碟　⑪ 封口黏土

material 材料

① 棕櫚蠟（微晶）120g　③ 固體色素（咖啡、藍）
② 純棉棉芯（#1）

Step by step

🔥 前置作業

01 先將純棉棉芯放在尖頂圓柱模具側邊測量長度後，再以剪刀修剪純棉棉芯，為燭芯。（註：長度為尖頂圓柱模具總長再多10～15公分。）

02 將燭芯穿入尖頂圓柱模具的孔洞中。（註：穿燭芯可參考 P.30。）

03 將封口黏土貼在尖頂圓柱模具底部，並用手按壓封口黏土，以固定燭芯。（註：須保留約4～5公分的燭芯在模具外。）

🔥 蠟液準備

04 將燭芯捲起後，收在尖頂圓柱模具底部，為模具，備用。

05 將 10g 棕櫚蠟倒入量杯中後，加熱熔化，為蠟液。（註：熔蠟可參考 P.29。）

06 先以刀片在紙上刮出藍色固體色素後，再以攪拌棒將藍色固體色素倒入量杯中。

07 以攪拌棒將蠟液和藍色固體色素攪拌均勻，為深藍色蠟液。

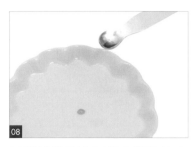

08 以攪拌棒沾取深藍色蠟液滴在試色碟上試色。（註：蠟液態時顏色較深，蠟凝固後顏色較淺，可依個人喜好調整顏色。）

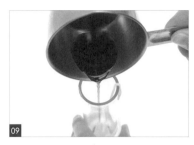

09 先將量杯靜置在旁，待深藍色蠟液溫度降至 70℃～75℃後，再倒入模具中。（註：不用全部倒入。可用封口黏土將燭芯暫時固定在側邊。）

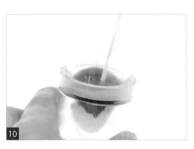

10 以任意角度傾斜模具，使深藍色蠟液沾附在模具內壁。

第一層
蠟壁

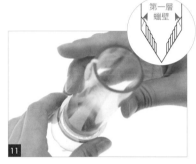

11 重複步驟 10，持續將蠟液沾附在模具內壁。（註：不可高過第一層蠟壁。）

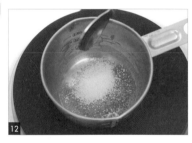

12 先以攪拌棒將棕櫚蠟倒入量杯中後，再加熱熔化。（註：加入少量棕櫚蠟，來淡化原有的深色蠟液，使顏色愈來愈淺。）

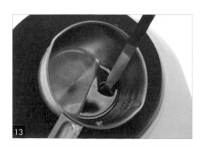

13 以攪拌棒將深藍色蠟液和棕櫚蠟攪拌均勻，為藍色蠟液。

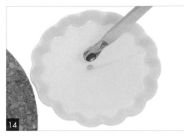

14 以攪拌棒沾取藍色蠟液滴在試色碟上試色。（註：蠟液態時顏色較深，蠟凝固後顏色較淺，可依個人喜好調整顏色。）

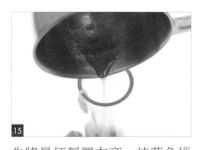

15 先將量杯靜置在旁，待藍色蠟液溫度降至 70℃～75℃後，再倒入模具中。（註：不用全部倒入。）

16 如圖，藍色蠟液倒入完成。

17 重複步驟 10-11，完成藍色蠟液沾附模具內壁。

18 重複步驟 12-14，完成天藍色蠟液。（註：加入少量棕櫚蠟，使顏色愈來愈淺。）

19 先將量杯靜置在旁，待天藍色蠟液溫度降至 70℃～75℃後，再倒入模具中。（註：不用全部倒入。）

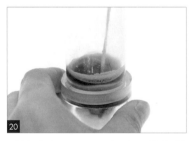

20 重複步驟 10-11，完成天藍色蠟液沾附模具內壁。

21 重複步驟 12-14，完成淺藍色蠟液。（註：加入少量棕櫚蠟，使顏色愈來愈淺。）

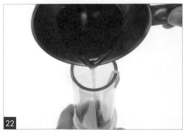

22 先將量杯靜置在旁，待淺藍色蠟液溫度降至 70℃～75℃後，再倒入模具中。（註：不用全部倒入。）

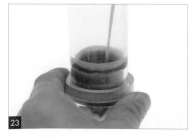

23 重複步驟 10-11，完成淺藍色蠟液沾附模具內壁。

24 重複步驟 12-17，完成五層藍色由深藍到白的蠟液沾附模具內壁。（註：加入少量棕櫚蠟，使顏色愈來愈淺，直到變白色。

25 先將剩餘的 60g 棕櫚蠟倒入量杯熔化後，再以刀片在紙上刮下咖啡色固體色素。（註：熔蠟可參考 P.29。）

26 承步驟 25，將咖啡色固體色素倒入量杯中，並以攪拌棒攪拌均勻，為淺黃色蠟液。

27 以攪拌棒沾取淺黃色蠟液滴在試色碟上試色。（註：蠟液態時顏色較深，蠟凝固後顏色較淺，可依個人喜好調整顏色。）

28 先將量杯靜置在旁，待淺黃色蠟液溫度降至 70℃～ 75℃後，再倒入模具中。（註：不用全部倒入。）

29 重複步驟 10-11，完成淺黃色蠟液沾附模具內壁。

30 先以刀片在紙上刮出咖啡色固體色素後，重複步驟 26-27，完成黃色蠟液。

31 重複步驟 28-29，完成黃色蠟液沾附模具內壁。

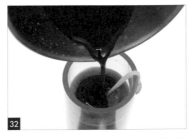

32 重複步驟 30-31，完成二層咖啡色由淺到深的蠟液沾附模具內壁。

33 用手將燭芯調整到模具中央。

34 重複步驟 26-28，完成最後的深咖啡色蠟液，並倒入模具中。

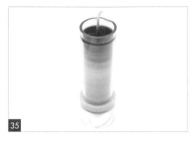

35 將模具靜置在旁，待蠟液冷卻凝固。

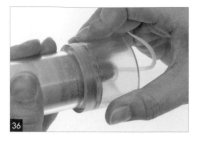

36 先取下底部的封口黏土後，再取下尖頂圓柱模具的底座。

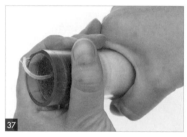

37 用手按壓尖頂圓柱模具，以鬆動凝固的蠟液。

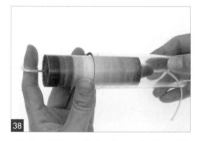

38 從尖頂圓柱模具中取出凝固的蠟液，為蠟燭主體。

39 以剪刀修剪蠟燭主體底部燭芯。（註：不須保留任何長度。）

40 用手將燭芯打結。（註：欲點燃蠟燭時，將結解開，並將燭芯修剪至 1 公分即可。）

41 如圖，水蠟燭完成。

- ◆ 漸層如何做得好看？
 - ❶ 水波紋路取決於傾斜模具的角度和方式。
 - ❷ 上下層顏色的融合度，除了調色外，倒入時的溫度是關鍵。
 - ❸ 蠟液沾附模具內壁製作堆疊蠟時，後面的蠟不可超過先前凝固的蠟，沾附時也須做到漸層的概念。

- ◆ 不斷傾斜模具，使蠟液沾附模具內壁，待倒入的蠟液都凝固後，就可調製下一色蠟液。

- ◆ 建議每次以少量加入色素，避免顏色過深而導致呈現不出漸層感。

- ◆ 水蠟燭的層數到中間段時，要轉為白色，再將第二色由淺色漸層式轉換成深色。以作品為例：深藍色 → 藍色 → 淺藍色 → 白色 → 淺咖啡色 → 咖啡色 → 深咖啡色。

- ◆ 中間的白色層可以利用：第一色的微淺 → 純白 → 第二色的微淺，作為三個不同層次的白色。

- ◆ 蠟液態時顏色較深，蠟冷卻凝固後的顏色有所不同，所以建議每次調色完都要試色，以確保能製作出完美的漸層。

- ◆ 若希望兩色融合時不要有太大的落差，可在 80℃ 時倒入下一層蠟。

- ◆ 倒入的蠟溫度高一點，可平衡前一層的蠟的顏色，但也不可過高，避免將前面製作的蠟熔化。

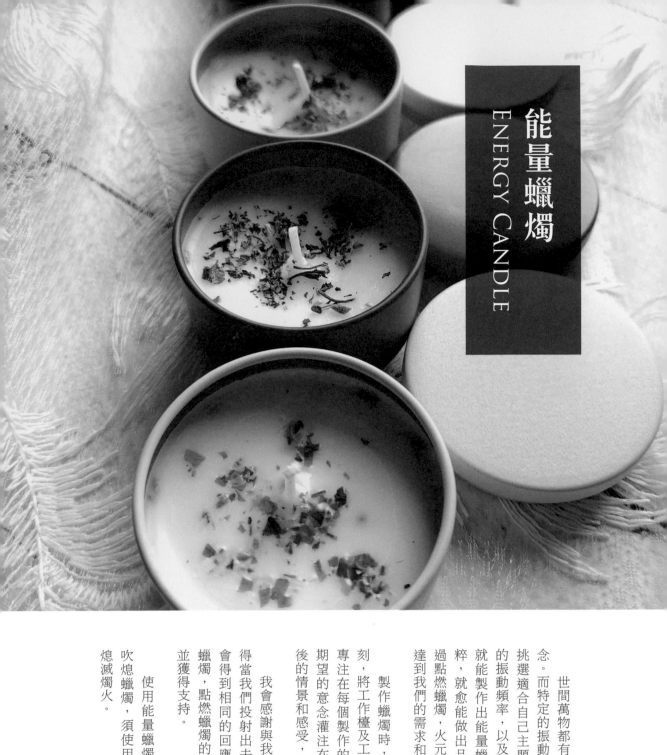

能量蠟燭
ENERGY CANDLE

世間萬物都有振動頻率，包括意識或意念。而特定的振動頻率，就是所謂的能量。

挑選適合自己主題的乾燥藥草，藉由植物的振動頻率，以及製作蠟燭時意念的集中，就能製作出能量蠟燭。當意念愈專注且純粹，就愈能做出品質穩定的能量蠟燭。透過點燃蠟燭，火元素能夠加速能量的顯化，達到我們的需求和目的。

製作蠟燭時，我喜歡找一個安靜的時刻，將工作檯及工具擺設好。調整呼吸後，專注在每個製作的過程裡。研磨藥草時將期望的意念灌注在其中，想像著願望達成後的情景和感受，每個動作都專注當下。

我會感謝與我一起工作的藥草材料，記得當我們投射出去的意念都是正向時，也會得到相同的回應。用這樣的心念做出的蠟燭，點燃蠟燭的人會感受到穩定的能量，並獲得支持。

使用能量蠟燭時須注意，不能用嘴巴吹熄蠟燭，須使用滅燭器或是蓋上蓋子來熄滅燭火。

LOVE CANDLE
愛神降臨蠟燭

[能量蠟燭 Energy Candle]

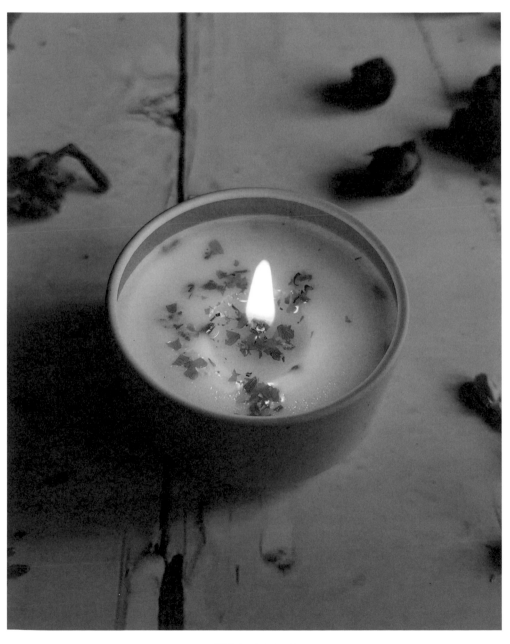

├─── 難易度 ★★☆☆☆ ───┤

單身的人能夠吸引到戀愛對象，有戀人的伴侶感情會更加甜蜜。

- 剁碎藥草
- 貼燭芯
- 熔蠟
- 55℃～60℃加入部分藥草
- 55℃倒入模具
- 待蠟稍微凝固
- 加入藥草
- 待蠟冷卻凝固

tools 工具 ────

① 電熱爐　⑦ 小刀
② 電子秤　⑧ 菜板
③ 溫度槍　⑨ 馬口鐵罐 1 個
④ 攪拌棒　⑩ 搗磨組（搗缽、杵棒）
⑤ 量杯　　⑪ 隔熱墊
⑥ 鑷子

material 材料 ────

① 大豆蠟（C3） 40g
② 帶底座的無煙燭芯（#2） 1 個
③ 玫瑰、茉莉、廣藿香、薰衣草共 0.5g
④ 燭芯貼 1 個

Step by step ────

🔥 前置作業

01　先將玫瑰放在菜板上後，再以小刀切碎玫瑰。

02　如圖，玫瑰切碎完成。

03　重複步驟 1，切碎茉莉。

04　先將廣藿香放在菜板上後，再以小刀切成小塊。

05　先將切碎的廣藿香放入搗缽中後，再以杵棒將切碎的廣藿香磨成粉狀。（註：磨得愈細愈不容易產生火花。）

06　重複步驟 4-5，完成磨碎薰衣草。（註：建議先切小塊再磨碎，直接磨碎可能會壓扁薰衣草。）

07 如圖，藥草完成。（註：可依個人喜好調整藥草比例，總重量為0.5g。）

08 先將帶底座的無煙燭芯放在燭芯貼上後，再用手按壓底座，以加強黏合。

09 用手剝開燭芯貼與底紙，使燭芯貼與底紙剝離。

🔥 蠟液準備

10 承步驟9，先將燭芯放入馬口鐵罐中央後，再以鑷子按壓燭芯底座，以加強黏合。

11 先將大豆蠟熔化後，再靜置在旁，待溫度降至55℃～60℃。（註：熔蠟可參考P.29。）

12 承步驟11，以攪拌棒將部分藥草倒入大豆蠟中。

13 先以攪拌棒將藥草與大豆蠟攪拌均勻後，再將大豆蠟靜置在旁，待溫度降至55℃。

14 承步驟13，以攪拌棒為輔助，將大豆蠟倒入步驟10馬口鐵罐中。

15 將馬口鐵罐靜置在旁，待大豆蠟稍微凝固。

以鑷子將剩餘的藥草灑在稍微凝固的大豆蠟上。

將馬口鐵罐靜置在旁,待大豆蠟冷卻凝固。

如圖,愛神降臨蠟燭完成。

Candle Tips

◆ 使用說明

❶ 準備 8x8cm 空白紙一張。

❷ 寫下自己的名字和一個願望。

❸ 觀想願望成真的景象和感受,然後吹一口氣在蠟燭上。

❹ 將紙壓在蠟燭下面,點燃蠟燭。

須注意:

» 願望要明確且合理。

» 願望必須與自身有關,不能幫他人代為許願。

» 要用正向的方式許願,避免使用負面文字。

» 和一般蠟燭使用方式一樣,第一次點燃蠟燭要等到表面全部熔化再熄滅。

◆ 我們的內在體驗(想法、感受、情緒、信念),能夠傳遞到自身之外的物體上,所以在製作能量蠟燭時,要讓自己的心安定下來,帶著好的意念去製作,同時想像著理想中的畫面或對象來完成它。

◆ 一般在製作蠟燭前(尤其是能量蠟燭),會先進行一個小小的儀式:將工作環境清理乾淨、淨化空間,讓心情穩定下來後,再開始製作蠟燭。通常經過沈澱再製作出的蠟燭,能量品質就會穩定。

◆ 藥草研磨愈細,使用時愈不容易產生火花。

◆ 使用馬口鐵罐作為容器,燃燒後鐵罐表面溫度會較高,尤其是燒到底部時,所以要注意放置的地方。

◆ 若是使用玻璃容器,要注意燃燒到底部時,剩餘的火可能與藥草殘渣持續燃燒,導致玻璃容器過熱而破裂。

◆ 無論使用哪種容器,都建議在底部墊隔熱墊,避免因溫度過高而損壞底部的接觸面。

◆ 藥草能量用途關鍵字

玫瑰:愛情、美麗、療癒、幸運。

茉莉:吸引真愛、散發魅力、財富、舒眠、預知夢。

廣藿香:招財、愛情、性、提升身體能量。

薰衣草:純潔的愛、保護、淨化、舒眠、洞察力、專注、冷靜、肌肉鬆弛、內在和諧、良好的溝通、驅蟲、抗菌消炎。

ENERGY CLEANSING
AND PROTECTION CANDLE
淨化保護蠟燭

[能量蠟燭 Energy Candle]

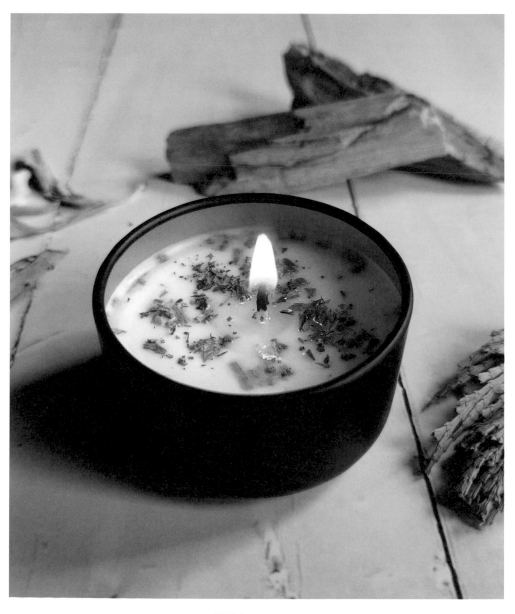

難易度 ★★☆☆☆

穩定自身能量，守護並淨化空間能量。

· 剁碎藥草

· 貼燭芯

· 熔蠟

· 55°C～60°C加入部分
 藥草

· 55°C倒入模具

· 待蠟稍微凝固

· 加入藥草

· 待蠟冷卻凝固

tools 工具 ───────

① 電熱爐　⑥ 鑷子
② 電子秤　⑦ 小刀
③ 溫度槍　⑧ 菜板
④ 攪拌棒　⑨ 馬口鐵罐 1 個
⑤ 量杯　　⑩ 隔熱墊

material 材料 ───────

① 大豆蠟（C3） 40g
② 帶底座的無煙燭芯
 （#2） 1 個
③ 雪松、黑色鼠尾草、
 秘魯聖木 共 1g
④ 燭芯貼 1 個

Step by step ───────

◊ 前置作業

01
先將雪松放在菜板上後，再以
小刀切碎雪松。

02
如圖，雪松切碎完成。

03
重複步驟 1，切碎黑色鼠尾草。

04
先將秘魯聖木放在菜板上後，
再以小刀削成小塊。

05
如圖，秘魯聖木削碎完成。（註：
削得愈細愈不容易產生火花。）

06
如圖，藥草完成。（註：可依個
人喜好調整藥草比例，總重量為
1g。）

07

先將帶底座的無煙燭芯放在燭
芯貼上後，再用手按壓底座，
以加強黏合。

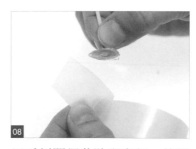

08

用手剝開燭芯貼與底紙，使燭
芯貼與底紙剝離。

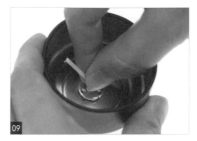

09

將燭芯放入馬口鐵罐中央。

♨ 蠟液準備

10

承步驟 9，以鑷子按壓燭芯底座
加強黏合。

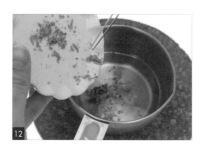

11

先將大豆蠟熔化後，再靜置在
旁，待溫度降至 55℃ ～ 60℃。
（註：熔蠟可參考 P.29。）

12

承步驟 11，以鑷子將部分藥草
倒入大豆蠟中。

13

先以攪拌棒將藥草與大豆蠟攪
拌均勻後，再將大豆蠟靜置在
旁，待溫度降至 55℃。

14

承步驟 13，將大豆蠟倒入步驟
10 馬口鐵罐中。

15

將馬口鐵罐靜置在旁，待大豆
蠟稍微凝固。

以鑷子將剩餘的藥草灑在稍微凝固的大豆蠟上。

將馬口鐵罐靜置在旁,待大豆蠟冷卻凝固。

如圖,淨化保護蠟燭完成。

◆ 使用時機

　　» 覺得需要淨化的任何時候。

　　» 出入人多或是較特別的場合後。

　　» 物品淨化,如:水晶。將水晶在燭火上繞幾圈即可。

　　» 清理環境、物品負面或厚重的能量。

　　» 冥想靜坐的時候。

◆ 我們的內在體驗(想法、感受、情緒、信念),能夠傳遞到自身之外的物體上,所以在製作能量蠟燭時,要讓自己的心安定下來,帶著好的意念去製作,同時想像著理想中的畫面或對象來完成它。

◆ 一般在製作蠟燭前(尤其是能量蠟燭),會先進行一個小小的儀式:將工作環境清理乾淨、淨化空間,讓心情穩定下來後,再開始製作蠟燭。通常經過沈澱再製作出的蠟燭,能量品質就會穩定。

◆ 藥草研磨愈細,使用時愈不容易產生火花。

◆ 使用馬口鐵罐作為容器,燃燒後鐵罐表面溫度會較高,尤其是燒到底部時,所以要注意放置的地方。

◆ 若是使用玻璃容器,要注意燃燒到底部時,剩餘的火可能與藥草殘渣持續燃燒,導致玻璃容器過熱而破裂。

◆ 無論使用哪種容器,都建議在底部墊隔熱墊,避免因溫度過高而損壞底部的接觸面。

◆ 藥草能量用途關鍵字

　　雪松:保護、淨化空間、安定情緒、抗菌。

　　黑色鼠尾草:人、物品、環境淨化、保護、消毒。

　　祕魯聖木:人、物品、環境淨化、保護、能量轉換。

03

—

ABUNDANCE CANDLE
招財豐饒蠟燭

[能量蠟燭 Energy Candle]

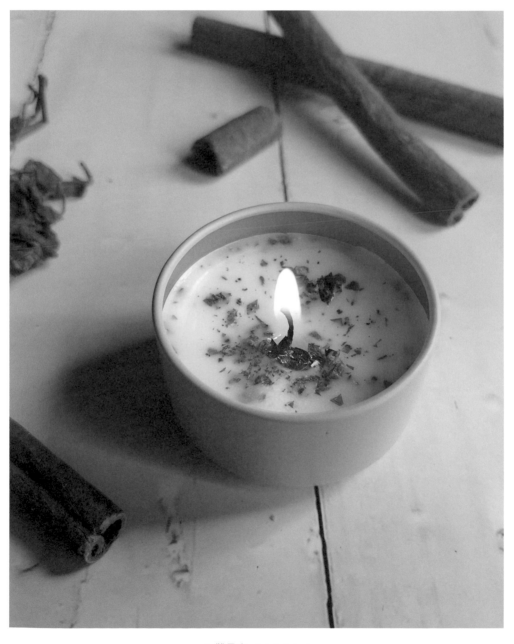

├─ 難易度 ★★☆☆☆ ─┤

啟動金錢能量流動，為自己帶來豐盛。

· 剁碎藥草

· 貼燭芯

· 熔蠟

· 55°C～60°C 加入部分藥草

· 55°C 倒入模具

· 待蠟稍微凝固

· 加入藥草

· 待蠟冷卻凝固

tools 工具

① 電熱爐
② 電子秤
③ 溫度槍
④ 攪拌棒
⑤ 量杯
⑥ 剪刀
⑦ 小刀
⑧ 菜板
⑨ 鑷子
⑩ 馬口鐵罐 1 個
⑪ 搗磨組（搗缽、杵棒）
⑫ 隔熱墊

material 材料

① 大豆蠟（C3）40g
② 帶底座的無煙燭芯（#2）1 個
③ 肉桂、甜橙、廣藿香共 1g
④ 燭芯貼 1 個

Step by step

🔥 前置作業

01 先將肉桂放在菜板上後，再以小刀切碎肉桂。

02 如圖，肉桂切碎完成。

03 先將甜橙放在菜板上後，再以剪刀剪成小塊。

04 如圖，甜橙剪碎完成。（註：剪得愈小愈不容易產生火花。）

05 先將廣藿香放在菜板上後，再以小刀切成小塊。

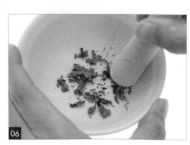

06 先將切碎的廣藿香放入搗缽中後，再以杵棒將切碎的廣藿香磨成粉狀。（註：磨得愈細愈不容易產生火花。）

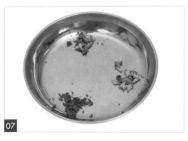

07
如圖，藥草完成。（註：可依個人喜好調整藥草比例，總重量為1g。）

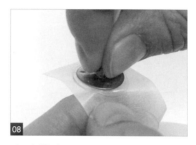

08
先將帶底座的無煙燭芯放在燭芯貼上後，再用手按壓底座，以加強黏合。

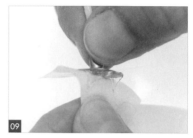

09
用手剝開燭芯貼與底紙，使燭芯貼與底紙剝離。

🔥 蠟液準備

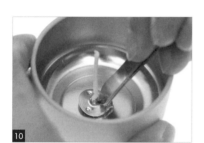

10
先將燭芯放入馬口鐵罐中央後，再以鑷子按壓燭芯底座加強黏合。

11
先將大豆蠟熔化後，再靜置在旁，待溫度降至 55℃～60℃。（註：熔蠟可參考 P.29。）

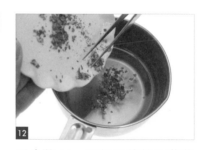

12
承步驟 11，以鑷子將部分藥草倒入大豆蠟中。

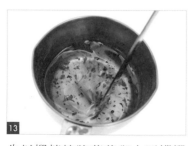

13
先以攪拌棒將藥草與大豆蠟攪拌均勻後，再將大豆蠟靜置在旁，待溫度降至 55℃。

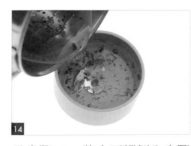

14
承步驟 13，將大豆蠟倒入步驟 10 馬口鐵罐中。

15
將馬口鐵罐靜置在旁，待大豆蠟稍微凝固。

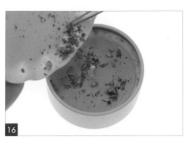

16

以鑷子將剩餘的藥草灑在稍微凝固的大豆蠟上。

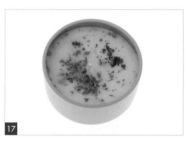

17

將馬口鐵罐靜置在旁，待大豆蠟冷卻凝固。

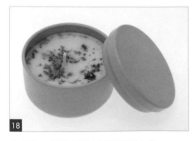

18

如圖，招財豐饒蠟燭完成。

◆ 使用說明

① 準備 8x8cm 空白紙一張。

② 寫下自己的名字和一個願望。

③ 觀想願望成真的景象和感受，然後吹一口氣在蠟燭上。

④ 將紙壓在蠟燭下面，點燃蠟燭。

須注意：

» 願望要明確且合理。

» 願望必須與自身有關，不能幫他人代為許願。

» 要用正向的方式許願，避免使用負面文字。

◆ 我們的內在體驗（想法、感受、情緒、信念），能夠傳遞到自身之外的物體上，所以在製作能量蠟燭時，要讓自己的心安定下來，帶著好的意念去製作，同時想像著理想中的畫面或對象來完成它。

◆ 一般在製作蠟燭前（尤其是能量蠟燭），會先進行一個小小的儀式：將工作環境清理乾淨、淨化空間，讓心情穩定下來後，再開始製作蠟燭。通常經過沈澱再製作出的蠟燭，能量品質就會穩定。

◆ 藥草研磨愈細，使用時愈不容易產生火花。

◆ 使用馬口鐵罐作為容器，燃燒後鐵罐表面溫度會較高，尤其是燒到底部時，所以要注意放置的地方。

◆ 若是使用玻璃容器，要注意燃燒到底部時，剩餘的火可能與藥草殘渣持續燃燒，導致玻璃容器過熱而破裂。

◆ 無論使用哪種容器，都建議在底部墊隔熱墊，避免因溫度過高而損壞底部的接觸面。

◆ 藥草能量用途關鍵字

肉桂：財富、愛情、提升身體能量（孕婦慎用）、動力。

甜橙：金錢、愛情、淨化、幸運、喜悅。

廣藿香：招財、愛情、性、提升身體能量。

RELAXATION CANDLE
舒壓安眠蠟燭

[能量蠟燭 Energy Candle]

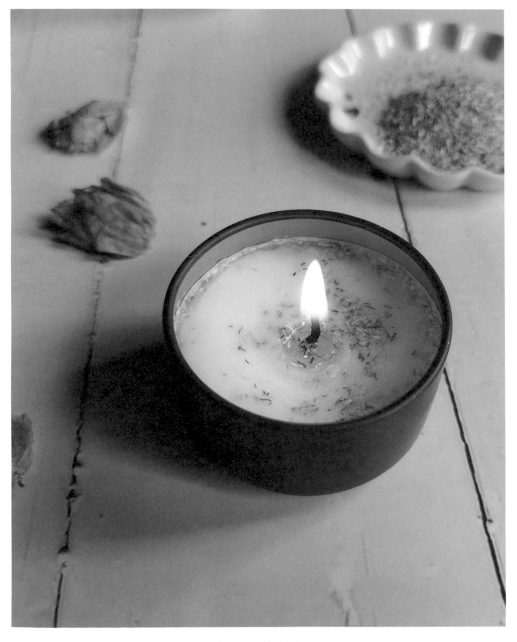

難易度 ★★☆☆☆

創造安定與穩定的環境氛圍，讓人感到放鬆，並帶人進入穩定的睡眠品質狀態。

- 剁碎藥草
- 貼燭芯
- 熔蠟
- 55°C～60°C 加入部分藥草
- 55°C 倒入模具
- 待蠟稍微凝固
- 加入藥草
- 待蠟冷卻凝固

tools 工具

① 電熱爐	⑥ 鑷子
② 電子秤	⑦ 小刀
③ 溫度槍	⑧ 菜板
④ 攪拌棒	⑨ 馬口鐵罐 1 個
⑤ 量杯	⑩ 隔熱墊

material 材料

① 大豆蠟（C3） 40g
② 帶底座的無煙燭芯（#2） 1 個
③ 茉莉、啤酒花、洋甘菊 共 0.5g
④ 燭芯貼 1 個

Step by step

🔥 前置作業

先將茉莉放在菜板上後，再以小刀切碎茉莉。

如圖，茉莉切碎完成。

先將啤酒花放在菜板上後，再以小刀切碎啤酒花。

如圖，啤酒花切碎完成。

重複步驟 1，切碎洋甘菊。（註：也可以直接購買有機純洋甘菊茶包。）

如圖，藥草完成。（註：可依個人喜好調整藥草比例，總重量為0.5g。）

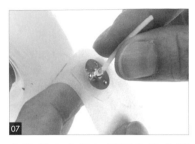

07

先將帶底座的無煙燭芯放在燭
芯貼上後,再用手按壓底座,
以加強黏合。

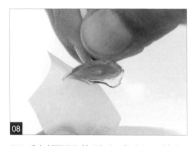

08

用手剝開燭芯貼與底紙,使燭
芯貼與底紙剝離。

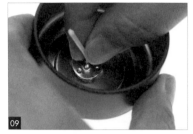

09

將燭芯放入馬口鐵罐中央。

♦ 蠟液準備

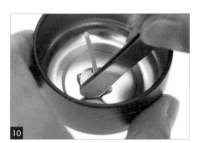

10

承步驟 9,以鑷子按壓燭芯底座
加強黏合。

11

先將大豆蠟熔化後,再靜置在
旁,待溫度降至 55℃ ～ 60℃。
(註:熔蠟可參考 P.29。)

12

承步驟 11,以鑷子將部分藥草
倒入大豆蠟中。

13

先以攪拌棒將藥草與大豆蠟攪
拌均勻後,再將大豆蠟靜置在
旁,待溫度降至 55℃。

14

承步驟 13,將大豆蠟倒入步驟
10 馬口鐵罐中。

15

將馬口鐵罐靜置在旁,待大豆
蠟稍微凝固。

以鑷子將剩餘的藥草灑在稍微凝固的大豆蠟上。

將馬口鐵罐靜置在旁,待大豆蠟冷卻凝固。

如圖,舒壓安眠蠟燭完成。

Candle Tips

◆ 使用說明

睡前或晚上泡澡時,點燃蠟燭至少半小時。這時做些輕鬆的事情,聆聽輕鬆的音樂、閱讀、寫作、畫畫、靜坐,甚至單純看著燭光搖曳,都是不錯的選擇。想要休息時,可以隨時熄滅蠟燭。

◆ 我們的內在體驗(想法、感受、情緒、信念),能夠傳遞到自身之外的物體上,所以在製作能量蠟燭時,要讓自己的心安定下來,帶著好的意念去製作,同時想像著理想中的畫面或對象來完成它。

◆ 一般在製作蠟燭前(尤其是能量蠟燭),會先進行一個小小的儀式:將工作環境清理乾淨、淨化空間,讓心情穩定下來後,再開始製作蠟燭。通常經過沈澱再製作出的蠟燭,能量品質就會穩定。

◆ 藥草研磨愈細,使用時愈不容易產生火花。

◆ 使用馬口鐵罐作為容器,燃燒後鐵罐表面溫度會較高,尤其是燒到底部時,所以要注意放置的地方。

◆ 若是使用玻璃容器,要注意燃燒到底部時,剩餘的火可能與藥草殘渣持續燃燒,導致玻璃容器過熱而破裂。

◆ 無論使用哪種容器,都建議在底部墊隔熱墊,避免因溫度過高而損壞底部的接觸面。

◆ 藥草能量用途關鍵字

茉莉:吸引真愛、散發魅力、財富、舒眠、預知夢。
啤酒花:睡眠、療癒、靈感、放鬆(孕婦慎用)。
洋甘菊:舒眠、愛情、金錢、淨化。

POPULARITY CANDLE
好人緣蠟燭

[能量蠟燭 Energy Candle]

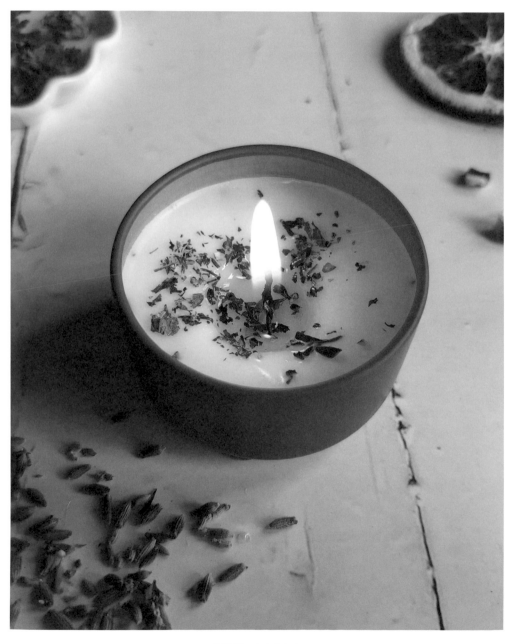

難易度 ★★☆☆☆

能夠提升自己的魅力，受人喜愛，並且吸引貴人來到身邊。

· 剁碎藥草

· 貼燭芯

· 熔蠟

· 55℃～60℃加入部分
 藥草

· 55℃倒入模具

· 待蠟稍微凝固

· 加入藥草

· 待蠟冷卻凝固

tools 工具

① 電熱爐　　　⑦ 小刀
② 電子秤　　　⑧ 菜板
③ 溫度槍　　　⑨ 鑷子
④ 攪拌棒　　　⑩ 馬口鐵罐 1 個
⑤ 量杯　　　　⑪ 隔熱墊
⑥ 剪刀

material 材料

① 大豆蠟（C3）40g
② 帶底座的無煙燭芯
　（#2）1 個
③ 香蜂草、薰衣草、
　佛手柑 共 0.5g
④ 燭芯貼 1 個

Step by step

🔥 前置作業

01 先將香蜂草放在菜板上後，再以小刀切碎香蜂草。

02 如圖，香蜂草切碎完成。

03 先以小刀將薰衣草切成小塊後，再放入搗缽中，以杵棒將切碎的薰衣草磨成粉狀。（註：可參考愛神降臨蠟燭 P.89。）

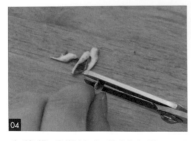
04 先將佛手柑放在菜板上後，再以剪刀剪成小塊。

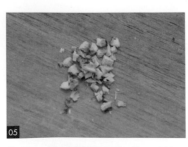
05 如圖，佛手柑剪碎完成。（註：剪得愈小愈不容易產生火花。）

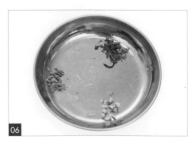
06 如圖，藥草完成。（註：總重量為 0.5g。）

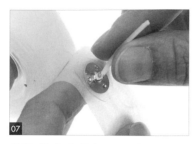

07 先將帶底座的無煙燭芯放在燭芯貼上後，再用手按壓底座，以加強黏合。

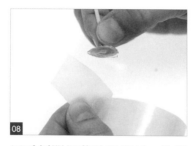

08 用手剝開燭芯貼與底紙，使燭芯貼與底紙剝離。

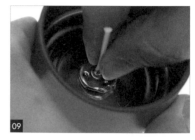

09 將燭芯放入馬口鐵罐中央。

♦ 蠟液準備

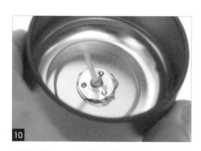

10 承步驟 9，以鑷子為輔助，按壓燭芯底座，以加強黏合後，即完成鐵罐容器，備用。

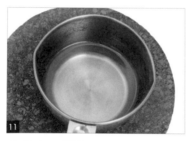

11 先將大豆蠟熔化後，再靜置在旁，待溫度降至 55℃～60℃。（註：熔蠟可參考 P.29。）

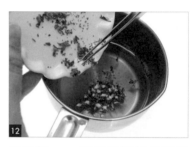

12 承步驟 11，以鑷子將部分藥草倒入大豆蠟中。

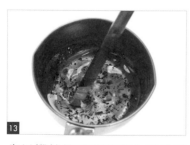

13 先以攪拌棒將藥草與大豆蠟攪拌均勻後，再將大豆蠟靜置在旁，待溫度降至 55℃。

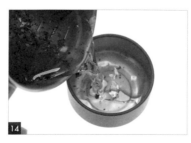

14 承步驟 13，將大豆蠟倒入步驟 10 馬口鐵罐中。

15 將馬口鐵罐靜置在旁，待大豆蠟稍微凝固。

16

以鑷子將剩餘的藥草灑在稍微凝固的大豆蠟上。

17

將馬口鐵罐靜置在旁，待大豆蠟冷卻凝固。

18

如圖，好人緣蠟燭完成。

Candle Tips

◆ 使用說明

❶ 準備 8x8cm 空白紙一張。

❷ 寫下自己的名字和一個願望。

❸ 觀想願望成真的景象和感受，然後吹一口氣在蠟燭上。

❹ 將紙壓在蠟燭下面，點燃蠟燭。

須注意：

» 願望要明確且合理。

» 願望必須與自身有關，不能幫他人代為許願。

» 要用正向的方式許願，避免使用負面文字。

◆ 我們的內在體驗（想法、感受、情緒、信念），能夠傳遞到自身之外的物體上，所以在製作能量蠟燭時，要讓自己的心安定下來，帶著好的意念去製作，同時想像著理想中的畫面或對象來完成它。

◆ 一般在製作蠟燭前（尤其是能量蠟燭），會先進行一個小小的儀式：將工作環境清理乾淨、淨化空間，讓心情穩定下來後，再開始製作蠟燭。通常經過沈澱再製作出的蠟燭，能量品質就會穩定。

◆ 藥草研磨愈細，使用時愈不容易產生火花。

◆ 使用馬口鐵罐作為容器，燃燒後鐵罐表面溫度會較高，尤其是燒到底部時，所以要注意放置的地方。

◆ 若是使用玻璃容器，要注意燃燒到底部時，剩餘的火可能與藥草殘渣持續燃燒，導致玻璃容器過熱而破裂。

◆ 無論使用哪種容器，都建議在底部墊隔熱墊，避免因溫度過高而損壞底部的接觸面。

◆ 藥草能量用途關鍵字

香蜂草：和平、豐盛、貴人、淨化、力量。

薰衣草：純潔的愛、保護、淨化、舒眠、洞察力、專注、冷靜、肌肉鬆弛、內在和諧、良好的溝通、驅蟲、抗菌消炎。

佛手柑：幸運、和平、喜悅、舒緩、舒眠。

魅力蠟燭

CHARMING CANDLE

不用點燃，單是欣賞蠟燭完成的模樣，就是一種療癒。這一系列的蠟燭，從製作到完成作品，再將它們握在手上，每一個過程都能讓心臟有一次喜悅的跳動。

EBRU CANDLE
土耳其蠟燭

[魅力蠟燭 Charming Candle]

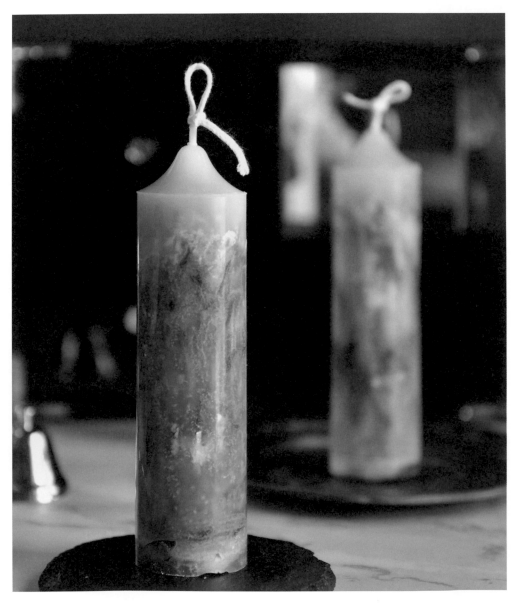

———— 難易度 ★★★☆☆ ————

以土耳其浮紋水畫為構想而設計的蠟燭。隨著時間的演進，目前約有三到四種改良的
技法出現。土耳其蠟燭美在製作者給予的紋路和線條的流動。
在製作過程中，其實我們很難想像成品會是什麼模樣。
驚喜，往往都是在脫模的那一瞬間產生，而這也是製作這款蠟燭的樂趣所在。

- 穿燭芯
- 熔蠟
- 90℃倒入模具
- 倒出調第一色
- 85℃倒入模具
- 倒出調第二色
- 80℃倒入模具
- 倒出
- 70℃倒入模具
- 待蠟冷卻凝固
- 脫模

tools 工具

① 電熱爐
② 電子秤
③ 溫度槍
④ 攪拌棒
⑤ 量杯
⑥ 剪刀
⑦ 刀片
⑧ 5×15cm 圓柱模具 1 個
⑨ 封口黏土
⑩ 竹筷一雙
⑪ 小錐子
⑫ 燭芯固定器

material 材料

① 石蠟 140 130g
② 純棉棉芯（#3）
③ 液體色素（藍、紫）
④ 金箔

Step by step

💧 前置作業

01
將純棉棉芯放在圓柱模具側邊，以測量長度。

02
以剪刀修剪純棉棉芯，為燭芯。（註：長度為圓柱模具總長再多 10 公分。）

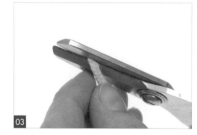

03
以剪刀斜剪燭芯。

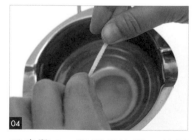

04
承步驟 3，將燭芯沾蠟，並用手捏尖燭芯。（註：熔蠟可參考 P.29。）

05
將燭芯穿入圓柱模具的孔洞中。

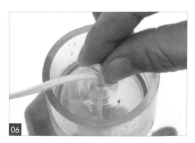

06
先將封口黏土貼在圓柱模具底部後，再用手按壓封口黏土，以固定燭芯。（註：須保留約 4～5 公分的燭芯在模具外。）

如圖，燭芯穿入圓柱模具完成。

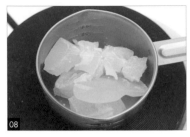

先將石蠟倒入量杯後，再放在電熱爐上加熱，使石蠟熔化，為蠟液。（註：熔蠟可參考 P.29。）

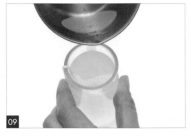

先將蠟液靜置在旁，待溫度降至 90℃後，再倒入圓柱模具中。

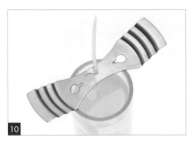

將燭芯固定器穿入燭芯，使燭芯固定在中央。

先將圓柱模具靜置在旁，待蠟液稍微凝固後，再取出燭芯固定器。（註：凝固出約 0.5 公分的蠟壁。）

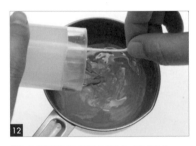

將未凝固的蠟液倒入量杯中。

如圖，0.5 公分的蠟壁凝固完成。

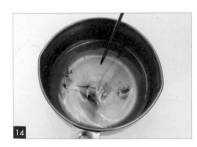

先以小錐子沾取藍色液體色素後，再放入量杯中。

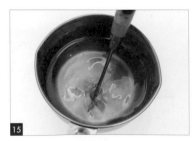

承步驟 14，將倒出的蠟液與藍色液體色素攪拌均勻。

16
如圖，倒出的蠟液與藍色液體色素攪拌完成，為藍色蠟液。

17
先將藍色蠟液加熱至 85℃後，再倒入圓柱模具中。

18
以竹筷刮下凝固的蠟壁，使藍色蠟液透出在圓柱模具壁上。

19
如圖，藍色蠟液透出圓柱模具壁上完成。

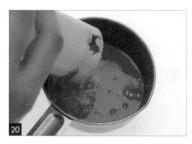

20
將未凝固的藍色蠟液倒入量杯中。

21
先以竹筷沾取金箔後，再放入圓柱模具中。

22
承步驟 21，將竹筷壓在圓柱模具內壁，使金箔透出並貼在圓柱模具壁上。

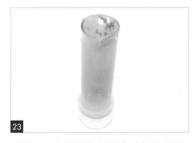

23
如圖，金箔透出圓柱模具壁上完成。

24
重複步驟 14-15，沾取紫色液體色素並攪拌，即完成紫色蠟液。

25 先將紫色蠟液加熱至 80℃後，再倒入圓柱模具中。（註：不用全部倒入。）

26 重複步驟 18，使紫色蠟液透出在圓柱模具壁上。

27 如圖，紫色蠟液透出圓柱模具壁上完成。

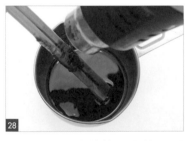

28 先將量杯放在竹筷下方後，再以熱風槍吹熔凝固在竹筷上的紫色蠟液。

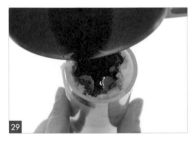

29 承步驟 28，將紫色蠟液倒入圓柱模具中。

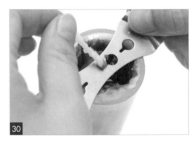

30 將燭芯固定器穿入燭芯，使燭芯固定在中央後，將圓柱模具靜置在旁，待蠟液冷卻凝固。

♦ 脫模

31 待蠟液冷卻凝固後，取出燭芯固定器，並取下底部的封口黏土。

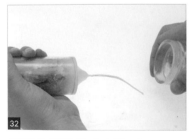

32 將圓柱模具的底座取下。

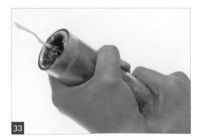

33 用手輕按壓鋁製柱狀模具側邊，以鬆動凝固的蠟液。

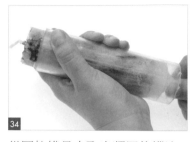

從圓柱模具中取出凝固的蠟液，為蠟燭主體。

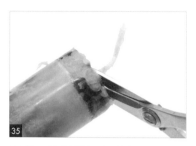

以剪刀修剪蠟燭主體底部燭芯。（註：不須保留任何長度。）

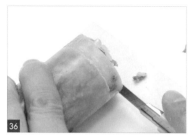

以刀片切平蠟燭主體底部。

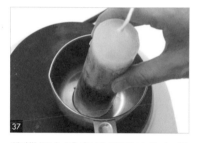

將蠟燭主體底部切面放入加熱的量杯中，以熱度將蠟熔化至平整。

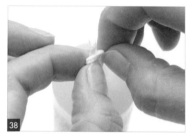

用手將燭芯打結。（註：欲點燃蠟燭時，將結解開，並將燭芯修剪至1公分即可。）

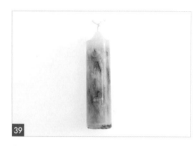

如圖，土耳其蠟燭完成。

～ Candle Tips ～

- 兩次調色的時間須掌控好，若時間過久，圓柱模具內壁凝固的蠟過硬，將不容易刮薄。
- 金箔不容易顯現，須利用竹筷為輔助，借力貼壓才會出現效果。
- 使用竹筷刮蠟壁時，會攪動到蠟液，要注意攪動盡量輕柔，避免過度用力而產生氣泡。
- 如何產生紋路、如何讓不同顏色展現出來，剛開始都不容易掌握，多嘗試幾次會更好拿捏，並做出理想的效果。

GEMSTONE CANDLE
寶石蠟燭

[魅力蠟燭 Charming Candle]

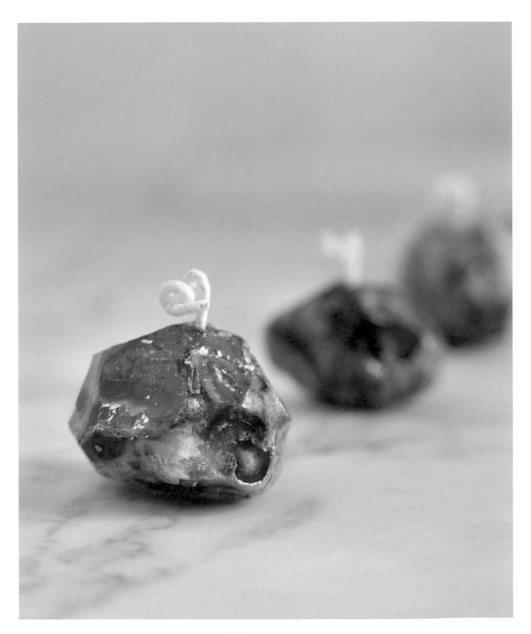

―――― 難易度 ★★☆☆☆ ――――

曾經有一段時間，因為要幫個案做能量療癒，所以我很沈浸在水晶礦石的世界裡。
水晶礦石有著獨特的能量與魅力，大地創作出來的寶石，每一顆都是獨一無二的。
寶石蠟燭要直到完成後，我們才會知道它完整樣貌，如同水晶，每一顆也都是獨一無二的。

PROCESS 流程

· 熔蠟

· 90℃ 調色

· 倒入蠟

· 待蠟稍微凝固

· 捏蠟

· 穿燭芯

· 待蠟冷卻凝固

tools 工具 ────────

① 電熱爐　　⑥ 剪刀
② 電子秤　　⑦ 小錐子
③ 溫度槍　　⑧ 矽膠淺盤 1 個
④ 攪拌棒　　⑨ 平板矽膠模具
⑤ 量杯　　　　 3 個

material 材料 ────────

① 石蠟 140 60g
② 帶底座的無煙燭芯
　（#2）1 個
③ 液體色素（粉紅、
　紫、黑）
④ 金箔

Step by step ────────────────────

01 將石蠟倒入量杯中後，放在電熱爐上加熱，使石蠟熔化。（註：熔蠟可參考 P.29。）

02 先將 20g 熔化的石蠟倒入量杯中後，再將量杯靜置在旁，待石蠟溫度降至 90℃。

03 先以小錐子沾取粉紅色液體色素後，再放入量杯中，並攪拌均勻，為粉紅色蠟液。

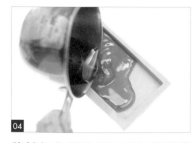

04 將粉紅色蠟液倒入平板矽膠模具中。

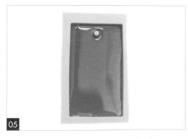

05 將平板矽膠模具靜置在旁，待粉紅色蠟液稍微凝固。

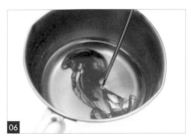

06 重複步驟 2-3，沾取紫色液體色素並攪拌，即完成紫色蠟液。

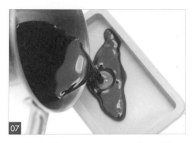

07

將紫色蠟液倒入平板矽膠模具中。

08

將平板矽膠模具靜置在旁,待紫色蠟液稍微凝固。

09

重複步驟 3-5,完成黑色蠟液,並放置在旁稍微凝固。

10

從平板矽膠模具取出稍微凝固的粉紅色蠟液,為粉紅色石蠟。

11

承步驟 10,將粉紅色石蠟放在矽膠淺盤上,備用。

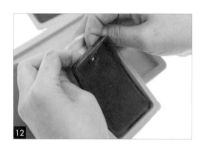

12

重複步驟 10,將稍微凝固的紫色蠟液取出,為紫色石蠟。

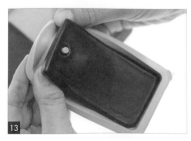

13

重複步驟 10,將稍微凝固的黑色蠟液取出,為黑色石蠟。

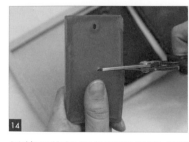

14

以剪刀將粉紅色石蠟修剪成兩塊。

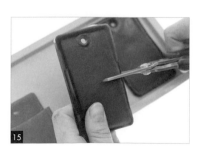

15

重複步驟 14,將紫色石蠟修剪成兩塊。

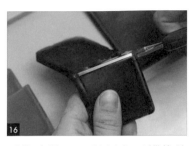

16 重複步驟 14，將黑色石蠟修剪成兩塊。

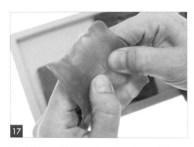

17 用手捏平任一塊粉紅色石蠟。

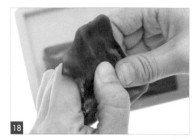

18 重複步驟 17，捏平任一塊紫色石蠟。

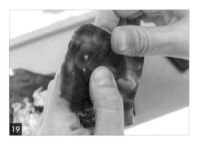

19 重複步驟 17，捏平任一塊黑色石蠟。

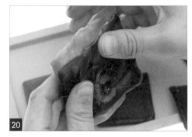

20 先將捏平的紫色石蠟放在捏平的粉紅色石蠟上後，再用手壓緊，以加強黏合。

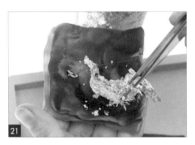

21 以鑷子夾取金箔後，放在捏平的紫色石蠟上。（註：不建議用手直接拿取金箔，避免金箔黏在手上而無法使用。）

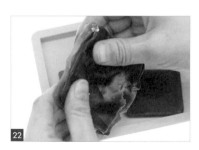

22 先將捏平黑色石蠟蓋在金箔上後，再用手壓緊，以加強黏合，為蠟燭主體。

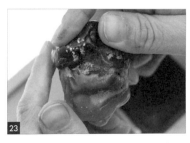

23 承步驟 22，用手將蠟燭主體捏緊成一團。

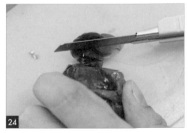

24 以刀片在蠟燭主體上任意切出平面。

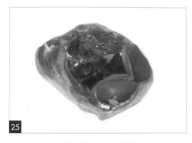

25

如圖，切割蠟燭主體完成。

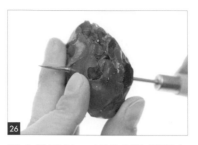

26

將小錐子以 90 度角刺入蠟燭主體中央，並穿出孔洞。

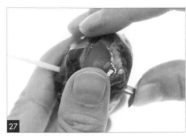

27

承步驟 26，將帶底座的無煙燭芯穿入孔洞中，即完成燭芯。

28

以小錐子為輔助，將燭芯繞出三個圓圈，使燭芯更美觀。

29

以剪刀修剪過長的燭芯。（註：欲點燃蠟燭時，將結解開，並將燭芯修剪至 1 公分即可。）

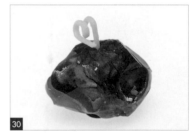

30

如圖，寶石蠟燭完成。（註：重複步驟 17-29，可完成第二顆寶石蠟燭。）

Candle Tips

◆ 所有的步驟都須在蠟尚有餘溫和彈性時完成，所以須注意調色速度。

◆ 若時間過久造成蠟過硬，導致不好操作時，可用熱風槍稍微吹熱，使蠟恢復彈性後再繼續製作。

◆ 若蠟已凝固，無法順利穿孔時，可用熱風槍吹熱小錐子後，再穿過蠟燭。

CRYSTAL BALL CANDLE
永生花金箔水晶球

[觀賞用・魅力蠟燭 Charming Candle]

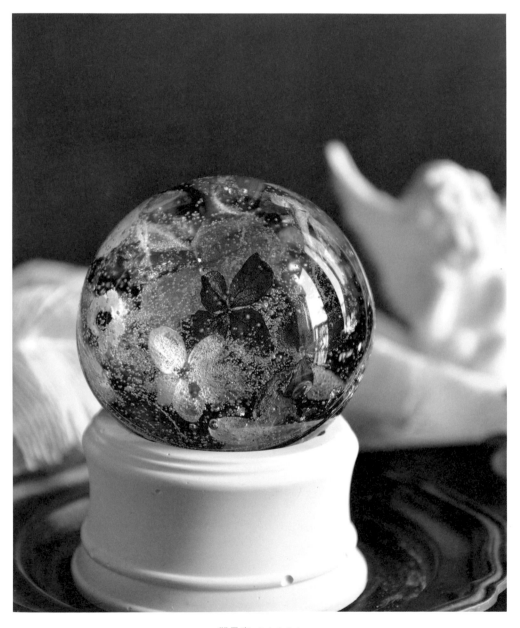

—┤ 難易度 ★★★★★ ├—

這是在脫模當下，大家都必定會驚呼的一款作品。在授課時我最享受的，就是看到學員們在
脫模時無法置信這個美麗的成品是出自自己的手時的表情。

PROCESS 流程

- 修剪永生花
- 熔蠟
- 100℃ 倒入模具
- 倒出
- 90℃ 倒入模具
- 90℃ 調色後倒入模具
- 90℃ 倒入模具
- 90℃ 調色後倒入模具
- 90℃ 調色後倒入模具
- 待蠟冷卻凝固
- 脫模

tools 工具

① 電熱爐　⑤ 量杯　⑨ 不鏽鋼容器 1 個
② 電子秤　⑥ 剪刀　⑩ 8cm 球體模具 1 個
③ 溫度槍　⑦ 鑷子　⑪ 手套
④ 攪拌棒　⑧ 小錐子　⑫ 熱風槍

material 材料

① 果凍硬蠟 SHP 250g　③ 永生花
② 液體色素（黑）　　　④ 玫瑰金金箔

Step by step

♦ 前置作業

01
以剪刀將永生花修剪成小朵。

02
重複步驟 1，以剪刀將永生花修剪成小朵。

03
如圖，小朵永生花修剪完成，備用。

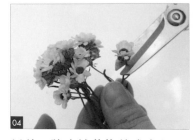

04
以剪刀將小雛菊修剪成小朵。

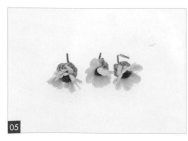

05
如圖，小朵小雛菊修剪完成，備用。

♦ 蠟液準備

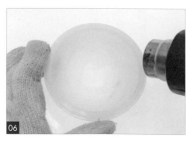

06
以熱風槍吹熱球體模具下半部。
（註：可配戴手套防止燙傷。）

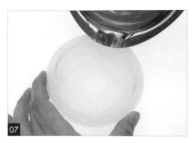

07 先將熔化的果凍硬蠟（100℃）倒入吹熱的球體模具下半部後，靜置在旁，為蠟液。（註：靜置時間約1分鐘，熔蠟可參考P.29。）

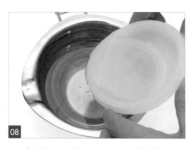

08 承步驟7，將3分之2的蠟液倒回不鏽鋼容器中。

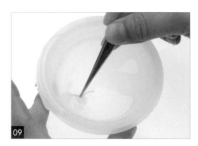

09 先以鑷子夾取小朵永生花後，再壓入蠟液中。

10 如圖，第一朵永生花壓入蠟液中完成。

11 重複步驟9，將第二朵永生花壓入蠟液中。

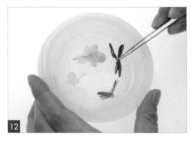

12 重複步驟9，依序壓入永生花。（註：可依個人喜好決定擺放位置與數量。）

13 承步驟12，將鑷子取出後，用手取下鑷子上凝固的蠟液。

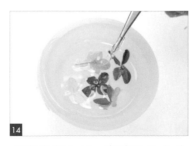

14 重複步驟9-13，完成放入永生花。（註：若蠟液稍微凝固就停止放入永生花。）

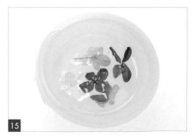

15 如圖，永生花放入完成，為水晶球第一層。

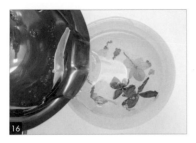

16

先將蠟液溫度降至 90℃後，再倒滿球體模具下半部。（註：溫度不可過高，會將水晶球第一層蠟熔化。）

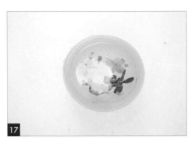

17

如圖，蠟液倒入完成。（註：因植物有毛細孔，所以產生氣泡為正常現象，可用鑷子戳破氣泡。）

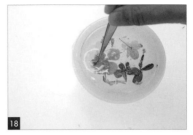

18

重複步驟 9，將小朵永生花壓入蠟液中。

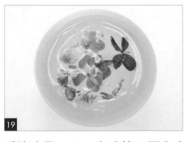

19

重複步驟 9-13，完成第二層永生花的放入。

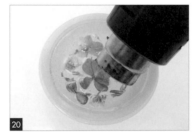

20

先以熱風槍吹破表面的氣泡後，再靜置在旁，待蠟液稍微凝固。（註：少量氣泡可以鑷子戳破。）

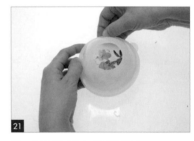

21

將球體模具上半部蓋上。

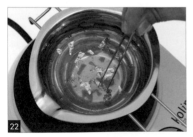

22

以鑷子將玫瑰金金箔放入蠟液中一起加熱，為玫瑰金蠟液。（註：可依個人喜好決定是否放入金箔。）

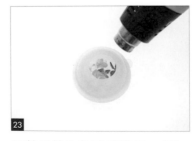

23

以熱風槍吹熱球體模具。（註：可配戴手套防止燙傷。）

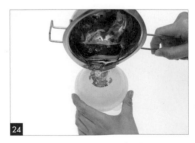

24

先將玫瑰金蠟液溫度降至 90℃後，再將一部分玫瑰金蠟液倒入球體模具。

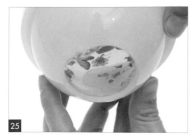

25

用手轉動球體模具，使玫瑰金蠟液均勻沾附在球體模具上半部內側。

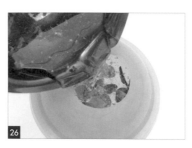

26

承步驟 25，將玫瑰金蠟液繼續倒入至球體模具上半部的 1/3。

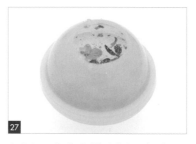

27

如圖，玫瑰金蠟液倒入完成。

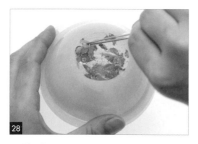

28

重複步驟 9-13，完成第三層永生花的放入。

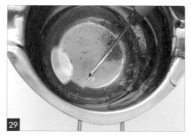

29

先以小錐子沾取黑色液體色素後，再放入玫瑰金蠟液中。（註：沾取少量黑色液體色素。）

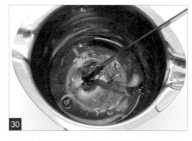

30

以攪拌棒將黑色液體色素與玫瑰金蠟液攪拌均勻，為灰色蠟液。

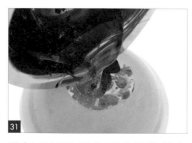

31

將灰色蠟液倒入至球體模具上半部的 2/3。

32

承步驟 31，將球體模具靜置在旁，待蠟液稍微凝固。

33

先以小錐子沾取黑色液體色素後，再放入玫瑰金蠟液中攪拌均勻，為黑色蠟液。（註：比上一層的顏色再深一些，形成漸層效果。）

34

將黑色蠟液全部倒入球體模具中。

35

承步驟 34，將球體模具靜置在旁，待蠟液冷卻凝固。

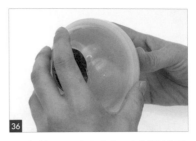

36

承步驟 35，用手取下球體模具上半部。

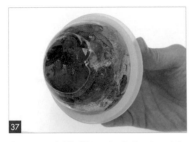

37

如圖，球體模具上半部取下完成。

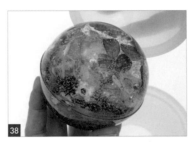

38

用手取下球體模具下半部。

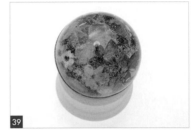

39

如圖，永生花金箔水晶球完成。（註：此蠟燭建議觀賞用，不適合燃燒，容易產生異味。）

Candle Tips

- 水晶球的製程較複雜，若要做出晶瑩剔透又賞心悅目的作品，就跟著書中的步驟操作，並多加練習。如何擺放植物花朵、如何調出合適的顏色，幾次後就會有心得。

- 須注意的是，加入到球體內的素材選擇。當熱蠟倒入模具後，素材是否會退色、是否耐高溫？水晶球這個作品有適度的氣泡，能讓作品更具生命力。而素材本身的毛細孔會產生氣泡，毛細孔愈多，氣泡也會愈多。只要模具表面確實吹熱，球體表面平滑且晶瑩剔透，就能做出好看的作品。

- 紙杯的塗層或木棒的屑屑有可能會滲出並造成蠟變混濁，不建議使用這類材質做工具。

- 熔蠟時盡量不攪拌蠟、將蠟倒入模具時，以低角度倒入，即可減少泡泡產生。

- 因為蠟材的特性，水晶球在久放後會變形扁塌，所以保存的時間不會像其他材質作品一樣那麼久，時間長短要視保存方式而定。作品完成後盡量放在乾燥陰涼處，可以延長保存的時間。

- 倒入第二層與第三層蠟的時候要注意溫度，蠟的溫度若是太高，會將上一層的蠟熔化，原本已安置好的乾燥花或植物，會因為蠟熔化而移位。

- 製作蠟燭時模具是上下顛倒的，是從水晶球的頂部開始製作，脫模之後，球體會 360 度倒轉過來，因此擺放乾燥花或植物的時候，要考量到球體倒轉後，會以什麼面貌呈現。

- 建議使用鑷子夾取金箔，避免因金箔沾黏在手上，而無法使用。

GEOMETRIC CANDLE
幾何蠟燭

[魅力蠟燭 Charming Candle]

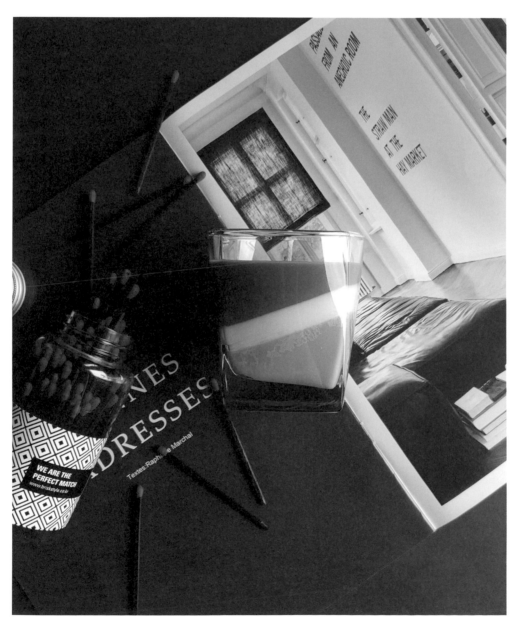

難易度 ★★☆☆☆

搭配室內的設計,或是將喜歡的色彩搭配在一起,再配上幾何線條,效果非常好。

不過看似簡單的幾何容器蠟燭,要做出完美的成品是有一定難度的。

製作這款蠟燭,蠟材的選擇和溫度的掌控是最重要的關鍵。

PROCESS 流程

- 貼燭芯
- 熔蠟
- 72℃～76℃調色
- 70℃～75℃加入香精油
- 70℃倒入模具
- 待蠟冷卻凝固
- 70℃～75℃加入香精油

- 68℃倒入模具
- 待蠟冷卻凝固
- 72℃～76℃調色
- 70℃～75℃加入香精油
- 68℃倒入模具
- 待蠟冷卻凝固

tools 工具

- ① 電熱爐
- ② 電子秤
- ③ 溫度槍
- ④ 攪拌棒
- ⑤ 量杯
- ⑥ 剪刀
- ⑦ 竹籤
- ⑧ 不鏽鋼容器
- ⑨ 玻璃容器 200ml 1 個
- ⑩ 燭芯固定器
- ⑪ 紙

material 材料

- ① 大豆蠟（Golden 464）160g
- ② 蜜蠟 40g
- ③ 帶底座的過蠟棉芯（#4）1 個
- ④ 液體色素（象牙白、咖啡）
- ⑤ 香精油 10.4g
- ⑥ 燭芯貼 1 個

Step by step

🔥 前置作業

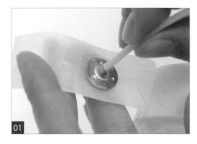

01
先將帶底座的過蠟棉芯放在燭芯貼上後，再用手按壓底座，以加強黏合。

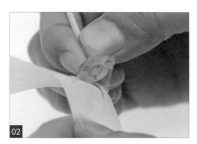

02
用手剝開燭芯貼與底紙，使燭芯貼與底紙剝離。

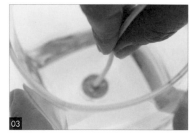

03
先將燭芯放入玻璃容器中央後，再以鑷子按壓燭芯底座加強黏合，備用。

🔥 蠟液準備

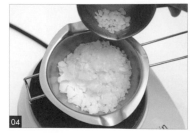

04
先將大豆蠟倒入不鏽鋼容器中後，再倒入蜜蠟。

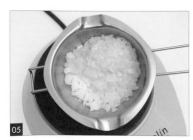

05
如圖，蜜蠟倒入完成。

06
將大豆蠟與蜜蠟一起熔化，為蠟液。（註：熔蠟可參考 P.29。）

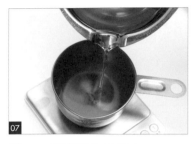

將 77g 蠟液倒入量杯中。

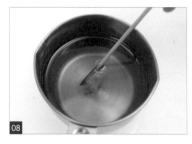

先將量杯靜置在旁，待蠟液溫度降置 72℃ ～ 76℃ 後，再以竹籤沾取象牙白色液體色素放入蠟液中，並攪拌均勻，為象牙白蠟液。

以竹籤沾取象牙白蠟液滴在紙上試色。（註：蠟液態時顏色較深，蠟凝固後顏色較淺，可依個人喜好調整顏色。）

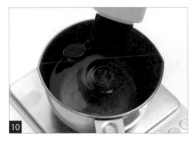

承步驟 9，先待象牙白蠟液溫度降至 70℃ ～ 75℃ 後，再加入 4g 香精油，並攪拌均勻，備用。

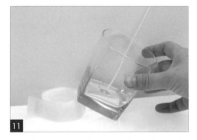

以物品為輔助，將玻璃容器傾斜擺放。（註：為了做出幾何特色，須將容器傾斜擺放。）

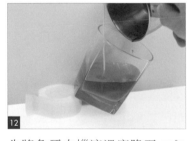

先將象牙白蠟液溫度降至 70℃ 後，再倒入玻璃容器中。

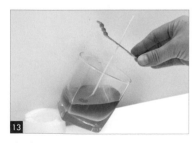

先將燭芯固定器穿入燭芯，使燭芯固定在中央後，再靜置在旁，待象牙白蠟液冷卻凝固。

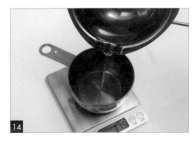

將 45g 蠟液倒入量杯中。

先將量杯靜置在旁，待蠟液溫度降至 70℃ ～ 75℃ 後，再加入 2.4g 香精油，並攪拌均勻。

16 用手取下燭芯固定器。

17 先將蠟液溫度降至 68℃ 後,再倒入玻璃容器中。

18 如圖,蠟液倒入完成。

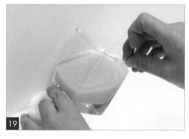

19 用手調整玻璃容器,使蠟液和凝固的蠟為平行狀態。

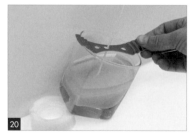

20 先將燭芯固定器穿入燭芯,使燭芯固定在中央後,再靜置在旁,待蠟液冷卻凝固。

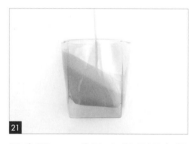

21 承步驟 20,先取出燭芯固定器後,再將玻璃容器擺正。

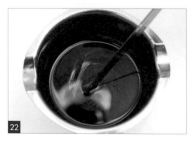

22 先待蠟液溫度降置 72℃ ～ 76℃ 後,再以攪拌棒沾取咖啡色液體色素放入蠟液中,並攪拌均勻,為咖啡色蠟液。

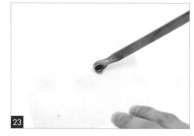

23 以攪拌棒沾取咖啡色蠟液滴在紙上試色。

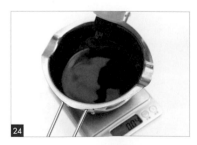

24 先將不鏽鋼容器靜置在旁,待咖啡色蠟液溫度降至 70℃ ～ 75℃ 後,再加入 4g 香精油,並攪拌均勻。

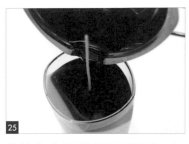
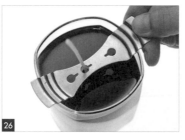

25 先待咖啡色蠟液溫度降至 68℃ 後,再倒入玻璃容器中。

26 先將燭芯穿過燭芯固定器中央後,再靜置在旁,待咖啡色蠟液冷卻凝固後,取出燭芯固定器,並以剪刀修剪燭芯。(註:須保留約 1 公分的長度。)

27 如圖,幾何蠟燭完成。

Candle Tips

◆ 為了減少霜膜、Wet Spot(霧狀)或表面凹凸不平的情況產生,這個作品加入少許的蜜蠟。作品的完成度會呈現較光亮平滑的表面,若不想準備過多不同種類的蠟,也可以單用大豆蠟。

◆ 倒入的速度不可過慢,否則會因溫差產生明顯的條紋。

◆ 須注意吹熱容器的時間,過長會讓原本已凝固的蠟熔化,倒入下一層蠟液時兩色會混色。

SCALLOP CANDLE
貝殼蠟燭

[魅力蠟燭 Charming Candle]

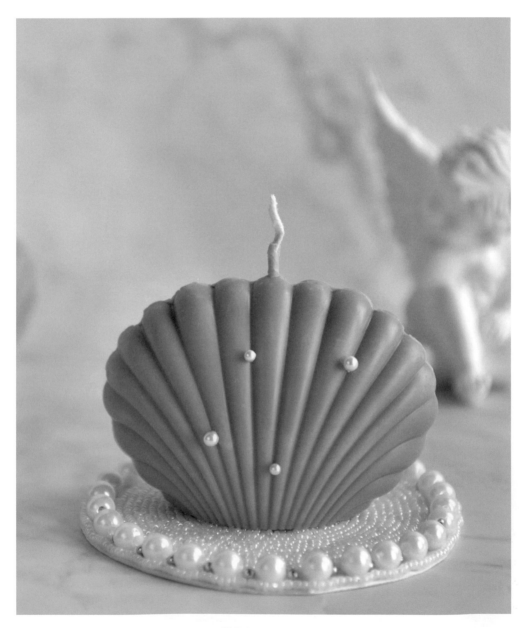

───── 難易度 ★★☆☆☆ ─────

PC 材質的模具種類很多，我選擇這款可以用耳環做裝飾的貝殼模具讓大家了解，可以利用手
邊不會再用到的素材來為自己的作品加分。嘗試用不同的調色做出不同感覺的貝殼蠟燭，或
是選擇不同的模具，用一樣的製作流程，做出各種不同的蠟燭吧。

- 貼燭芯
- 組裝模具
- 熔蠟
- 90℃～95℃調色
- 75℃～78℃加入香精油
- 調香後倒入模具
- 放燭芯
- 待蠟冷卻凝固

tools 工具

① 電熱爐　　⑥ 剪刀　　　⑪ 不鏽鋼容器 1 個
② 電子秤　　⑦ 刀片　　　⑫ 燭芯固定器
③ 溫度槍　　⑧ 封口黏土　⑬ 紙
④ 攪拌棒　　⑨ 粗、細橡皮筋 各 2 條
⑤ 量杯　　　⑩ 貝殼模具 1 個

material 材料

① 大豆蠟（柱狀用） 104g　　④ 固體色素（粉紅、桃紅）
② 蜜蠟 52g　　　　　　　　⑤ 珍珠裝飾
③ 純棉棉芯（#4）

Step by step

🕯 前置作業

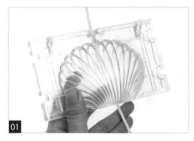

01
將純棉棉芯放在貝殼模具側邊，以測量長度。

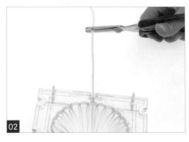

02
以剪刀修剪純棉棉芯，為燭芯。（註：長度為貝殼模具短邊總長再多 10 公分。）

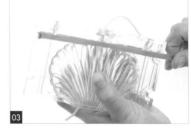

03
先將燭芯放在貝殼模具下半部中央的凹槽處後，再蓋上貝殼模具上半部，並以粗橡皮筋固定上側。

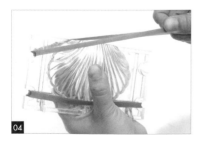

04
以粗橡皮筋固定貝殼模具下側。

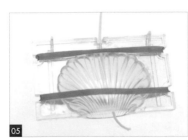

05
如圖，貝殼模具橫向固定完成。

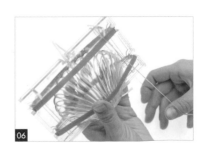

06
以細橡皮筋固定貝殼模具右側。

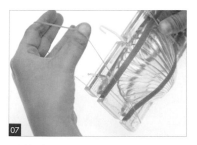

07

重複步驟 6，完成貝殼模具左側固定。

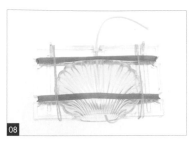

08

如圖，貝殼模具直向固定完成。

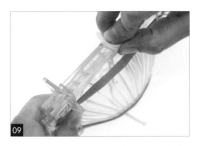

09

將封口黏土貼在貝殼模具上側孔洞，以固定燭芯。（註：須保留約 4～5 公分的燭芯在模具外。）

♦ 蠟液準備

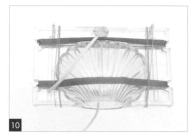

10

如圖，貝殼模具組裝完成，備用。

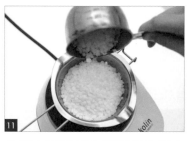

11

先將大豆蠟倒入不鏽鋼容器中後，再倒入蜜蠟，並加熱熔化，為蠟液。（註：熔蠟可參考 P.29。）

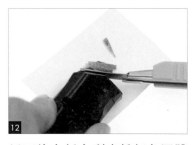

12

以刀片在紙上刮出粉紅色固體色素。（註：刮下愈多，顏色愈深，可依個人喜好調整顏色深淺。）

13

先將不鏽鋼容器靜置在旁，待蠟液溫度降至 90℃～95℃後，再以攪拌棒將粉紅色固體色素放入蠟液中。

14

以攪拌棒將蠟液和粉紅色固體色素攪拌均勻，為粉紅色蠟液。

15

以攪拌棒沾取粉紅色蠟液滴在紙上試色。（註：蠟液態時顏色較深，蠟凝固後顏色較淺，可依個人喜好調整顏色。）

16

如圖，第一次調色完成。

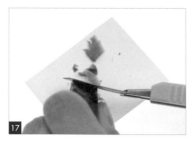

17

以刀片在紙上刮出桃紅色固體色素。（註：可依個人喜好調整顏色深淺。）

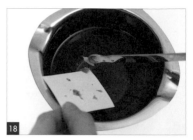

18

待粉紅色蠟液溫度降至 90℃～95℃ 後，再以攪拌棒將桃紅色固體色素放入粉紅色蠟液中。

19

承步驟 18，攪拌均勻後，以攪拌棒沾取粉紅色蠟液滴在紙上試色。

20

如圖，調色完成，為桃紅色蠟液。

21

待桃紅色蠟液溫度降至 75℃～78℃ 後，再加入香精油。

22

以攪拌棒將香精油與桃紅色蠟液攪拌均勻。

23

承步驟 22，將桃紅色蠟液倒入貝殼模具中。

24

將燭芯固定器穿入燭芯，使燭芯固定在中央。

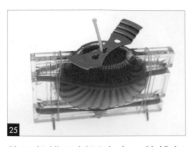

25

將貝殼模具靜置在旁，待桃紅色蠟液冷卻凝固。

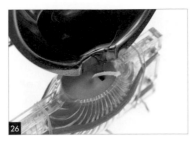

26

先取出燭芯固定器後，再將剩餘的桃紅色蠟液倒入貝殼模具中，以填補孔洞。（註：蠟燭尺寸愈大，愈容易在凝固時產生空洞，熔蠟時可多熔一些蠟液備用。）

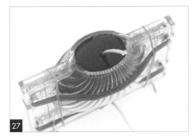

27

如圖，桃紅色蠟液倒入完成。

◊ 脫模

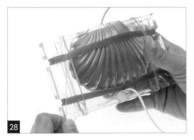

28

待桃紅色蠟液冷卻凝固後，再取下任一側細橡皮筋。

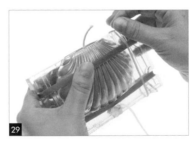

29

重複步驟 28，將另一側細橡皮筋取下。

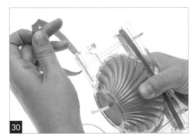

30

用手取下上側的粗橡皮筋。

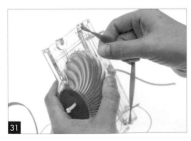

31

重複步驟 30，將下側粗橡皮筋取下。

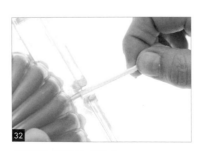

32

用手取下封口黏土。

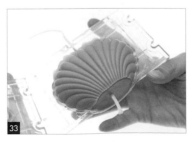

33

打開貝殼模具上半部後，將凝固的桃紅色蠟液取出，為蠟燭主體。

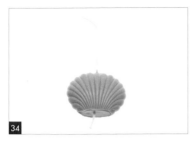

如圖,蠟燭主體取出完成。

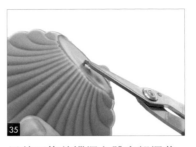

以剪刀修剪蠟燭主體底部燭芯。
(註:不須保留任何長度。)

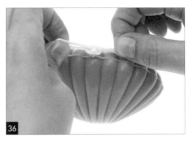

用手將燭芯打結。(註:欲點
燃蠟燭時,將結解開,並將燭芯
修剪至 1 公分即可。)

將珍珠飾品插入蠟燭主體中。
(註:可依個人喜好決定插入位
置。)

重複步驟 37,完成共三個珍珠
飾品插入。

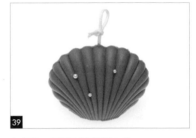

如圖,貝殼蠟燭完成。

Candle Tips

- 固體色素在完全熔解前較難以分辨顏色,建議少量分次加入,在完全熔解後,可透
 過試色的方式確認蠟液凝固後顏色。

- 運用各種配件或飾品來做裝飾,能讓作品更美觀,須注意配件或飾品遇熱後,是否
 會燃燒而造成危險。

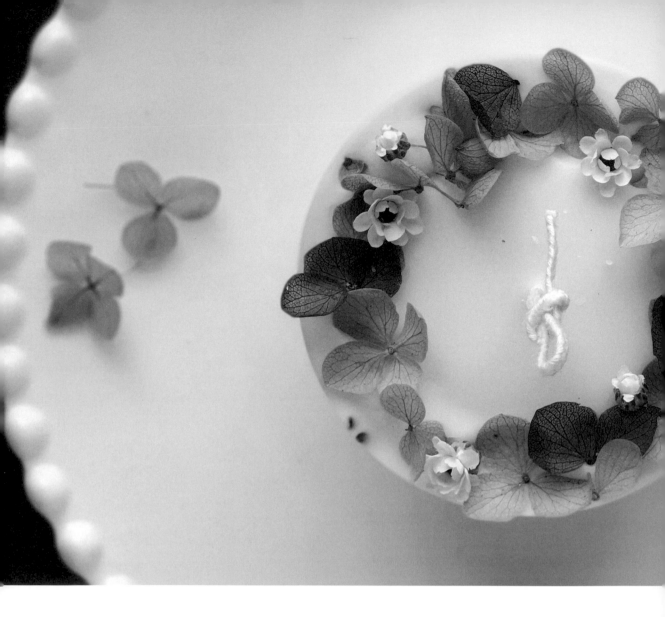

溫度—觸覺　Warmth-Touch

蠟、精油、基底油這三種的比例要如何調配，擦在皮膚上才不會有負擔？製作精油按摩蠟燭的重點，除了溫度，就是比例的調配了。精油調配是門學問，對於精油不熟悉的人，直接購買有信譽廠家製作的複方精油，或是請專業的芳療師針對自身問題來調配精油都是不錯的選擇。本單元我使用了複方精油、芳療師調製的精油，以及精油入門款的單方薰衣草精油三種來製作蠟燭，大家可以找出最適合自己的配方來製作。與香精油蠟燭相比，雖然使用天然精油成本較高，但還是會比購買成品的價格來得低。

安定—聽覺　Serenity-Hearing

某一個安靜的夜晚，我拿起了一本書，點上了蠟燭閱讀。記得那是一個冬天，寧靜的夜晚聽得到蠟燭偶而發出的啪啪聲，那時我第一次知道，原來蠟燭可以用聽的⋯⋯

美感—視覺　Aesthetics-Sight

在寫稿時，我驚覺自己選擇了兩款在沒燃燒使用時並不起眼的兩個作品，而它們偏偏又都被安排在美感視覺的分類中，這是一個很有趣的現象。我喜歡能夠帶給人悸動的作品，無論是在製作或是成品表現上，能夠讓自己心臟有那麼一刻喜悅的小跳動，那種美妙的感覺是手作帶給我們的禮物之一。

五感蠟燭
FIVE SENSES CANDLE

蠟燭的變化非常的多，能夠製成的作品多元豐富。這單元將會使用各種不同的材料來製作蠟燭，讓我們來啟動五感，用不同的角度來欣賞並與蠟燭產生互動吧。

美味－味覺 Appetizer-Taste

利用蠟也能做出假以亂真的食物蠟燭。如果不是插了一根燭芯，很多人第一眼都會誤認為它們是可以吃的食物。想要做出好看的蠟燭，可以多參考真正食物是如何裝飾的，無論是雞尾酒、冰淇淋，或是甜點，網路上都能找到很多具有特色的作品分享。先把基本的作法熟練後，接著就可以延伸出更多屬於自己個性的作品了。

香氛－嗅覺 Fragrance-Smell

咖啡廳與書店這兩個場所，是我充電的地方。每次只要走入店內，撲鼻而來的咖啡香或是書店散發出的特有氣味，總是能夠讓我原本吵雜的腦袋瞬間安定下來。氣味能直接觸動到我們掌管情緒的腦部邊緣系統，所以選擇對的香氛，不只能夠安撫並得到暫時的平靜，還能夠協助我們轉化情緒。這個單元的作品我不過度裝飾，盡量保留蠟燭或素材的原貌。讓我們放下絢麗的外表，單純享受素材的天然和其特有的氣味。

COCKTAIL CANDLE
雞尾酒蠟燭

[觀賞用・五感蠟燭：美味 - 味覺　Five Senses Candle: Appetizer-Taste]

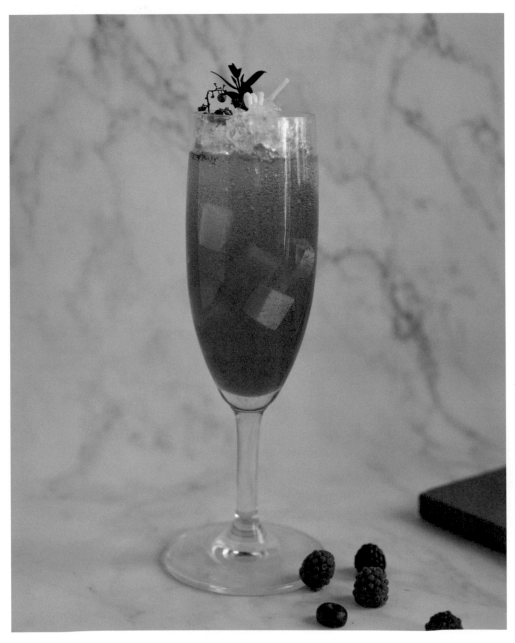

難易度 ★★☆☆☆

除了溫度的掌控外，配色和容器的挑選是能為這個作品加分的關鍵。

PROCESS 流程

- 熔蠟
- 剪硬蠟剝硬蠟
- 95°C 調第一色
- 85°C～90°C 倒入模具
- 90°C 調第二色
- 80°C～85°C 倒入模具
- 待蠟冷卻凝固

tools 工具

① 電熱爐	④ 攪拌棒	⑦ 小錐子	⑩ 剪刀
② 電子秤	⑤ 量杯	⑧ 玻璃容器 1 個	
③ 溫度槍	⑥ 刀片	⑨ 鑷子	

material 材料

| ① 果凍硬蠟 HP 70g | ③ 固體色素（白） | ⑤ 裝飾葉子 |
| ② 果凍軟蠟 MP 160g | ④ 液體色素（紅） | ⑥ 果乾 |

Step by step

01 以刀片在紙上刮出白色固體色素。

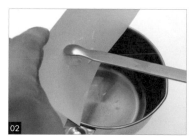

02 承步驟 1，將白色固體色素倒入熔化的果凍硬蠟（60g）中。（註：熔蠟可參考 P.29。）

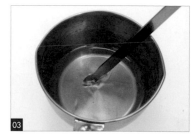

03 以攪拌棒將熔化的果凍蠟和白色固體色素攪拌均勻，為白色蠟液。

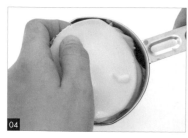

04 先將白色蠟液靜置在旁，待白色蠟冷卻凝固後，再從量杯中取出凝固的白色蠟液，為白色果凍硬蠟。

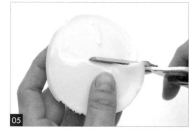

05 以剪刀將白色果凍硬蠟剪成小塊。

06 重複步驟 5，完成白色果凍硬蠟修剪，為果凍冰塊，備用。

07

用手將未熔化的果凍硬蠟（10g）剝成小塊。

08

重複步驟 7，完成果凍硬蠟剝碎，為碎冰，備用。

09

先將果凍軟蠟倒入量杯中後，再加熱熔化，為蠟液。（註：熔蠟可參考 P.29。）

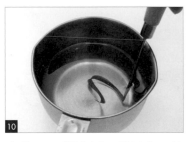

10

先將 100g 蠟液倒入量杯中，並靜置在旁，待溫度降至 95℃後，再以小錐子沾取紅色液體色素，並放入蠟液中。

11

將蠟液和紅色液體色素攪拌均勻，為紅色蠟液。

12

先將量杯靜置在旁，待紅色蠟液溫度降至 85℃～90℃後，再倒入玻璃容器中。（註：倒入至玻璃容器的 1/2 處。）

13

如圖，紅色蠟液倒入完成。

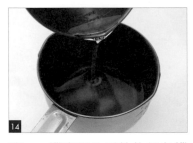

14

將 60g 蠟液倒入剩餘的紅色蠟液中。

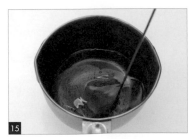

15

以攪拌棒將蠟液和紅色液體色素攪拌均勻，為粉紅色蠟液。（註：可透過攪拌製造出氣泡，做出雞尾酒的氣泡感。）

16

承步驟 15，攪拌至充滿氣泡後，先將量杯靜置在旁，待溫度降至 80℃ ～ 85℃ 後，再倒入玻璃容器中。

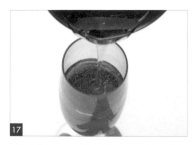

17

承步驟 16，將量杯以不沾到容器內壁的方式倒入玻璃容器中。（註：倒入至玻璃容器的 2/3。）

18

如圖，粉紅色蠟液倒入完成，為雞尾酒蠟液。

19

以鑷子夾取果凍冰塊壓入雞尾酒蠟液中。

20

重複步驟 19，依序將果凍冰塊壓入雞尾酒蠟液中。（註：可依個人喜好決定冰塊擺放數量。）

21

將剩餘的粉紅色蠟液倒入玻璃容器中。

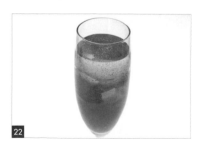

22

如圖，蠟液倒入完成。

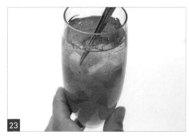

23

重複步驟 19，將果凍冰塊壓入雞尾酒蠟液中。（註：可加可不加。）

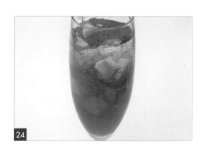

24

如圖，果凍冰塊放入完成。

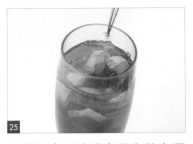

25 以鑷子夾下玻璃容器內壁上凝固的蠟液，使容器保持乾淨。

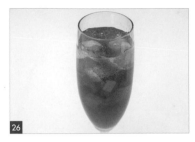

26 如圖，玻璃容器清潔完成。

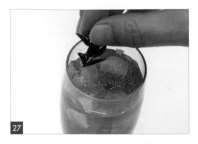

27 將裝飾葉子插在雞尾酒蠟液上。

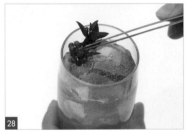

28 先以鑷子夾取果乾後，再插在雞尾酒蠟液上。

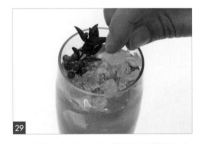

29 用手將碎冰放在雞尾酒蠟液上後，待凝固。（註：可以個人喜好決定放入數量。）

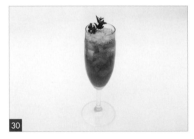

30 如圖，雞尾酒蠟燭完成。（註：此蠟燭建議觀賞用，不適合燃燒，容易產生異味。）

∼ Candle Tips ∼

- 若要插入燭芯須等到溫度降至 50℃ 左右時，再插入燭芯，以免過熱導致過蠟燭芯熔化。
- 選擇玻璃容器時要注意容器的耐熱度，避免因為溫度過高而爆裂。
- 果凍蠟的表面降溫速度快，在第二次倒蠟前，若發現玻璃容器內的蠟表面已經凝固不流動，可以用熱風槍稍微吹一下表面，待蠟熔化有流動感後，再倒入第二色蠟液，可降低兩色蠟液難以混合或造成明顯的分界線。
- 若希望兩色混合得更自然，可以用攪拌棒或藥勺為輔助，使分界線消失。

ICE CREAM CANDLE
冰淇淋蠟燭

[五感蠟燭：美味 - 味覺　Five Senses Candle: Appetizer-Taste]

—— 難易度　★★☆☆☆ ——

以大豆蠟為主的作品，是完全可以點燃的植物蠟蠟燭。冰淇淋蠟燭做法簡單而且有趣，
挑選一個耐熱好看的容器、搭配冰淇淋顏色和水果裝飾，就能做出看起來美味又可口的
冰淇淋蠟燭。這個作品很適合送禮，或和小朋友一起製作喔。

· 熔蠟

· 90℃ 調第一色

· 調色後加入香精油

· 85℃～ 90℃ 倒入模具

· 待蠟冷卻凝固

· 脫模

· 熔蠟後調第二色

· 78℃加入香精油

· 穿燭芯

· 待蠟冷卻凝固

tools 工具

① 電熱爐　　④ 攪拌棒　　⑦ 竹籤　　　⑩ 餅乾模具

② 電子秤　　⑤ 量杯　　　⑧ 試色碟　　⑪ 矽膠淺盤

③ 溫度槍　　⑥ 小錐子　　⑨ 冰淇淋勺

material 材料

① 大豆蠟（柱狀用）120g　　⑤ 液體色素（黃、粉紅、咖啡）

② 石蠟 150　27g　　　　　　⑥ 香精油 6g

③ 硬脂酸 2 小匙　　　　　　⑦ 燭芯貼 1 個

④ 帶底座的無煙燭芯（#3）1 個

Step by step

◊ 餅乾殼製作

01
拿起餅乾模具上半部。

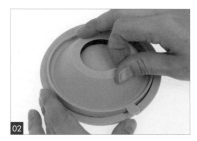
02
先將餅乾模具上半部覆蓋在餅乾模具下半部上後，再組裝，為餅乾模具，備用。

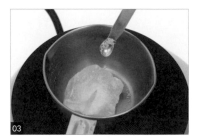
03
先將石蠟倒入量杯後，加入硬脂酸，再加熱熔化，為蠟液。（註：熔蠟可參考 P.29。）

04
承步驟 3，先以竹籤沾取咖啡色液體色素後，再放入蠟液中。

05
以攪拌棒將蠟液和咖啡色液體色素攪拌均勻，為棕色蠟液。

06
以攪拌棒沾取棕色蠟液滴在試色碟上試色。（註：蠟液態時顏色較深，蠟凝固後顏色較淺，可依個人喜好調整顏色。）

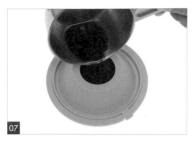

07

先將量杯靜置在旁，待棕色蠟液溫度降至 85℃ ～ 90℃ 後，再倒入餅乾模具中。

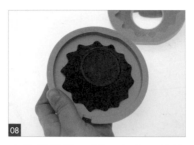

08

先將餅乾模具靜置在旁，待棕色蠟液冷卻凝固後，再打開餅乾模具上半部。

09

從餅乾模具下半部取出凝固的棕色蠟液，為餅乾殼。

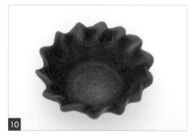

10

如圖，餅乾殼完成。

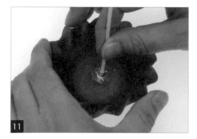

11

先將帶底座的無煙燭芯黏合燭芯貼後，再壓放在餅乾殼正中央。（註：黏合燭芯貼可參考容器蠟燭 P.41。）

12

承步驟 11，用手按壓燭芯底座，以加強燭芯和餅乾殼黏合，為餅乾殼容器，備用。

♪ 冰淇淋製作

13

先將大豆蠟加熱熔化後，再將熔化的大豆蠟（60g）倒入量杯中，並以竹籤沾取黃色液體色素。（註：熔蠟可參考 P.29。）

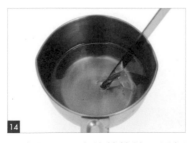

14

承步驟 13，先將竹籤放入量杯中後，再以攪拌棒攪拌均勻，為黃色蠟液。

15

以攪拌棒沾取黃色蠟液滴在試色碟上試色。（註：蠟液態時顏色較深，蠟凝固後顏色較淺，可依個人喜好調整顏色。）

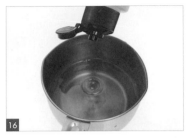

16 先將量杯靜置在旁，待黃色蠟液溫度降至 78℃後，再加入 3g 香精油。

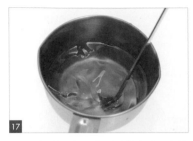

17 先以攪拌棒將黃色蠟液和香精油攪拌均勻後，再靜置在旁，待蠟稍微凝固。

18 重複步驟 13-15，加入粉紅色液體色素，完成粉紅色蠟液。

19 重複步驟 16-17，完成粉紅色蠟液加入 3g 香精油，靜置在旁，待蠟液稍微凝固。

20 承步驟 19，以攪拌棒將稍微凝固的粉紅色蠟液攪拌成濃稠狀。

21 重複步驟 20，將黃色蠟液攪拌成濃稠狀。

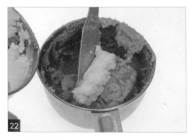

22 以攪拌棒將黃色濃稠狀蠟液放入粉紅色濃稠狀蠟液中。

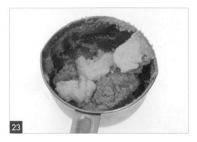

23 重複步驟 22，完成黃色濃稠狀蠟液放入，為冰淇淋蠟。（註：不用攪拌均勻，可保有兩種顏色的蠟。）

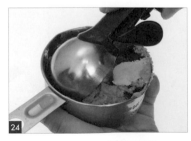

24 以冰淇淋勺挖取冰淇淋蠟。

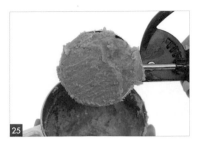

25 重複步驟 24，將冰淇淋蠟填滿冰淇淋勺。

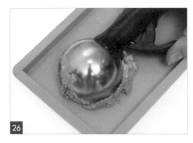

26 將冰淇淋勺放在矽膠淺盤上。

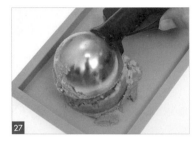

27 承步驟 26，用手不斷按壓冰淇淋勺的把手，使球形冰淇淋蠟脫落在矽膠淺盤上。

28 重複步驟 27，使球形冰淇淋蠟完整脫落在矽膠淺盤上。

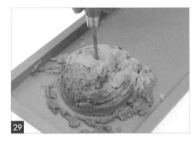

29 將小錐子以 90 度角刺入球形冰淇淋蠟中央。

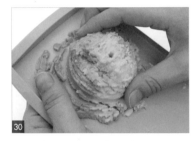

30 用手拿起球形冰淇淋蠟。（註：不可過度用力，否則蠟會變形。）

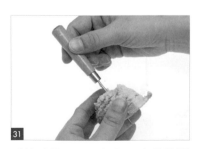

31 重複步驟 30，將球形冰淇淋蠟戳出孔洞。

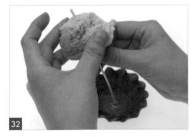

32 承步驟 31，先將燭芯穿入球形冰淇淋蠟的孔洞中後，再放入餅乾容器中。

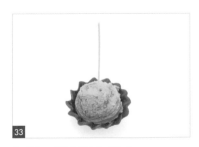

33 如圖，燭芯穿入完成。

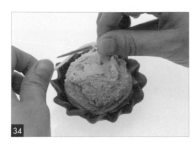

34

以小錐子為輔助，將燭芯繞出圓圈。

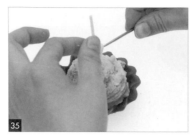

35

重複步驟 34，將燭芯繞出三個圓圈，使蠟燭更美觀。（註：欲點燃蠟燭時，將燭芯修剪至 1 公分即可使用。）

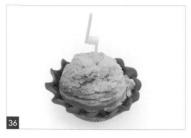

36

如圖，冰淇淋蠟燭完成。

Candle Tips

- 冰淇淋表面有些許紋路會看起來更真實，而紋路取決於使用冰淇淋勺挖起蠟當下的濃稠度，多試幾次就能掌握最佳挖起蠟的時機。

- 實際完成的蠟燭重量大約為 50g，但為了在挖取時能有充分的蠟量可以塑形，建議準備多一點的蠟。

- 可以準備小模具，將剩下的蠟熔掉後，製作成造型用的點綴蠟。（註：矽膠模具使用方法可參考 P.33。）

DESSERT CANDLE
甜點蠟燭

[五感蠟燭：美味 - 味覺　Five Senses Candle: Appetizer-Taste]

———┤ 難易度 ★★★☆☆ ├———

市面上可以買到各種不同形狀的矽膠甜點模具，
同樣的做法，用不同的配色和搭配不同的裝飾，做出一系列的甜點蠟燭吧。

- 熔蠟
- 75℃～80℃調第一色
- 75℃～78℃加入香精油
- 65℃～68℃倒入模具
- 熔蠟後調第二色
- 70℃～75℃淋面
- 穿燭芯和裝飾
- 待蠟冷卻凝固

tools 工具 ─────

① 電熱爐　④ 攪拌棒　⑦ 刀片　⑩ 方形矽膠模具　⑫ 架高底座
② 電子秤　⑤ 量杯　⑧ 小錐子　　　1 個　　　　　⑬ 盤子
③ 溫度槍　⑥ 剪刀　⑨ 鑷子　⑪ 熱風槍

material 材料 ─────

① 大豆蠟（柱狀用）40g　　⑥ 香精油 3g
② 果凍硬蠟 HP 30g　　　　⑦ 金色葉形裝飾
③ 帶底座的無煙燭芯（#3）1 個　⑧ 裝飾用點綴蠟（藍莓、紅莓、
④ 固體色素（白）　　　　　　白莓）
⑤ 液體色素（粉紅）　　　　⑨ 金箔

Step by step ─────

🔥 蛋糕主體製作

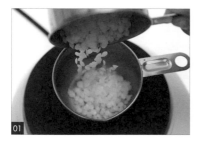

01
將大豆蠟倒入量杯中，並加熱
熔化，為蠟液。（註：熔蠟可參
考 P.29。）

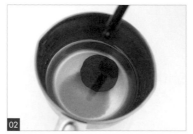

02
先將量杯靜置在旁，待蠟液溫
度降至 75℃～80℃後，再將粉
紅色液體色素滴入蠟液中。

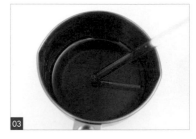

03
以攪拌棒將蠟液和粉紅色液體
色素攪拌均勻，為粉紅色蠟液。

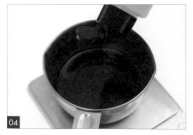

04
先將量杯靜置在旁，待粉紅色
蠟液溫度降至 75℃～78℃後，
再加入香精油。

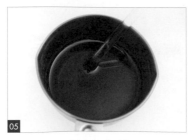

05
以攪拌棒將粉紅色蠟液和香精
油攪拌均勻。

06
先將量杯靜置在旁，待粉紅色
蠟液溫度降至 65℃～68℃後，
再倒入方形矽膠模具中。

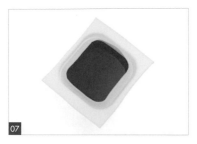

07 將方形矽膠模具靜置在旁，待粉紅色蠟液稍微凝固。

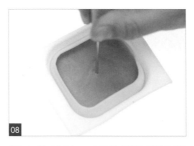

08 將小錐子以 90 度角刺入稍微凝固的粉紅色蠟液中央，以預留穿燭芯的位置。

09 將方形矽膠模具靜置在旁，待粉紅色蠟液冷卻凝固後，從方形矽膠模具取出凝固的粉紅色蠟液。

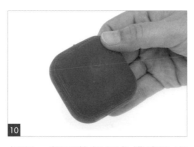

10 如圖，凝固的粉紅色蠟液取出完成，為蛋糕主體。

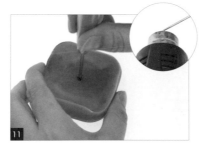

11 先以熱風槍吹熱小錐子後，再將小錐子以 90 度角刺入蛋糕主體中央並穿過另一面。

12 如圖，蛋糕主體穿孔完成。

🔥 淋面製作

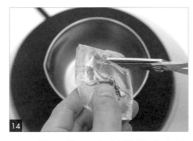

13 先將架高底座放在盤子上，再將蛋糕主體放在底座上，備用。

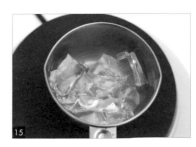

14 先以剪刀將果凍硬蠟剪成小塊後，再放入量杯中。

15 將果凍硬蠟加熱熔化，為果凍蠟液。（註：熔蠟可參考 P.29。）

16 取 20g 果凍蠟液倒入量杯中,並靜置在旁,待溫度降至 75℃～78℃。

17 以小錐子沾取粉紅色液體色素後,放入果凍蠟液中。

18 以攪拌棒將果凍蠟液和粉紅色液體色素攪拌均勻,為粉色蠟液。(註:輕微攪動,以免產生氣泡。)

19 將粉色蠟液淋在蛋糕主體上,為淋面。

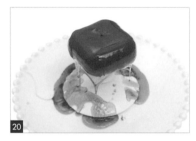

20 重複步驟 19,完成蛋糕主體的淋面。

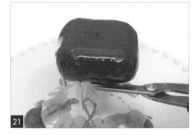

21 以剪刀修剪蛋糕主體下緣多餘的淋面。

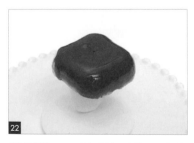

22 承步驟 21,用手取下盤子上多餘的淋面後,靜置在旁,待淋面稍微凝固。

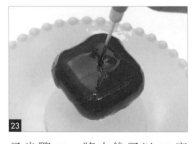

23 承步驟 22,將小錐子以 90 度角刺入蛋糕主體中預留的燭芯位置。

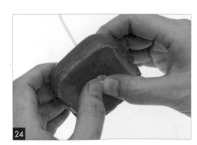

24 先拿起蛋糕主體後,將帶底座的無煙燭芯穿入孔洞中,並用手按壓燭芯底座,以加強固定。

25 如圖，燭芯穿入蛋糕主體完成。

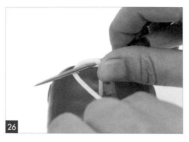

26 以小錐子為輔助，將燭芯繞出圓圈。

27 重複步驟 26，將燭芯繞出三個圓圈。（註：欲點燃蠟燭時，將燭芯修剪至 1 公分即可使用。）

♦ 裝飾製作

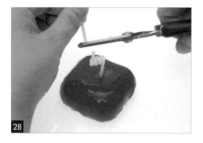

28 以剪刀修剪過長的燭芯。

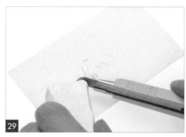

29 以刀片在紙上刮出白色固體色素。

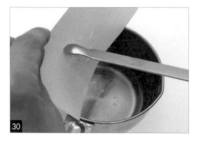

30 先將 10g 果凍蠟倒入量杯加熱至熔化後，再以攪拌棒將白色固體色素倒入量杯中。（註：熔蠟可參考 P.29。）

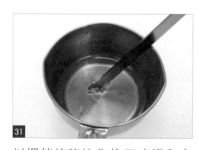

31 以攪拌棒將熔化的果凍蠟和白色固體色素攪拌均勻，為白色蠟液。（註：輕微攪動，以免產生氣泡。）

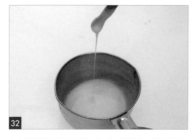

32 以攪拌棒確認白色蠟液呈濃稠狀至可牽絲。

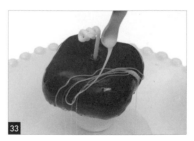

33 承步驟 32，將白色蠟液淋在蛋糕主體上，為絲線。

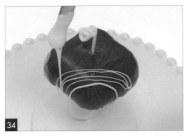

34

重複步驟 33，完成蛋糕主體淋上絲線。（註：可依個人喜好調整位置。）

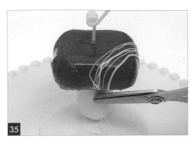

35

以剪刀修剪過長的絲線。

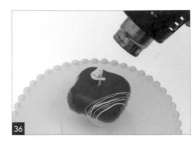

36

以熱風槍吹熱蛋糕主體表面，使淋面稍微熔化。

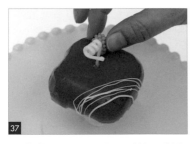

37

將藍莓放在淋面上。（註：製作可參考矽膠模具使用方法 P.33。）

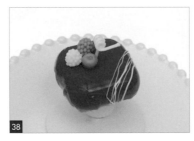

38

重複步驟 37，完成紅莓和白莓擺放。

39

以熱風槍吹熱金色葉形裝飾下半部。（註：注意不要燙傷，可配戴手套操作。）

40

承步驟 39，將金色葉形裝飾插入蛋糕主體上。

41

以鑷子夾取金箔後，放在淋面上。（註：可依個人喜好決定擺放位置和數量。）

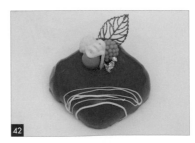

42

如圖，甜點蠟燭完成。

Candle Tips

◆ 以熱風槍吹熱小錐子，可使小錐子更容易刺入蠟燭中，也可以刺出較完整的孔洞。

◆ 將小錐子以 90 度角在蠟液稍微凝固時刺出孔洞，待蠟液完全凝固後，孔洞可能會因為蠟的特性而消失，此時可以再重新以 90 度角將小錐子刺入蠟燭中，以戳出孔洞。

◆ 在熔化果凍蠟時，盡量不要攪拌果凍蠟，避免氣泡產生。若要攪拌果凍蠟，可輕微攪動。

◆ 果凍蠟的表面降溫速度快，在調色後，若發現果凍蠟的表面已經凝固不流動，可以用熱風槍稍微吹一下表面，使果凍蠟稍微熔化後，再淋至蛋糕主體表面。

◆ 白色固體色素可以使用二氧化鈦替代。

◆ 平常製作蠟燭時可以準備小模具，將剩餘沒用完的蠟熔化後，製作成造型用的點綴蠟。（註：矽膠模具使用方法可參考 P.33。）

◆ 在裝飾時，先以熱風槍吹熱金色葉形裝飾，可以讓金色葉形裝飾更容易插入蛋糕主體中，過程中可配戴手套避免燙傷。

◆ 使用金箔時，須以鑷子夾起金箔，避免金箔黏在手上，而無法使用。

JAM CANDLE
果醬蠟燭

[觀賞用・五感蠟燭：美味 - 味覺　Five Senses Candle: Appetizer-Taste]

———┤ 難易度 ★★★☆☆ ├———

看著漂浮在罐子裡的鮮豔水果，打開蓋子就會散發出香甜的果香味，不用點燃就很療癒。

- 貼燭芯
- 熔蠟
- 85℃～90℃調色
- 調色後加入香精油
- 85℃倒入模具
- 待蠟冷卻凝固
- 脫模
- 100℃調色

- 90℃～95℃ 倒入模具
- 75℃～80℃ 放水果
- 80℃～85℃ 倒入模具
- 70℃放水果
- 待蠟冷卻凝固

tools 工具

① 電熱爐　⑤ 量杯　⑨ 200ml 玻璃容器 1 個
② 電子秤　⑥ 剪刀　⑩ 不鏽鋼容器 1 個
③ 溫度槍　⑦ 小錐子　⑪ 水果矽膠模具 1 個
④ 攪拌棒　⑧ 熱風槍

material 材料

① 石蠟 150 40g　⑥ 香精油 2g
② 果凍軟蠟 MP 120g　⑦ 燭芯貼 1 個
③ 硬脂酸 1g　⑧ 果醬貼紙 1 個
④ 帶底座的無煙燭芯（#3） 2 個　⑨ 麻繩 1 條
⑤ 液體色素（紅）

Step by step

🔥 前置作業

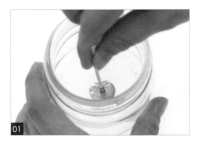

01
先將帶底座的無煙燭芯黏合燭芯貼後，再放在玻璃容器中央。（註：黏合燭芯貼可參考容器蠟燭 P.41。）

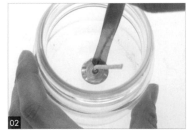

02
承步驟 1，以攪拌棒按壓燭芯底座，以加強黏合。

🔥 蠟液準備 1

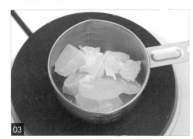

03
先將石蠟倒入量杯中後，再放在電熱爐上加熱，使石蠟熔化。（註：熔蠟可參考 P.29。）

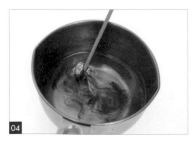

04
先將熔化的石蠟溫度降至85℃～90℃後，再以竹籤沾取紅色液體色素，放入熔化的石蠟中。

05
以攪拌棒攪拌均勻後，以攪拌棒沾取紅色蠟液滴在試色碟上試色。（註：蠟液態時顏色較深，蠟凝固後顏色較淺，可依個人喜好調整顏色。）

06
承步驟 5，完成調色後，加入香精油，為深紅色蠟液。

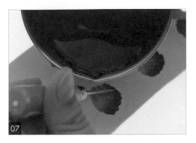

07

先將深紅色蠟液溫度降至 85℃
後，再以小錐子為輔助，將深
紅色蠟液倒入水果矽膠模具中。
（註：矽膠模具使用方法可參考
P.33。）

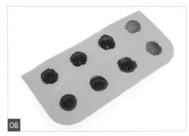

08

將水果矽膠模具靜置在旁，待
蠟冷卻凝固。

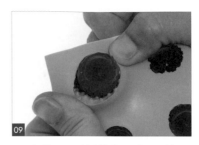

09

承步驟 8，待蠟冷卻凝固後，
從水果矽膠模具中取出凝固的
深紅色蠟液，為草莓。

🔥 蠟液準備 2

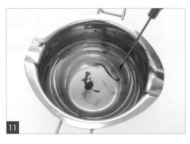

11

先將果凍軟蠟加熱熔化後，待
溫度達到 100℃ 時，再以小錐
子沾取紅色液體色素，並放入
果凍軟蠟中。（註：熔蠟可參考
P.29。）

12

將果凍軟蠟和紅色液體色素攪
拌均勻，為紅色蠟液。

10

重複步驟 9，取出六顆草莓，
備用。

13

先待紅色蠟液溫度降至 95℃ ∼
100℃ 後，再倒入玻璃容器中。
（註：倒入至玻璃容器的 1/4。）

14

用手轉動玻璃容器，使紅色蠟
液均勻沾附在玻璃容器內壁上。
（註：轉動約 2 ∼ 3 圈。）

15

如圖，紅色蠟液沾附玻璃容器
內壁完成。

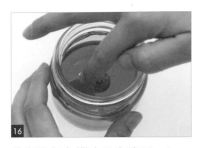

16

待瓶內紅色蠟液溫度降至75℃～80℃後，再將草莓壓入紅色蠟液中。

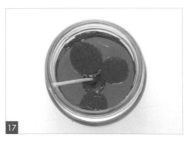

17

重複步驟 16，完成共三顆草莓的壓入。

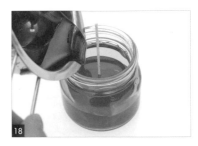

18

先待剩餘的紅色蠟液溫度降至80℃～85℃後，再倒入玻璃容器中。

19

先以熱風槍將凝固在不鏽鋼容器上的紅色蠟液吹熔後，再倒入玻璃容器中。

20

先將燭芯固定器穿入燭芯，使燭芯固定在中央後，再將玻璃容器靜置在旁，待蠟液稍微凝固。

21

待蠟液稍微凝固後，取出燭芯固定器。

22

用手將草莓壓入玻璃容器中。（註：此時容器內蠟液溫度約為70℃左右。）

23

重複步驟 22，完成共三顆草莓的壓入。

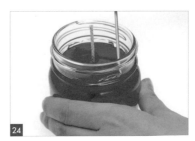

24

以小錐子刮下玻璃容器內壁上凝固的紅色蠟液後取出，使容器保持乾淨。

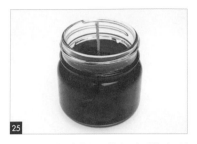

25

如圖，內壁凝固的紅色蠟液刮取完成。

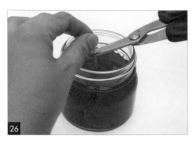

26

以剪刀修剪燭芯。（註：須保留約 1 公分的長度。）

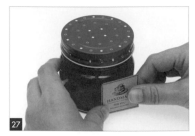

27

先蓋上蓋子後，再將果醬貼紙與底紙剝離，並貼在玻璃容器旁邊。（註：可依個人喜好決定擺放位置。）

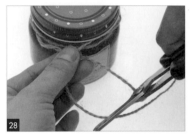

28

先將麻繩纏繞玻璃容器和蓋子交界處兩圈後，再以剪刀修剪過長的麻繩。

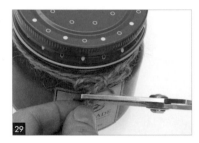

29

先將麻繩打上蝴蝶結後，再以剪刀修剪多餘的麻繩。

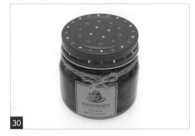

30

如圖，果醬蠟燭完成。（註：此蠟燭建議觀賞用，不適合燃燒，容易產生異味。）

Candle Tips

◆ 選擇玻璃容器時要注意容器的耐熱度，避免因為溫度過高而破裂。

◆ 黏貼燭芯前，將玻璃容器內的污垢和水漬都清除，否則灰塵會破壞成品的透明感。

◆ 在熔果凍蠟時，為了避免氣泡產生，不建議攪拌果凍蠟。若要攪拌果凍蠟，可輕微攪動。

◆ 倒入容器時，以低角度倒入，避免氣泡產生。

01

CINNAMON CANDLE
肉桂蠟燭

[五感蠟燭：香氛 - 嗅覺　Five Senses Candle: Fragrance-Smell]

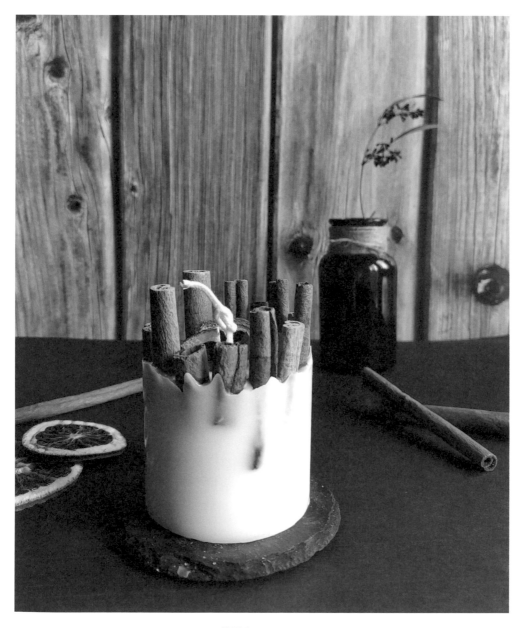

難易度 ★★☆☆☆

當內心需要支持時，肉桂能帶給我們力量，讓僵化的情緒和能量得到舒緩及釋放。
肉桂蠟燭是我喜愛的作品之一，天然的素材加上香氣，作品本身就一個很好的裝飾品。

- 穿燭芯
- 熔蠟
- 75℃～80℃加入香精油
- 68℃～75℃倒入模具
- 待蠟冷卻凝固
- 脫模

tools 工具

① 電熱爐
② 電子秤
③ 溫度槍
④ 攪拌棒
⑤ 量杯
⑥ 剪刀
⑦ 熱風槍
⑧ 不鏽鋼容器
⑨ 8×10cm 圓柱模具 1 個
⑩ 封口黏土
⑪ 燭芯固定器

material 材料

① 大豆蠟（柱狀用）210g
② 純棉棉芯（#4）
③ 香精油 5.5g
④ 肉桂棒
⑤ 果乾

Step by step

🔥 前置作業

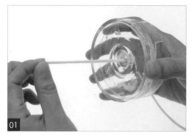

01
將純棉棉芯穿入圓柱模具底座的孔洞中。

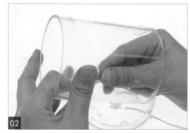

02
承步驟 1，將純棉棉芯穿過圓柱模具中。

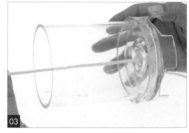

03
承步驟 2，組裝圓柱模具與圓柱模具的底座。

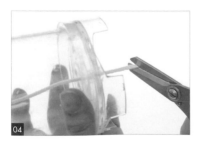

04
以剪刀修剪純棉棉芯，為燭芯。（註：底部須留 5 公分，上方須留約 5 ～ 10 公分。）

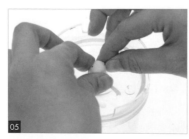

05
先用手撕下封口黏土後，再貼在圓柱模具底部，備用。

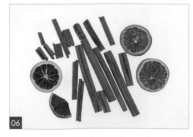

06
取適量的肉桂和果乾。（註：可依個人喜好調整數量。）

07

先將肉桂放在圓柱模具側邊，以測量長度後，再以剪刀修剪肉桂。（註：肉桂長度不超過燭芯。）

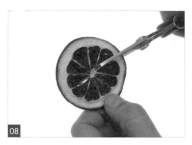

08

以剪刀修剪果乾成三角形片狀，備用。（註：可依個人喜好決定數量。）

09

先將大豆蠟倒入不鏽鋼容器中後，再加熱熔化。（註：熔蠟可參考 P.29。）

10

先將不鏽鋼容器靜置在旁，待熔化的大豆蠟溫度降至 75℃～80℃後，再加入香精油。

11

以攪拌棒將熔化的大豆蠟與香精油攪拌均勻，為蠟液。

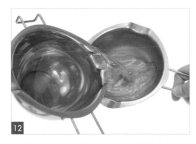

12

將蠟液倒入另一個不鏽鋼容器。

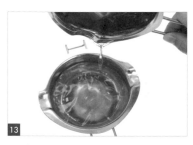

13

承步驟 12，將蠟液再倒回不鏽鋼容器，使熔化的大豆蠟與香精油混合更均勻。

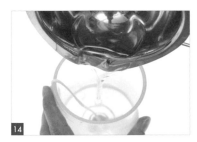

14

先將不鏽鋼容器靜置在旁，待蠟液溫度降至 68℃後，再倒入圓柱模具中。

15

以熱風槍吹熔圓柱模具內壁上凝固的蠟液，使圓柱模具內壁保持乾淨。

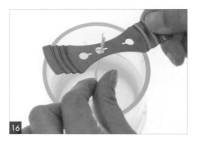

16 將燭芯固定器穿入燭芯,使燭芯固定在中央。

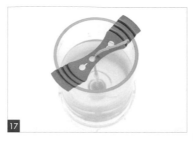

17 將圓柱模具靜置在旁,待蠟液稍微凝固。

18 待蠟液稍微凝固後,取出燭芯固定器。

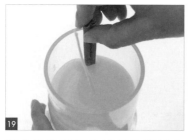

19 將肉桂貼著圓柱模具內壁放入圓柱模具中。

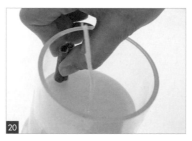

20 承步驟 19,將肉桂壓入稍微凝固的蠟液中。

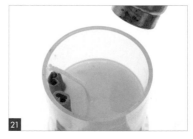

21 以熱風槍吹熱圓柱模具中表面凝固的蠟液,使肉桂更容易壓入。

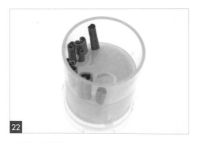

22 重複步驟 19-21,完成肉桂的插入。(註:可依個人喜好調整數量和位置。)

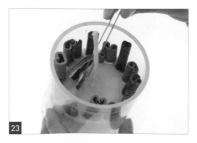

23 先以鑷子將果乾放入圓柱模具中後,再插入稍微凝固的蠟液中。

24 承步驟 23,完成肉桂和果乾的插入後,將圓柱模具靜置在旁,待蠟液冷卻凝固,為蠟燭主體。

🕯 脫模

25 待蠟液冷卻凝固後，取下底部的封口黏土。

26 取下圓柱模具的底座。

27 用手按壓圓柱模具側邊，使蠟燭主體鬆動後，從圓柱模具中取出蠟燭主體。

28 以剪刀修剪蠟燭主體底部燭芯。（註：不須保留任何長度。）

29 用手將燭芯打結。（註：欲點燃蠟燭時，將結解開，並將燭芯修剪至 1 公分即可。）

30 如圖，肉桂蠟燭完成。

Candle Tips

若沒有熱風槍，可使用吹風機代替。

LAVENDER CANDLE
薰衣草蠟燭

[五感蠟燭：香氛 - 嗅覺　Five Senses Candle: Fragrance-Smell]

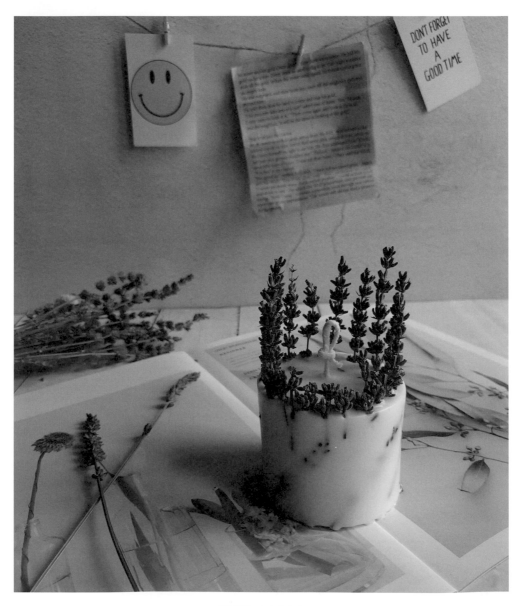

———— 難易度 ★★★☆☆ ————

薰衣草能夠鎮定情緒和幫助睡眠功效的好名聲早已廣為人知。當我們需要集中精神或是冷靜
下來時，天然的薰衣草會是一個很好的選擇。另外，家中有毛小孩的人，薰衣草是少有的適合
用於貓和狗的香料。對於容易躁動，沒有安全感的寵物，放置一把乾燥的薰衣草在他們平常會
活動的範圍內，淡淡的香味，就能達到安撫的效果。

· 穿燭芯

· 熔蠟

· 68°C 倒入紙杯

· 待蠟冷卻凝固

· 脫模

· 放入模具

· 75°C～80°C 加入香精油

· 68°C 倒入模具

· 脫模

tools 工具

① 電熱爐
② 電子秤
③ 溫度槍
④ 攪拌棒

⑤ 量杯
⑥ 剪刀
⑦ 紙杯
⑧ 不鏽鋼容器

⑨ 8×10cm 圓柱模具 1 個
⑩ 封口黏土
⑪ 小錐子

⑫ 燭芯固定器
⑬ 熱風槍

material 材料

① 大豆蠟（柱狀用）168g
② 蜜蠟 42g

③ 純棉棉芯（#4）
④ 香精油 5.5g

⑤ 薰衣草

Step by step

🕯 前置作業

01 以 90 度角將小錐子戳入紙杯底部。

02 將純棉棉芯放在紙杯側邊，以測量長度。

03 以剪刀修剪純棉棉芯，為燭芯。（註：長度為紙杯總長再多 10～15 公分。）

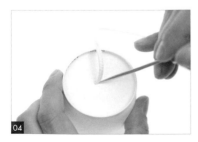

04 以小錐子為輔助，將燭芯穿入紙杯的孔洞中。（註：穿燭芯可參考 P.30。）

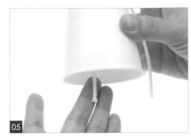

05 如圖，燭芯穿入紙杯完成。

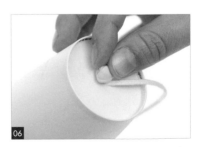

06 用手撕下封口黏土後，貼在紙杯底部。

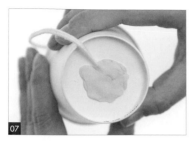

07

用手按壓封口黏土，以固定燭芯，為紙杯容器，備用。（註：須保留約 4 ～ 5 公分的燭芯在紙杯外。）

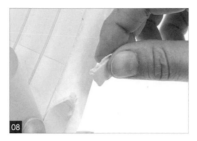

08

用手撕下封口黏土。

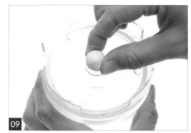

09

承步驟 8，將封口黏土貼在圓柱模具底部，備用。

🔥 蠟液準備 1

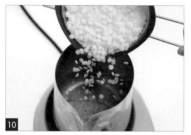

10

將大豆蠟倒入不鏽鋼容器中。

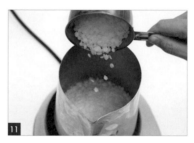

11

承步驟 10，將蜜蠟倒入不鏽鋼容器中。

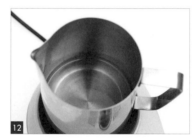

12

將大豆蠟和蜜蠟加熱熔化，為蠟液。（註：熔蠟可參考 P.29。）

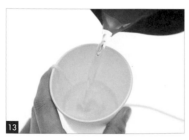

13

先將蠟液靜置在旁，待溫度降至 68℃ 後，再倒入紙杯容器中。

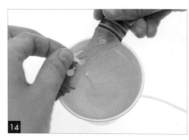

14

將燭芯固定器穿入燭芯，使燭芯固定在中央。

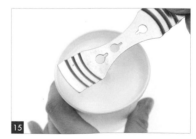

15

先將紙杯靜置在旁，待蠟液冷卻凝固後，再取出燭芯固定器。

16 如圖,燭芯固定器取下完成。

17 取下底部的封口黏土。

18 如圖,封口黏土取下完成。

19 以剪刀在紙杯邊緣剪出開口。

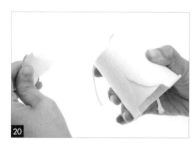

20 承步驟 19,用手從開口處撕下紙杯。

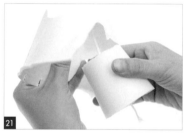

21 重複步驟 20,從紙杯中取出凝固的蠟液。

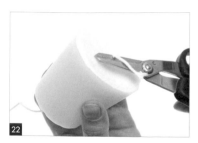

22 以剪刀修剪蠟燭寬邊的燭芯,為白色蠟燭主體,備用。(註:不須保留任何長度。)

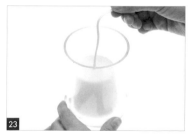

23 將白色蠟燭放入圓柱模具中,備用。(註:可嘗試使用大紙杯取代圓柱模具。)

🔥 裝飾物品準備

24 先將薰衣草放在圓柱模具側邊,以測量長度後,再以剪刀修剪薰衣草。(註:薰衣草長度不超過燭芯。)

25

如圖，薰衣草修剪完成。

26

重複步驟 24，完成 10 ～ 20 個薰衣草修剪。（註：可依個人喜好決定擺放數量。）

27

以鑷子夾取薰衣草放在白色蠟燭側邊。

♪ 蠟液準備 2

28

重複步驟 27，以白色蠟燭為中心，將薰衣草擺放在圓柱模具側邊。

29

將剩餘的蠟液倒入量杯中。

30

先將剩餘的蠟液加熱至 75℃ ～ 80℃ 後，再加入香精油，並以攪拌棒攪拌均勻。

31

將量杯靜置在旁，待蠟液溫度降至 68℃。

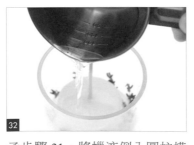

32

承步驟 31，將蠟液倒入圓柱模具中。（註：溫度不可過高，以免熔化白色蠟燭。）

33

如圖，蠟液倒入完成。

34

將圓柱模具靜置在旁，待蠟液稍微凝固。

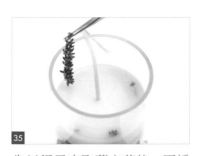

35

先以鑷子夾取薰衣草後，再插入稍微凝固的蠟液上。

36

重複步驟 35，依序插入薰衣草。（註：可依個人喜好調整數量。）

🔥 脫模

37

將圓柱模具靜置在旁，待蠟液冷卻凝固，為蠟燭主體。

38

取下圓柱模具的底座。

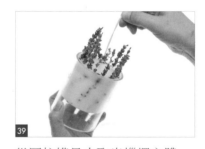

39

從圓柱模具中取出蠟燭主體。

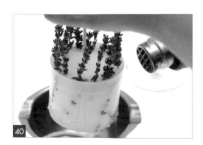

40

將蠟燭主體放在不鏽鋼容器上方後，以熱風槍吹熔側邊的蠟，使薰衣草露出表面。

41

用手將燭芯打結。（註：欲點燃蠟燭時，將結解開，並將燭芯修剪至 1 公分即可。）

42

如圖，薰衣草蠟燭完成。

LEMON BALM CANDLE
檸檬香蜂草蠟燭

[五感蠟燭：香氛 - 嗅覺　Five Senses Candle: Fragrance-Smell]

—— 難易度 ★★★☆☆ ——

檸檬香蜂草散發著淡淡的檸檬香氣，能夠讓人放鬆，解除憂鬱緊繃的心情。
剛開始學做蠟燭時，茶葉就是我想要與蠟燭結合的元素之一，
若是家中有過期但保存良好的茶葉，可以嘗試做成蠟燭。

tools 工具 ─────────

① 電熱爐　　⑦ 篩網

② 電子秤　　⑧ 玻璃容器 1 個

③ 溫度槍　　⑨ 不鏽鋼容器

④ 攪拌棒　　⑩ 燭芯固定器

⑤ 量杯

⑥ 剪刀

material 材料 ─────────

① 大豆蠟（C3） 40g

② 帶底座的無煙燭芯
 （#3） 1 個

③ 檸檬香蜂草 3g

④ 燭芯貼 1 個

Step by step ─────────────

🔥 前置作業

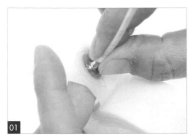

01
先將帶底座的無煙燭芯放在燭
芯貼上後，再用手按壓底座，
以加強黏合。

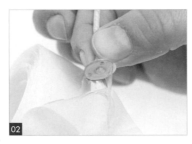

02
用手剝開燭芯貼與底紙，使燭
芯貼與底紙剝離。

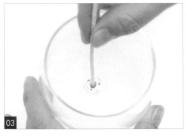

03
將燭芯放入玻璃容器中央。

🔥 蠟液準備

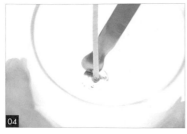

04
以攪拌棒按壓燭芯底座，以加
強黏合，備用。

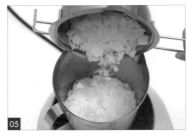

05
將大豆蠟倒入不鏽鋼容器中。

06
將大豆蠟熔化後，靜置在旁，
待溫度降至 70℃～75℃。（註：
熔蠟可參考 P.29。）

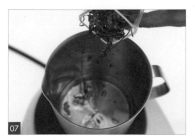

07

將檸檬香蜂草倒入不鏽鋼容器中。

08

承步驟 7，將大豆蠟與檸檬香蜂草煮三小時，為蠟液。（註：在煮的過程中，須隨時注意溫度，以免燒焦。）

09

如圖，蠟液完成。

10

將篩網放在量杯上。

11

將蠟液倒入篩網，並過濾出檸檬香蜂草。

12

承步驟 11，將篩網拿高，待蠟液滴乾後，即完成檸檬香蜂草蠟液。

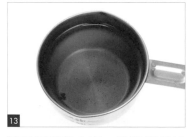

13

將量杯靜置在旁，待檸檬香蜂草蠟液溫度降至 60℃ ～ 65℃。

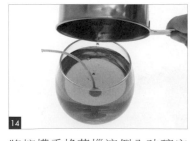

14

將檸檬香蜂草蠟液倒入玻璃容器中。

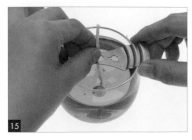

15

將燭芯固定器穿入燭芯，使燭芯固定在中央。

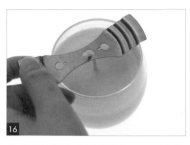

先將玻璃容器靜置在旁，待檸檬香蜂草蠟液冷卻凝固後，再取出燭芯固定器。

以剪刀修剪燭芯。（註：須保留約 1 公分的長度。）

如圖，檸檬香蜂草蠟燭完成。

可嘗試用家中不飲用的茶葉來製作。

JASMINE CANDLE
茉莉花蠟蠟燭

[五感蠟燭：香氛 - 嗅覺　Five Senses Candle: Fragrance-Smell]

難易度 ★★☆☆☆

茉莉花協助我們提升心靈層面的感知力以及想像力，它的香氣有助安眠，能讓人安穩地進入
睡眠中。茉莉花花蠟和精油萃取不易，屬於單價非常高的素材。

PROCESS 流程

- 貼燭芯
- 熔蠟
- 90℃～92℃加入茉莉花蠟
- 75℃～78℃倒入模具
- 待蠟冷卻凝固

tools 工具

① 電熱爐　⑤ 量杯
② 電子秤　⑥ 剪刀
③ 溫度槍　⑦ 馬口鐵罐 1 個
④ 攪拌棒

material 材料

① 大豆蠟（C3） 40g
② 茉莉花蠟 8g
③ 帶底座的無煙燭芯
　（#1） 1 個
④ 燭芯貼 1 個

Step by step

🔥 前置作業

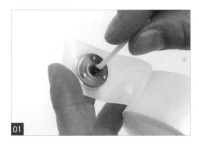

01 將帶底座的無煙燭芯放在燭芯貼上。

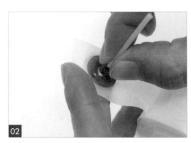

02 用手按壓帶底座的無煙燭芯，以加強黏合。

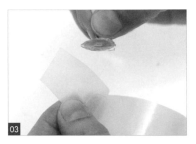

03 用手剝開燭芯貼與底紙，使燭芯貼與底紙剝離。

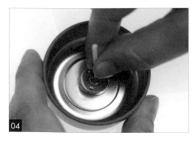

04 將燭芯放入馬口鐵罐中央。

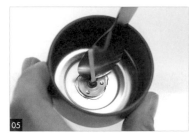

05 以攪拌棒按壓燭芯底座，以加強黏合。

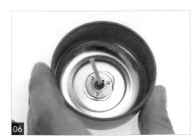

06 如圖，燭芯與馬口鐵罐黏合完成。

179

07

將大豆蠟倒入量杯中。

08

將大豆蠟熔化後，靜置在旁，
待溫度降至 90℃ ～ 92℃，為蠟
液。（註：熔蠟可參考 P.29。）

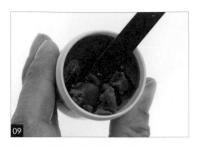

09

以攪拌棒挖取茉莉花蠟。

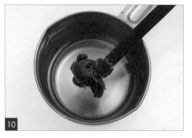

10

承步驟 9，將茉莉花蠟放入蠟
液中。

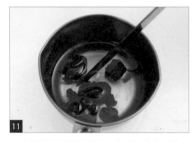

11

以攪拌棒攪拌蠟液和茉莉花蠟。

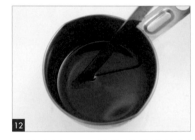

12

重複步驟 11，使茉莉花蠟熔解
在蠟液中，並攪拌均勻。

13

承步驟 12，先將量杯靜置在旁，
待溫度降至 75℃ ～ 78℃ 後，再
倒入馬口鐵罐中。

14

將馬口鐵罐靜置在旁，待大豆
蠟冷卻凝固。

15

如圖，茉莉花蠟蠟燭完成。

FAT BURNING ESSENTIAL OIL CANDLE (compound)

瘦身燃脂精油按摩蠟燭

[五感蠟燭：溫度 - 觸覺　Five Senses Candle: Warmth-Touch]

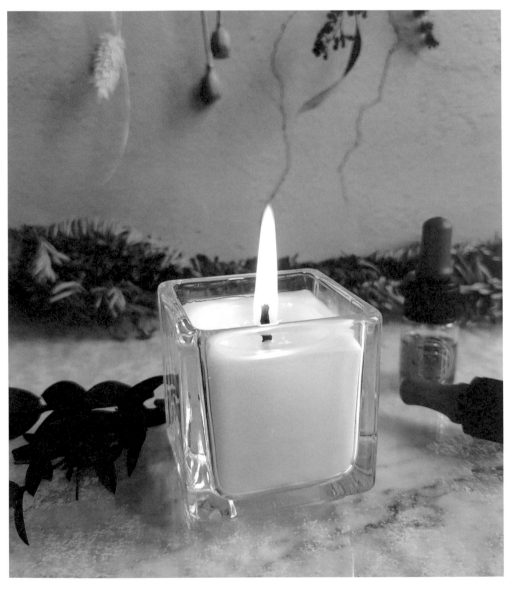

———— 難易度 ★★☆☆☆ ————

春天時使用適合調理肝氣，儲備整年生機。

也適合平日壓力大、改善情緒及水腫體質或想要搭配瘦身燃脂時使用。

- 貼燭芯
- 熔蠟
- 55℃ 加入按摩精油
- 55℃ 倒入模具
- 待蠟冷卻凝固

tools 工具 ——————

① 電熱爐　⑤ 量杯
② 電子秤　⑥ 剪刀
③ 溫度槍　⑦ 燭芯固定器
④ 攪拌棒　⑧ 玻璃容器 60ml

material 材料 ——————

① 蜜蠟 6g
② 乳油木果脂 54g
③ 帶底座的環保燭芯 (#1)
　1 個
④ 複方按摩精油 1.8g
⑤ 燭芯貼 1 個

Step by step

🔥 前置作業

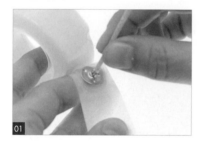

01
先將帶底座的環保燭芯放在燭芯貼上後,再用手按壓底座,以加強黏合。

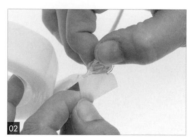

02
用手剝開燭芯貼與底紙,使燭芯貼與底紙剝離。

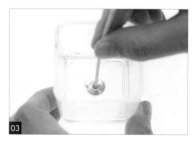

03
承步驟 2,將燭芯放入玻璃容器中央。

🔥 蠟液準備

04
以鑷子按壓燭芯底座,以加強黏合,備用。

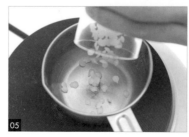

05
將蜜蠟倒入量杯中。

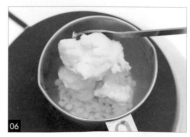

06
承步驟 5,加入乳油木果脂。

先將蜜蠟與乳油木果脂熔化後，再靜置在旁，待溫度降至55℃。（註：熔蠟可參考 P.29。）

承步驟 7，將複方按摩精油滴入熔化的蜜蠟與乳油木果脂中，為蠟液。

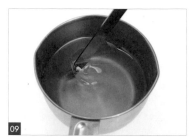

承步驟 8，以攪拌棒將蠟液攪拌均勻。

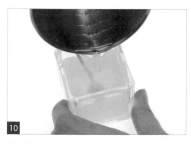

將蠟液溫度保持在 55℃，並倒入玻璃容器中。

如圖，蠟液倒入完成。

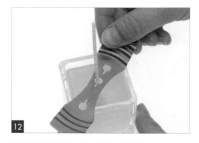

將燭芯固定器穿入帶底座的環保燭芯，使帶底座的環保燭芯固定在中央。

先將玻璃容器靜置在旁，待蠟液冷卻凝固後，再取出燭芯固定器。

以剪刀修剪燭芯。（註：須保留約 1 公分的長度。）

如圖，瘦身燃脂按摩蠟燭完成。

◆ 蠟燭須完全凝固後才能使用，因加入複方按摩精油的蠟燭在未完全凝固時，點燃蠟燭，火容易熄滅。

◆ 使用方法：點燃蠟燭，待蠟的表面完全熔解後，熄滅蠟燭，先將燒焦的燭芯修剪掉，避免掉入蠟內而產生燒焦味，再用手指沾取蠟並塗抹在皮膚上做按摩。

◆ 複方按摩油：混合兩種以上的單方純精油，並加入按摩油而成。

◆ 複方精油配方

　1. 基底油

　　甜杏仁油：親膚，幫助使精油成分深層滲透，敏感性及嬰兒肌膚都可使用。

　　荷荷芭油：能在肌膚表層形成保護膜，並深度滋養肌膚，也可使產品不易變質。針對女性，平時按摩可暖宮滋補，並且安撫生理期不適；對男性，能幫助卸下壓力疲憊，恢復自信，感受暖心的鼓勵。

　2. 精油

瘦身燃脂精油按摩蠟燭 精油身心適用症狀說明			
精油名稱	藥學屬性及適用症候	情緒與心靈	注意事項
葡萄柚	利肝膽、抗菌及帶狀疱疹、促進脂肪分解、幫助調整時差、預防老年癡呆。	提升自信及幽默感、適應各種轉變。	因配方含量在安全範圍內無須擔心光敏性；精油不含抑制藥物代謝成分 DHB，可安心使用。
甜橙	安撫焦慮、鎮靜、消炎、抗腫瘤、促血循、消化不良、改善失眠。	激發鮮活創意，展現孩童般赤子之心。	呋喃香豆素含量極低，毋需擔心光敏性。
絲柏	改善呼吸道系統，緩解百日咳、支氣管痙攣、胸膜炎等症狀；穩定及平衡體液，排除淋巴毒素及廢物、緩解更年期症狀。	提升專注力，使心靈平靜安定。	乳房有硬性結節者應避免使用此單方精油。若產品內配方劑量極低，且有其他精油協同平衡，可安心使用。
雪松	促進傷口癒合、處理脂漏性皮膚炎，促進淋巴流動及消解脂肪、促進毛髮健康及動脈再生，抗菌防黴，抗痙攣。	化解內心深層的自我批判與負面陰影，重新給予自我肯定和鼓勵。	
花椒	強力除濕排寒、消炎及抗氧化、改善下肢水腫，止痛麻醉、止癢、止瀉、抗痙攣，保肝利膽。	給予勇氣和自信，在壓力中展現樂觀與真本領。	

WARMING-UP ESSENTIAL OIL CANDLE (compound)
暖身提振精油按摩蠟燭

[五感蠟燭：溫度 - 觸覺　Five Senses Candle: Warmth-Touch]

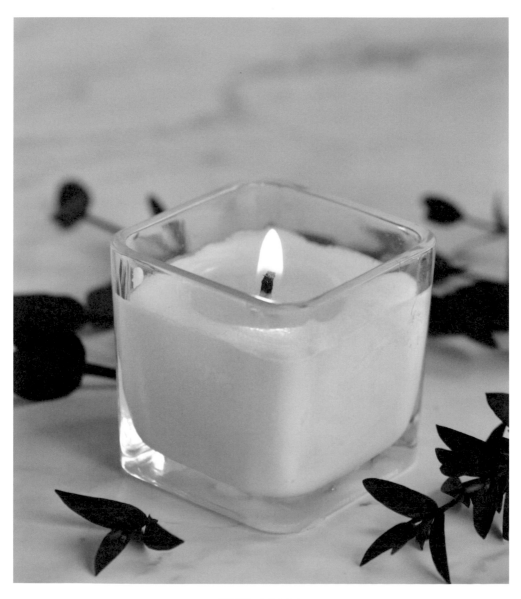

—— 難易度 ★★☆☆☆ ——

男性使用這款精油可協助卸下壓力疲憊，恢復自信，感受暖心的鼓勵。
女性可按摩暖宮滋補，也可安撫在生理期的不適。

・貼燭芯

・熔蠟

・55℃ 加入按摩精油

・55℃ 倒入模具

・待蠟冷卻凝固

tools 工具 ─────

① 電熱爐　　⑤ 量杯

② 電子秤　　⑥ 剪刀

③ 溫度槍　　⑦ 燭芯固定器

④ 攪拌棒　　⑧ 玻璃容器 60ml

material 材料 ─────

① 蜜蠟 6g

② 乳油木果脂 54g

③ 帶底座的環保燭芯（#1）
　　1 個

④ 複方按摩精油 1.8g

⑤ 燭芯貼 1 個

Step by step ─────

🔥 前置作業

01

先將帶底座的環保燭芯放在燭
芯貼上後，再用手按壓底座，
以加強黏合。

02

用手剝開燭芯貼與底紙，使燭
芯貼與底紙剝離。

03

承步驟 2，將燭芯放入玻璃容器
中央。

🔥 蠟液準備

04

以鑷子按壓燭芯底座，以加強
黏合，備用。

05

將蜜蠟倒入量杯中。

06

承步驟 5，加入乳油木果脂。

07 先將蜜蠟與乳油木果脂熔化後，再靜置在旁，待溫度降至55℃。（註：熔蠟可參考 P.29。）

08 承步驟 7，將複方按摩精油滴入熔化的蜜蠟與乳油木果脂中，為蠟液。

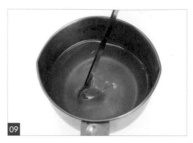

09 承步驟 8，以攪拌棒攪拌均勻。

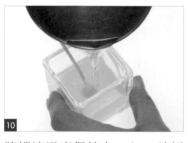

10 將蠟液溫度保持在 55℃，並倒入玻璃容器中。

11 如圖，蠟液倒入完成。

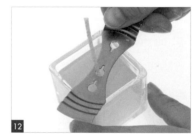

12 將燭芯固定器穿入燭芯，使燭芯固定在中央。

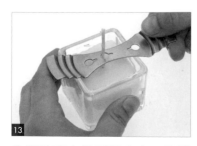

13 先將玻璃容器靜置在旁，待蠟液冷卻凝固後，再取出燭芯固定器。

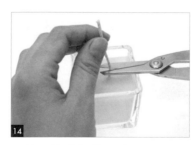

14 以剪刀修剪燭芯。（註：須保留約 1 公分的長度。）

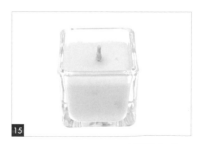

15 如圖，暖身提振按摩蠟燭完成。

◆ 蠟燭須完全凝固後才能使用，因加入複方按摩精油的蠟燭在未完全凝固時，點燃蠟燭，火容易熄滅。

◆ 使用方法：點燃蠟燭，待蠟的表面完全熔解後，熄滅蠟燭，先將燒焦的燭芯修剪掉，避免掉入蠟內而產生燒焦味，再用手指沾取蠟並塗抹在皮膚上做按摩。

◆ 複方按摩油：混合兩種以上的單方純精油，並加入按摩油而成。

◆ 複方精油配方

1. 基底油

　聖約翰草油：在德國被視為重要的藥用植物，常被應用於抗炎、抗菌、傷口治療，調理婦科不適及改善憂鬱焦慮等相關症狀。

　藥品級月見草油：在治療皮膚病、改善濕疹、關節炎症和神經病變方面有良好效果，調理更年期及改善經前問題，懷孕婦女避免使用。

　藥品級琉璃苣油：富含次亞麻油酸，常應用於改善異位性皮膚炎及類風濕性關節炎，在調理婦科中與月見草油為最佳互補用油。

2. 精油

暖身提振精油按摩蠟燭 精油身心適用症狀說明			
精油名稱	藥學屬性及適用症候	情緒與心靈	注意事項
龍艾	利肝膽、抗痙攣，舒緩痛經及經前不適、消炎、消水腫、抗過敏及白色念珠菌，安撫腸胃不適、加強睡眠深度、鎮靜，舒緩氣喘及神經發炎。	為內在情緒找出口，釋放壓抑並且能坦然面對。	
牡荊（貞潔樹）	透過腦下垂體調節平衡雌激素與黃體素，安撫經前症候及更年期症候群、消炎、殺蟎蟲、抗黴菌及白色念珠菌；改善子宮肌瘤，滋養子宮，也適用男性處理老化、骨質疏鬆及壓力過大等問題。	轉換內在心情頻道，平衡且自由地對待生活的付出與收穫。	男性也可以使用。孕期、哺乳、前青春期孩童應避免使用。
玫瑰天竺葵	抗感染、預防腫瘤，抗菌防黴，消炎止痛，提高皮膚吸收能力（約 48 倍），調理緊實皮脂，降血糖、處理胃潰瘍、提振肝胰機能。	消除煩惱與焦慮，減輕人際疏離，使人找回重心，表現自我。	男女皆適用。
錫蘭肉桂	強效抗菌抗感染、抗病毒，消除腸道寄生蟲，處理阿米巴痢疾及腸胃不適，泌尿道發炎等問題、壯陽、強化子宮、提振精神，降血脂及膽固醇，改善手腳冰冷、嗜睡及虛弱，強化認知能力。	在沮喪虛弱中浴火重生，由內而外層層散發熱力，再現英雄本色。	肉桂對皮膚刺激性較強，配方中劑量為安全範圍，遵守使用說明即可安心使用。
白松香花	改善呼吸及消化系統問題、消炎、鎮痛、通經、補身、強化生殖泌尿道、排除多餘體液。	消滅狂暴情緒，展現穩重強大的本我。	孕婦禁止使用。

03

RELAXATION ESSENTIAL OIL CANDLE (compound)
舒緩放鬆精油按摩蠟燭

[五感蠟燭：溫度 - 觸覺　Five Senses Candle: Warmth-Touch]

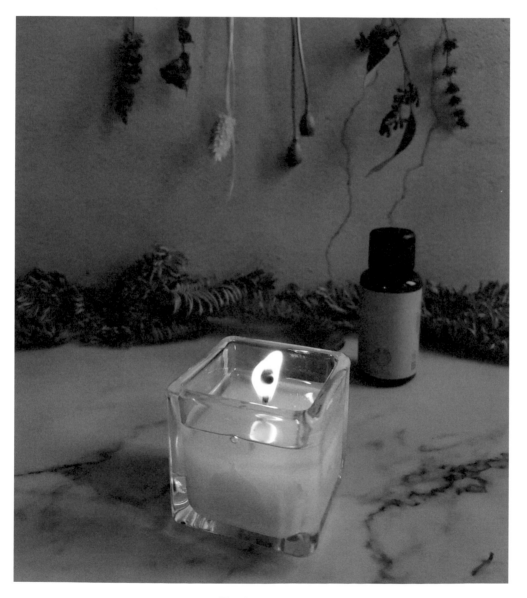

———— 難易度 ★★☆☆☆ ————

平衡肌膚油脂、舒緩肌膚壓力。月桂葉配方能讓人擁有自信、肯定自我。
淡淡的草質香味，男女都適合使用。

- 貼燭芯
- 熔蠟
- 55°C 加入按摩精油
- 55°C 倒入模具
- 待蠟冷卻凝固

tools 工具 ————

① 電熱爐　⑤ 量杯
② 電子秤　⑥ 剪刀
③ 溫度槍　⑦ 燭芯固定器
④ 攪拌棒　⑧ 玻璃容器 60ml

material 材料 ————

① 蜜蠟 6g
② 乳油木果脂 54g
③ 帶底座的環保燭芯（#1）
　 1 個
④ 複方按摩精油 1.9g
⑤ 燭芯貼 1 個

Step by step ————

🔥 前置作業

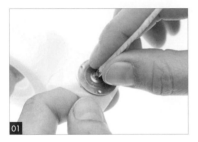

先將帶底座的環保燭芯放在燭芯貼上後，再用手按壓底座，以加強黏合。

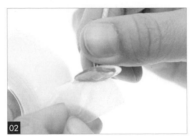

用手剝開燭芯貼與底紙，使燭芯貼與底紙剝離。

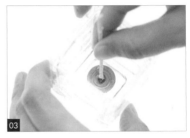

承步驟 2，將燭芯放入玻璃容器中央。

🔥 蠟液準備

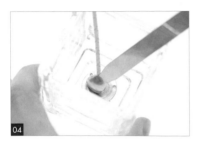

以鑷子按壓燭芯底座，以加強黏合，備用。

將蜜蠟倒入量杯中。

承步驟 5，加入乳油木果脂。

先將蜜蠟與乳油木果脂熔化後，再靜置在旁，待溫度降至55℃。（註：熔蠟可參考 P.29。）

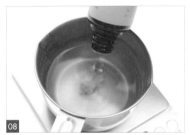

承步驟 7，將複方按摩精油滴入熔化的蜜蠟與乳油木果脂中，為蠟液。

如圖，複方按摩精油加入完成。

承步驟 9，以攪拌棒攪拌均勻。

將蠟液溫度保持在 55℃，並倒入玻璃容器中。

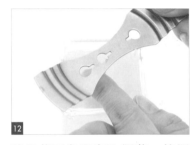

將燭芯固定器穿入燭芯，使燭芯固定在中央。

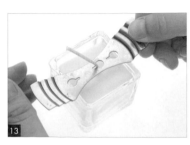

先將玻璃容器靜置在旁，待蠟液冷卻凝固後，再取出燭芯固定器。

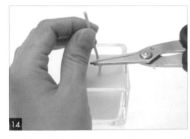

以剪刀修剪燭芯。（註：須保留約 1 公分的長度。）

如圖，舒緩放鬆蠟燭完成。

◆ 蠟燭須完全凝固後才能使用,因加入複方按摩精油的蠟燭在未完全凝固時,點燃蠟燭,火容易熄滅。

◆ 使用方法:點燃蠟燭,待蠟的表面完全熔解後,熄滅蠟燭,先將燒焦的燭芯修剪掉,避免掉入蠟內而產生燒焦味,再用手指沾取蠟並塗抹在皮膚上做按摩。

◆ 複方按摩油:混合兩種以上的單方純精油,並加入按摩油而成。

◆ 複方精油配方

1. 基底油

　黃金荷荷芭油:由荷荷芭種子冷壓榨萃取,能守護肌膚,增加肌膚的防禦能力。

　有機聖約翰草油:在德國被視為重要的藥用植物,常被應用於抗炎、抗菌、傷口治療,調理婦科不適及改善憂鬱焦慮等相關症狀。

2. 精油

舒緩放鬆精油按摩蠟燭 精油身心適用症狀說明		
精油名稱	藥學屬性及適用症候	情緒與心靈
月桂葉	具強力抗痙攣,止痛功效,能改善關節炎,能夠平衡肌膚油脂並達到舒緩效果。	讓人擁有自信,肯定自我。
鷹草 永久花	具消炎、止痛功效,能舒緩嚴重過敏與感染所導致的發炎現象,能調節荷爾蒙。	能賦予人勇氣,放下過往並面對嶄新的一切。
檸檬香茅	具強力消炎、止痛功效,能改善韌帶拉傷、腿部痠軟無力、肌張力不全等問題。提升肌膚的防禦力。	能提升肌膚的防禦力,給予支持的力量。
澳洲 尤加利	澳洲具代表性的桃金孃科樹種,富含單萜醇,讓氣味更柔和圓滑。是澳洲無尾熊的食物來源,親膚性高,味道能補強虛弱,冷靜舒緩。 具有抗菌、抗病毒,祛痰,消炎退燒,強壯身心等功能。	讓人放下防備,願意打開心房與他人溝通。
甜馬鬱蘭	強化神經,尤其有益於副交感神經,降血壓、擴張血管。鎮痛,可改善各種疼痛,例如:神經痛,風濕痛等。	給予面對困難的勇氣,使人擁有放鬆的心情,希臘人與羅馬人將此植物視為幸福的象徵。
甜橙	安撫焦慮、鎮靜、消炎、抗腫瘤、促血循、消化不良、改善失眠。	其香甜氣息,能舒緩緊張情緒,並帶來愉悅的心情,彷彿回到童年純真世界。
薑	常被廣泛應用於食材上,薑精油是蒸餾根部而來。 具有健胃、補強消化系統、祛脹氣、抗黏膜發炎等作用,可改善常見的腸胃不適,例如:腹脹、食慾不振、消化不良、腹瀉、便秘等。消炎止痛、抗高血脂、強化性機能。	帶來勇氣及面對未知的自信,鼓舞疲憊情緒,帶來溫暖的感受。

(註:甜橙中的呋喃香豆素含量極低,不須擔心光敏性 。)

192

GOODNIGHT LAVENDER ESSENTIAL OIL CANDLE (compound)
薰衣草晚安精油按摩蠟燭

[五感蠟燭：温度 - 觸覺　Five Senses Candle: Warmth-Touch]

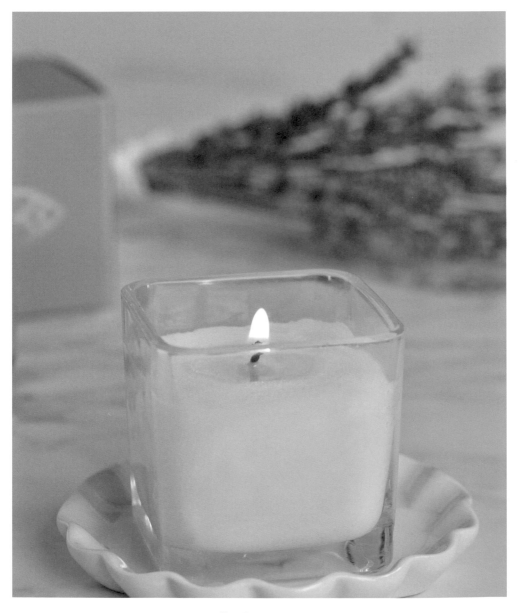

難易度 ★★☆☆☆

睡前配合按摩，可以更加舒緩放鬆。

PROCESS 流程

· 貼燭芯

· 熔蠟

· 55℃ 加入按摩精油

· 55℃ 倒入模具

· 待蠟冷卻凝固

tools 工具 —————

① 電熱爐　⑤ 量杯

② 電子秤　⑥ 剪刀

③ 溫度槍　⑦ 燭芯固定器

④ 攪拌棒　⑧ 玻璃容器 60ml

material 材料 —————

① 蜜蠟 6g

② 乳油木果脂 54g

③ 帶底座的環保燭芯（#1）
　 1 個

④ 複方按摩精油 1.8g

⑤ 燭芯貼 1 個

Step by step ——————————

🔥 前置作業

01 先將帶底座的環保燭芯放在燭芯貼上後，再用手按壓底座，以加強黏合。

02 用手剝開燭芯貼與底紙，使燭芯貼與底紙剝離。

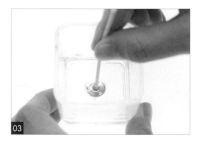

03 承步驟 2，將燭芯放入玻璃容器中央。

🔥 蠟液準備

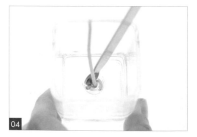

04 以鑷子按壓燭芯底座，以加強黏合，備用。

05 將蜜蠟倒入量杯中。

06 承步驟 5，加入乳油木果脂。

07

先將蜜蠟與乳油木果脂熔化後，再靜置在旁，待溫度降至55℃。（註：熔蠟可參考 P.29。）

08

承步驟 7，將複方按摩精油滴入熔化的蜜蠟與乳油木果脂中，為蠟液。

09

承步驟 8，以攪拌棒將蠟液攪拌均勻。

10

將蠟液溫度保持在 55℃，並倒入玻璃容器中。

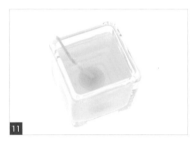

11

如圖，蠟液倒入完成。

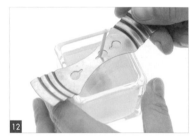

12

將燭芯固定器穿入燭芯，使燭芯固定在中央。

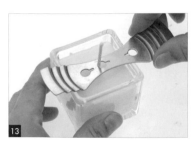

13

先將玻璃容器靜置在旁，待蠟液冷卻凝固後，再取出燭芯固定器。

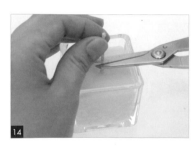

14

以剪刀修剪燭芯。（註：須保留約 1 公分的長度。）

15

如圖，薰衣草晚安按摩蠟燭完成。

◆ 蠟燭須完全凝固後才能使用，因加入複方按摩精油的蠟燭在未完全凝固時，點燃蠟燭，火容易熄滅。

◆ 使用方法：點燃蠟燭，待蠟的表面完全熔解後，熄滅蠟燭，先將燒焦的燭芯修剪掉，避免掉入蠟內而產生燒焦味，再用手指沾取蠟並塗抹在皮膚上做按摩。

◆ 複方按摩油：混合兩種以上的單方純精油，並加入按摩油而成。

◆ 複方精油配方

1. 基底油

荷荷芭油：由荷荷芭種子冷壓榨萃取，能守護肌膚，增加肌膚的防禦能力。

沙棘油：保濕、護膚、抗發炎、美白、抗老化、補足肌膚營養。

甜杏仁油：親膚，幫助使精油成分深層滲透，敏感性及嬰兒肌膚都可使用。

有機聖約翰草油：在德國被視為重要的藥用植物，常被應用於抗炎、抗菌、傷口治療，調理婦科不適及改善憂鬱焦慮等相關症狀。

2. 精油

薰衣草晚安按摩蠟燭 精油身心適用症狀說明		
精油名稱	藥學屬性及適用症候	情緒與心靈
甜橙	安撫焦慮、鎮靜、消炎、抗腫瘤、促血循、消化不良、改善失眠。	其香甜氣息，能舒緩緊張情緒，並帶來愉悅的心情，彷彿回到童年純真世界。
佛手柑	具鎮靜、保護神經功效，可改善情緒激動、失眠、長期壓力、心律不整。	使用後可以釋放恐懼與憂傷，修復身心，使身心處於愉悅放鬆的狀態。
花梨木	具激勵補身，適合使用在沮喪、虛弱無力、工作過度、過勞等狀態。具強化免疫、消炎、抗感染、抗菌等功效。	能提振精神，強化防禦力。
喀什米爾薰衣草	珍稀的喀什米爾真正薰衣草精油，於高海拔嚴峻環境中生長，比較其他品種的薰衣草，味道更為甜美。具有鎮靜、安撫功效，適用於神經緊張、睡眠困擾、躁鬱症等情況。具消炎、止痛、促進傷口癒合功效。	能紓解壓力，讓情緒放鬆，擁有寧靜夜晚。
岩蘭草	鎮靜、強化神經功能，可用來處理迷惑、焦慮等情緒，對於抗壓具有良好的效果，可抗發炎、止癢、抗過敏。	紓解壓力，讓人盡情享受生命的美好。
檸檬	具鎮靜神經的功效，可改善惡夢，使人愉悅且充滿活力，同時擁有淨化的功效。	酸酸甜甜的香氣，能使人愉悅與充滿活力，並擁有淨化的能力。
印度乳香	可抗憂鬱，並降低血液中可體松的水平。具消炎、促傷口癒合，抗痛覺、抗過敏。	能讓人擺脫沉重與紛擾，釋放壓力，重回自信光采。

（註：甜橙中的呋喃香豆素含量極低，不須擔心光敏性 。）

LAVENDER ESSENTIAL OIL CANDLE

薰衣草精油按摩蠟燭 （單方）

[五感蠟燭：温度 - 觸覺　Five Senses Candle: Warmth-Touch]

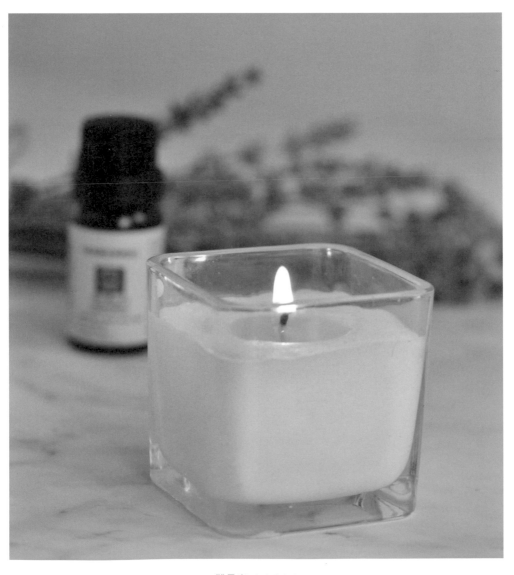

———— 難易度 ★★☆☆☆ ————

止痛、抗菌、鎮靜、止癢、抗感染的效果，促進細胞再生、幫助傷口癒合。
真正薰衣草舒服的香氣有助於緩解各種身心緊繃導致的症狀，它帶有母性的力量，讓人有被
無條件的愛所擁抱和支持。

- 貼燭芯
- 熔蠟
- 53 ℃ ～ 55 ℃ 加入按摩精油
- 55℃ 倒入模具
- 待蠟冷卻凝固

tools 工具 ─────────

① 電熱爐　　⑤ 量杯
② 電子秤　　⑥ 剪刀
③ 溫度槍　　⑦ 燭芯固定器
④ 攪拌棒　　⑧ 玻璃容器 60ml

material 材料 ─────────

① 蜜蠟 7g
② 乳油木果脂 41g
③ 帶底座的環保燭芯（#1）1 個
④ 有機荷荷芭油 6g
⑤ 甜杏仁油 6g
⑥ 單方有機薰衣草精油 15 滴
⑦ 燭芯貼 1 個

Step by step ─────────

🔥 前置作業

01

先將帶底座的環保燭芯放在燭芯貼上後，再用手按壓底座，以加強黏合。

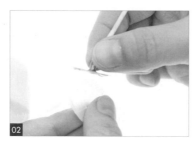

02

用手剝開燭芯貼與底紙，使燭芯貼與底紙剝離。

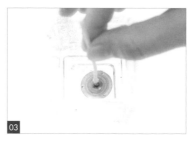

03

承步驟 2，將燭芯放入玻璃容器中央。

🔥 蠟液準備

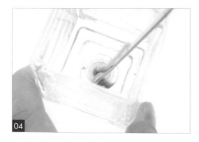

04

以鑷子按壓燭芯底座，以加強黏合，備用。

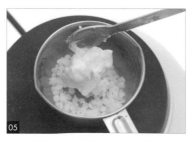

05

將蜜蠟倒入量杯中後，加入乳油木果脂。

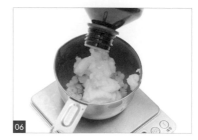

06

承步驟 5，將甜杏仁油倒入量杯中。

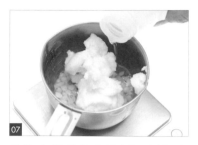

07 先將有機荷荷芭油倒入量杯中後，再加熱熔化。（註：熔蠟可參考 P.29。）

08 承步驟 7，先以攪拌棒確認是否完全熔化後，再靜置在旁，待溫度降至 55℃。

09 承步驟 8，先將單方有機薰衣草精油滴入熔化的蜜蠟與乳油木果脂中後，再以攪拌棒攪拌均勻，為蠟液。

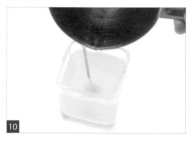

10 將蠟液溫度保持在 55℃，並倒入玻璃容器中。

11 如圖，蠟液倒入完成。

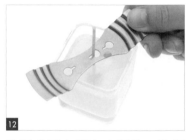

12 將燭芯固定器穿入燭芯，使燭芯固定在中央。

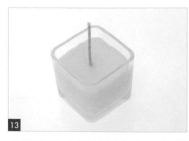

13 先將玻璃容器靜置在旁，待蠟液冷卻凝固後，再取出燭芯固定器。

14 以剪刀修剪燭芯。（註：須保留約 1 公分的長度。）

15 如圖，薰衣草精油按摩蠟燭（單方）完成。

Candle Tips

◆ 蠟燭須完全凝固後才能使用,因加入複方按摩精油的蠟燭在未完全凝固時,點燃蠟燭,火容易熄滅。

◆ 使用方法:點燃蠟燭,待蠟的表面完全熔解後,熄滅蠟燭,先將燒焦的燭芯修剪掉,避免掉入蠟內而產生燒焦味,再用手指沾取蠟並塗抹在皮膚上做按摩。

◆ 若有養貓,要慎用薰衣草精油,由於精油是經過萃取提煉而成,濃度較高,使用上須注意用量和比例,過多會讓貓感到不適。

◆ 複方按摩油:混合兩種以上的單方純精油,並加入按摩油而成。

◆ 複方精油配方

　1. 基底油

　　乳油木果脂:保濕滋養,防止肌膚老化,能夠隔離紫外線,形成天然的防護。

　　有機荷荷芭油:能在肌膚表層形成保護膜,並深度滋養肌膚,也可使產品不易變質。

　　甜杏仁油:親膚,幫助使精油成分深層滲透,敏感性及嬰兒肌膚都可使用。

　2. 精油

薰衣草精油按摩蠟燭(單方) 精油身心適用症狀說明	
精油名稱	**真正薰衣草**
藥學屬性及適用症候	安定情緒、改善睡眠、驅蟲防蚊、舒緩肌膚、傷口修復、婦科舒緩。
情緒與心靈	放鬆身心,協助清晰觀察世界的能力。
注意事項	婦女懷孕初期、低血壓患者慎用。

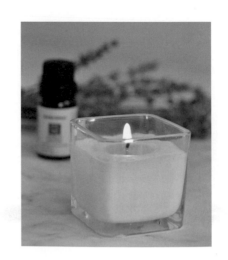

WOOD WICK CANDLE
木芯蠟燭

[五感蠟燭：安定 - 聽覺　Five Senses Candle: Serenity-Hearing]

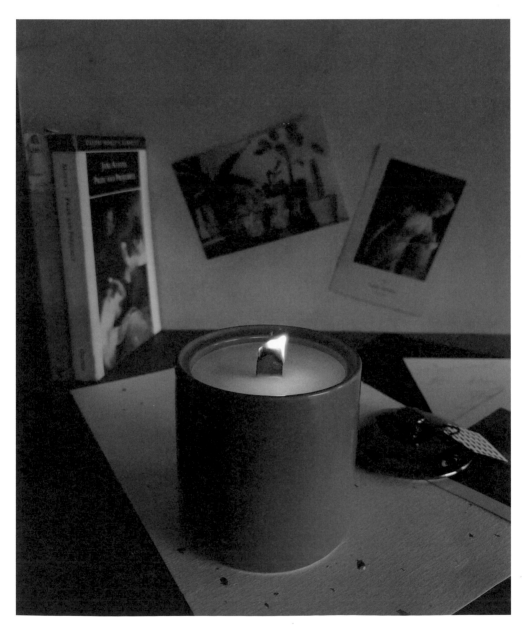

———— 難易度　★☆☆☆☆ ————

聲音很容易將我們帶入某個情境中，和當下的情緒做連結。木芯是近幾年來蠟燭市場中的新寵。因為火的高溫燃燒，燭芯會如同燒木柴一般發出啪啪的聲音。雖然我們很少有真正坐在壁爐前看著柴火燃燒的機會，但對大部分的人而言，燃燒木柴的聲音總是能讓人感覺到溫暖與安定。

· 貼燭芯

· 熔蠟

· 80℃～85℃倒入模具

· 待蠟冷卻凝固

tools 工具

① 電熱爐　　⑤ 剪刀

② 電子秤　　⑥ 不鏽鋼容器 1 個

③ 溫度槍　　⑦ 玻璃容器 1 個

④ 量杯

material 材料

① 蜜蠟 300g

② 木芯（#4）1 個

③ 燭芯底座 1 個

④ 燭芯貼 1 個

Step by step

◊ 前置作業

01 將木芯插入燭芯底座中。

02 如圖，木芯插入燭芯底座完成，為燭芯。

03 將燭芯放在燭芯貼上後，用手按壓底座，以加強黏合。

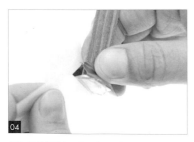

04 用手剝開燭芯貼與底紙。

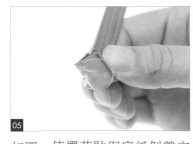

05 如圖，使燭芯貼與底紙剝離完成。

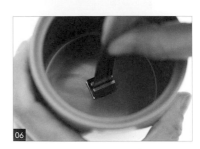

06 承步驟 5，先將燭芯放入玻璃容器中央後，再用手按壓底座，以加強黏合。

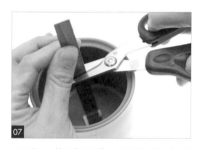

以剪刀修剪燭芯，即完成玻璃容器，備用。（註：須保留約 1 公分的長度。）

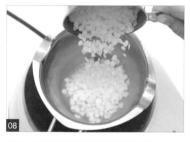

將大豆蠟倒入不鏽鋼容器中。

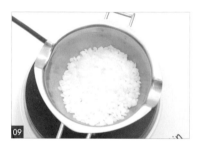

將不鏽鋼容器加熱，使大豆蠟熔化。（註：熔蠟可參考 P.29。）

先將熔化的大豆蠟靜置在旁，待溫度降至 80℃ ～ 85℃ 後，再倒入玻璃容器中。（註：須蠟淋到燭芯。）

將玻璃容器靜置在旁，待大豆蠟冷卻凝固。

如圖，木芯蠟燭完成。

∽ Candle Tips ∾

◆ 若買到單片木芯，可將兩片木芯合在一起，再浸到熔好的蠟中黏合使用，效果較好。

◆ 使用時，將燭芯修剪至距離蠟燭表面 0.5 ～ 1cm 距離，可維持點燃時火花的穩定度，並降低冒黑煙的狀況產生。

◆ 在貼入容器底部前先修剪燭芯，能避免事後修剪時，因晃動而破壞表面平整度。

◆ 將蠟倒入容器時，淋在燭芯上過蠟，可降低燭芯周遭的蠟變色的狀況。

◆ 使用方法

❶ 點燃蠟燭後，待蠟的表面完全熔解再熄滅蠟燭。

❷ 蠟燭熄滅後，先將燒焦的燭芯修剪掉，以免掉入蠟內而產生燒焦的味道。

CRACKLECANDLE
裂紋蠟燭

[觀賞用・五感蠟燭：安定 - 聽覺　Five Senses Candle: Serenity-Hearing]

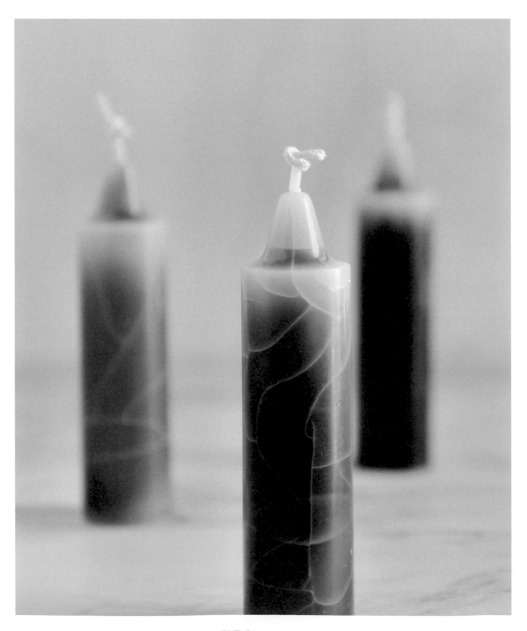

———— 難易度 ★★★☆☆ ————

這款蠟燭最令人期待的，就是當蠟燭放入冷熱水中，蠟燭表面開始產生裂紋時所產生的聲音。
蠟燭表面裂開時，傳達到手指間的微妙感覺也是非常療癒的。

tools 工具 ─────────

① 電熱爐　　⑦ 刀片
② 電子秤　　⑧ 3.2×12cm 圓柱模具 1 個
③ 溫度槍　　⑨ 500ml 不鏽鋼容器 1 個
④ 攪拌棒　　⑩ 封口黏土
⑤ 量杯　　　⑪ 燭芯固定器
⑥ 剪刀

material 材料 ─────

① 石蠟 140　80g
② 純棉棉芯（#1）
③ 液體色素（綠）

Step by step ─────────────────────

🔥 前置作業

01
將純棉棉芯放在圓柱模具側邊
測量長度後，以剪刀修剪純棉
棉芯，為燭芯。（註：長度為圓
柱模具總長再多 10 ～ 15 公分。）

02
將燭芯穿入圓柱模具的孔洞中。
（註：穿燭芯可參考 P.30。）

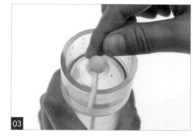

03
承步驟 2，將封口黏土貼在圓柱
模具底部，並用手按壓封口黏
土，以固定燭芯，備用。（註：
須保留約 4 ～ 5 公分的燭芯在模
具外。）

🔥 蠟液準備

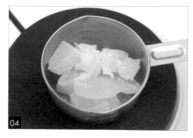

04
先將石蠟倒入量杯後，再放在
電熱爐上加熱，使石蠟熔化，
為蠟液。（註：熔蠟可參考 P.29。）

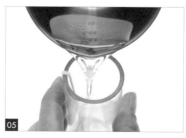

05
先將蠟液靜置在旁，待溫度降
至 90℃ ～ 95℃ 後，再倒入圓柱
模具中。

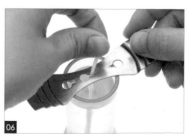

06
將燭芯固定器穿入燭芯，使燭
芯固定在中央。

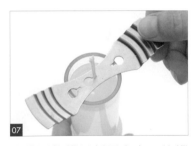

07

先將圓柱模具靜置在旁，待蠟液稍微凝固後，再取出燭芯固定器。

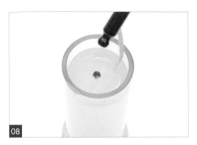

08

將綠色液體色素滴入未凝固的蠟液中。

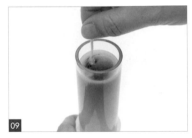

09

以燭芯將綠色液體色素和未凝固的蠟液攪拌均勻，為綠色蠟液。

♦ 脫模

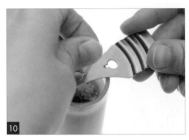

10

將燭芯固定器穿入燭芯，使燭芯固定在中央。

11

先將圓柱模具靜置在旁，待綠色蠟液冷卻凝固後，再取出燭芯固定器。

12

先取下底部的封口黏土後，再取下圓柱模具的底座。

13

用手按壓圓柱模具瓶身，以鬆動凝固的綠色蠟液。

14

從圓柱模具中取出凝固的綠色蠟液，為蠟燭主體。

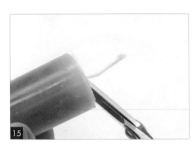

15

以剪刀修剪蠟燭主體底部燭芯。（註：不須保留任何長度。）

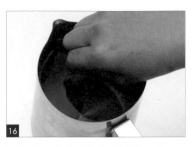 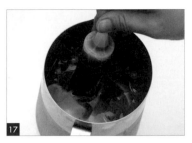 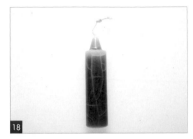

將蠟燭主體放入裝滿 50℃～ 53℃ 熱水的不鏽鋼容器中。（註：放入時間約 60 秒。）

承步驟 16，將蠟燭主體放入裝滿冷水的不鏽鋼容器中，使蠟燭主體產生裂紋。

如圖，裂紋蠟燭完成。（註：可將燭芯打結，欲點燃蠟燭時，先將結解開後，再將燭芯修剪至 1 公分即可。）

Candle Tips

- 修剪燭芯時，頂部須預留至少 10 公分以上的長度，以便浸入水中時有拿取位置。

- 石蠟收縮的狀況會比植物蠟更為明顯，若在意底部凹陷，可在底部呈現凝固狀時，二次加蠟填平。注意第二次加蠟的溫度要在 70℃～ 75℃ 之間，若蠟的溫度過高，容器內凝固的蠟會熔化變形。

- 裂紋的控制

 大裂紋：可先將脫模的蠟燭冷凍 10～15 分鐘，再放入熱水和冰水中。
 小裂紋：將冰水改為溫水，脫模後放入熱水和溫水中。

- 可嘗試在熱水內停留 30 秒或 90 秒，不同的時間會產生不同的裂紋效果。在熱水中放愈久，所產生的裂紋會愈少。

- 可嘗試先將蠟燭放置在冷凍庫一小時以上，再放入熱水和冰水中，會產生蠟燭內、外皆有裂痕的效果。

- 此蠟燭建議觀賞用，不適合燃燒，容易產生異味。

LAVA CANDLE
熔岩蠟燭

[五感蠟燭：美感 - 視覺　Five Senses Candle: Aesthetics-Sight]

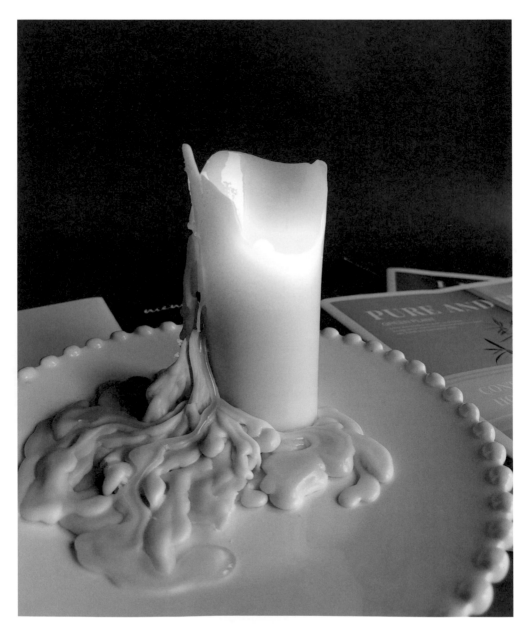

──────── ┤ 難易度 ★★★☆☆ ├ ────────

　　流下來的燭淚，凝固後像岩漿般形成一層又一層的波浪，美麗的猶如孔雀的尾巴。
我有許多學生因為熔岩蠟燭，而對燭淚有了不同的看法，它不是蠟燭的殘留，而是完美作品
不可或缺的要素。點燃它，給它時間燃燒融化，慢慢的，就能見到它的內涵，最後完整。

PROCESS 流程

- 穿燭芯
- 熔蠟
- 90℃加入香精油
- 加入香精油後調色
- 68℃倒入模具
- 脫模
- 90℃加入香精油
- 68℃倒入模具
- 待蠟冷卻凝固
- 脫模

tools 工具

① 電熱爐　⑤ 量杯　　⑨ 3.2×12cm 尖頂　⑫ 小錐子
② 電子秤　⑥ 剪刀　　　圓柱模具 1 個　　⑬ 燭芯固定器
③ 溫度槍　⑦ 試色碟　⑩ 3.8×15cm 平頂　⑭ 打火機
④ 攪拌棒　⑧ 不鏽鋼容器　　圓柱模具 1 個　⑮ 盤子
　　　　　　　　　　⑪ 封口黏土

material 材料

① 大豆蠟 a（柱狀用）50g　③ 純棉棉芯（#3）　⑤ 香精油 a 2.5g
② 大豆蠟 b（柱狀用）100g　④ 固體色素（藍）　⑥ 香精油 b 5g

Step by step

🕯 前置作業

01

先將純棉棉芯放在尖頂圓柱模具側邊測量長度後，再以剪刀修剪純棉棉芯，為燭芯。（註：長度為尖頂圓柱模具總長再多 10 ～ 15 公分。）

02

將燭芯穿入尖頂圓柱模具的孔洞中。（註：穿燭芯可參考 P.30。）

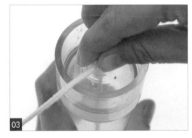
03

承步驟 2，將封口黏土貼在尖頂圓柱模具底部，並用手按壓封口黏土，以固定燭芯，備用。（註：須保留約 4 ～ 5 公分的燭芯在模具外。）

🕯 蠟液a準備

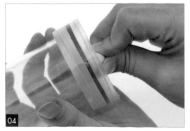
04

將封口黏土貼在平頂圓柱模具底部，備用。

05

先將大豆蠟 a（50g）倒入不鏽鋼容器中後，再加熱熔化，為蠟液 a。（註：熔蠟可參考 P.29。）

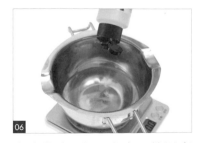
06

先將蠟液 a 靜置在旁，待溫度降至 90℃後，再加入香精油 a（2.5g）。

209

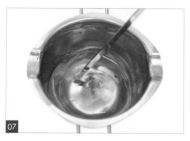

07
以攪拌棒將蠟液 a 和香精油 a 攪
拌均勻。

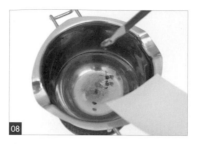

08
先以刀片在紙上刮出藍色固體
色素後，再以攪拌棒將藍色固
體色素倒入不鏽鋼容器中。

09
以攪拌棒將蠟液 a 和藍色固體
色素攪拌均勻，為藍色蠟液。

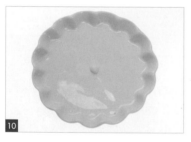

10
以攪拌棒沾取藍色蠟液滴在試
色碟上試色。（註：蠟液態時
顏色較深，蠟凝固後顏色較淺，
可依個人喜好調整顏色。）

11
先將不鏽鋼容器靜置在旁，待
藍色蠟液溫度降至 68℃ 後，再
倒入尖頂圓柱模具中。

12
如圖，藍色蠟液倒入完成。

13
將燭芯固定器穿入燭芯，使燭
芯固定在中央。

14
將圓柱模具靜置在旁，待藍色
蠟液稍微凝固。

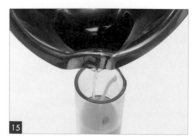

15
先取出燭芯固定器後，再將剩
餘的藍色蠟液倒入尖頂圓柱模
具中，以填補孔洞。

♨ 脫模

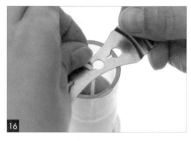

承步驟 15，將燭芯固定器穿入燭芯，使燭芯固定在中央。(註：蠟燭尺寸愈大，愈容易在凝固時產生空洞，在熔蠟時可多熔一些蠟備用。)

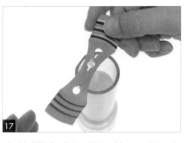

先待蠟液冷卻凝固後，再取出燭芯固定器。

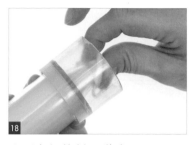

取下底部的封口黏土。

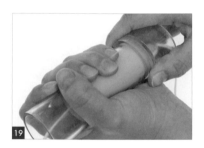

用手按壓尖頂圓柱模具瓶身，使凝固的藍色蠟液鬆動。

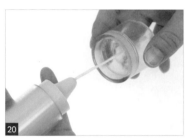

取下尖頂圓柱模具的底座。

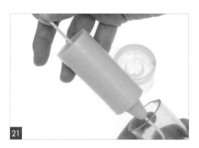

從尖頂圓柱模具中取出凝固的藍色蠟液，為藍色蠟燭。

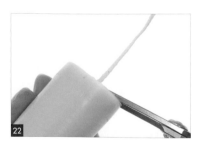

以剪刀修剪藍色蠟燭底部燭芯。（註：不須保留任何長度。）

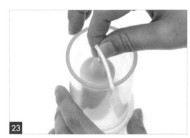

將藍色蠟燭放入平頂圓柱模具中。

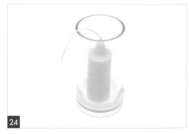

如圖，藍色蠟燭放入完成，備用。

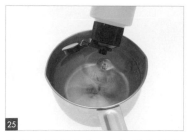

25

先將大豆蠟 b（100g）倒入量杯
中後，再加熱熔化，待溫度降
至 90℃後，加入香精油 b（5g）。
（註：熔蠟可參考 P.29。）

26

以攪拌棒將大豆蠟 b 和香精油 b
攪拌均勻，為蠟液 b。

27

先將量杯靜置在旁，待蠟液 b
溫度降至 63℃後，再倒入平頂
圓柱模具中。

28

如圖，蠟液 b 倒入完成。

29

將燭芯固定器穿入燭芯，使燭
芯固定在中央。

🕯 脫模

30

先將平頂圓柱模具靜置在旁，
待蠟液 b 稍微凝固後，再取出
燭芯固定器。

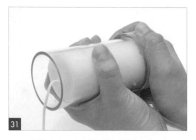

31

用手按壓平頂圓柱模具瓶身，
以鬆動凝固的蠟液 b。

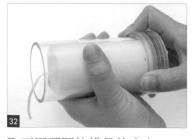

32

取下平頂圓柱模具的底座。

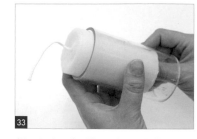

33

從平頂圓柱模具中取出凝固的
蠟液 b，為蠟燭主體。

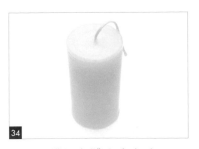

34

如圖，蠟燭主體取出完成。

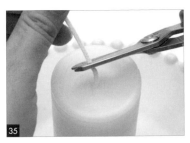

35

將蠟燭主體放在盤子上後，以剪刀修剪燭芯，為蠟燭。（註：須保留約 1 公分的長度。）

36

以打火機將蠟燭點燃。

37

承步驟 36，使蠟燭燃燒到熔化露出藍色蠟燭。

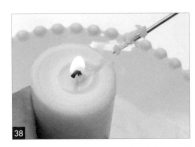

38

以小錐子將蠟燭主體刮出一道溝，使藍色蠟液可以流出。

39

如圖，熔岩蠟燭完成。

\sim Candle Tips \sim

◆ 燃燒柱狀蠟燭時，底部皆須使用容器盛接流下來的燭淚。

◆ 熔岩蠟燭的特色是流下燭淚的姿態，可準備一個美觀的盤子當作裝飾的一部分。

HURRICANE CANDLE HOLDER
颱風蠟燭

[五感蠟燭：美感 - 視覺　Five Senses Candle: Aesthetics-Sight]

難易度　★☆☆☆☆

將茶燭點燃的那一刻，就能看到自己創造的小世界。

- 修剪乾燥花
- 熔蠟
- 放入乾燥花
- 130°C ～ 140°C 倒入模具
- 蠟稍微凝固後冷凍
- 脫模

tools 工具

① 電熱爐
② 電子秤
③ 溫度槍
④ 攪拌棒
⑤ 剪刀
⑥ 不鏽鋼容器
⑦ 7.5×7.5cm 柱狀燭臺模具 1 個
⑧ 磨砂紙

material 材料

① 石蠟 155 110g
② 石蠟添加劑 1g
③ 乾燥花

Step by step

🔥 前置作業

01

以剪刀修剪乾燥花。（註：乾燥花長度不超過燭臺。）

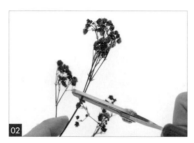
02

重複步驟 1，完成 10 ～ 15 個乾燥花修剪。（註：可依個人喜好決定數量。）

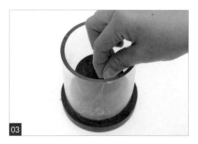
03

將修剪的乾燥花放入柱狀燭臺模具中。

04

重複步驟 3，依序放入乾燥花。

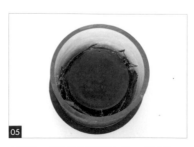
05

如圖，燭臺容器完成，備用。

🔥 蠟液準備

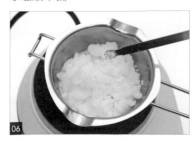
06

先將石蠟倒入不鏽鋼容器中後，加入石蠟添加劑。

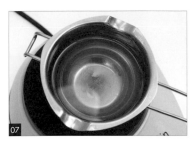

07

承步驟 6，將石蠟熔化後，待溫度上升至 130℃ ～ 140℃，即完成蠟液。（註：熔蠟可參考 P.29。）

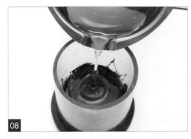

08

將蠟液倒入燭臺容器中。

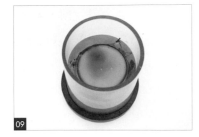

09

先將燭臺容器靜置在旁，待蠟液表面稍微凝固後，再放入冷凍庫。（註：冷凍時間須 30 分鐘以上。）

♦ 脫模

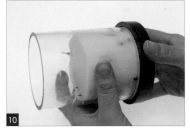

10

用手按壓燭臺容器瓶身，以鬆動凝固的蠟液。

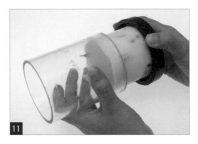

11

取下燭臺容器的瓶身。

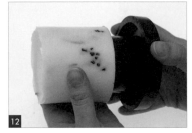

12

從燭臺容器的底座中取出凝固的蠟液，為蠟燭主體。

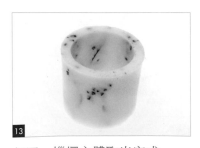

13

如圖，蠟燭主體取出完成。

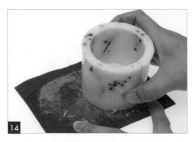

14

以磨砂紙磨平蠟燭主體底部毛邊或不平整的蠟。

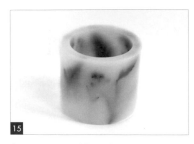

15

如圖，颱風蠟燭完成。

- 修剪乾燥花之前，可以先將乾燥花放在模具側邊，以測量修剪長度。

- 除了乾燥花，也可以放入厚實、有層次感的素材，如：果乾、蓬鬆的乾燥菊花等，效果會更好。

- 加入石蠟添加劑，可以預防蠟燭收縮的太嚴重。

- 石蠟收縮的狀況會比植物蠟更為明顯，可在底部呈現凝固狀後，二次加蠟填平。須注意第二次加蠟的溫度要在 70℃ ～ 75℃ 之間，若蠟的溫度過高，容器內凝固的蠟燭可能會熔化變形。

- 脫模前，輕按壓模具瓶身，使蠟燭稍微鬆動後，會更容易脫模，但力道不可過大，以免捏壞蠟燭。

- 使用磨砂紙磨平不平整蠟或磨去毛邊時，力道不可過大，以免破壞蠟燭。

- 使用方法

 ❶ 將點燃的茶燭放入颱風蠟燭中。

 ❷ 如果放入的茶燭燭芯較長，點燃時火會較大，這時颱風蠟燭內壁容易融化，若擔心颱風蠟燭內壁融化，可在颱風蠟燭中加一個杯子做隔離。

- 石蠟為非天然蠟材，建議使用時要讓空間保持良好的通風狀態。

常見Q&A

Question 01 燃燒蠟燭會不會對身體有害？

若是非天然蠟材，如：石蠟、果凍蠟等，長時間使用對人體會有一定程度影響，但不至於到重大傷害，每次使用蠟燭時間不可過長。建議可選擇用天然蠟材來製作蠟燭，如：大豆蠟、蜂蠟等，有資料顯示：蜂蠟能抑制細菌、釋放對呼吸道有益的天然抗生素，可參考蠟材P.12。若使用非天然蠟材蠟燭，建議在通風處使用，可降低傷害風險。

Question 02 要怎麼把蠟熔化？直接放在瓦斯爐上煮可以嗎？

除了本書使用電熱爐或電磁爐之外，也可使用瓦斯爐熔蠟，須以「隔水加熱」的方式，避免直接放在瓦斯爐上煮。隔水加熱最高溫可能會達到 100℃，所以熔蠟時要注意溫度過高的狀況。

Question 03 要用多大的火力來加熱？

若使用可調整溫度的小型電熱爐，每個廠牌溫度分段定義都不同，在購買後可先詳細閱讀說明書，了解每段的溫度大小後，再開始熔蠟。本書使用的機種，是將溫度調節在小火～中火之間。

Question 04 熔蠟是一直加熱還是熱一下就可以拿起來？

將蠟倒入容器後，放在電熱爐上加熱，使蠟完全熔化是一個方法，另一個方法是：待蠟熔化 2/3 後，靜置在旁，以餘溫將蠟完全熔化，可參考熔蠟 P.29。

Question 05 蠟燭的香味來源是什麼？

除了本身就帶有特殊氣味的蜂蠟之外，在製作蠟燭時會加入香氛精油，以增加蠟燭的香氣。蠟燭的香氛材料分為兩大類，化合香精油以及天然植物精油，除了這兩種之外，本書也使用了複方天然植物精油，可參考香氛精油 P.21。

Question 06 點蠟燭的時候，燭芯要怎麼使用？

可將燭芯修剪至 0.5 ～ 1 公分，在點燃燭芯，若是有打結或是捲燭芯作為造型，使用前一樣，先將燭芯修剪至 0.5 ～ 1 公分後，再點燃燭芯。

07 為什麼燒過的燭芯會分岔？

蠟燭在燃燒過程中，燭芯會愈來愈長，呈現分岔狀態，或是圓圓的像蘑菇頭（mushrooming），因為蠟燭燃點低，消耗得會比燭芯快，也因如此，每次要重新點燃蠟燭前，就須做適度的修剪燭芯，只留下 0.5 公分，能避免灰燼掉入蠟內、因燭芯過長，而使蠟燭燃燒得過快，也可以讓蠟燭恢復光亮。

08 為什麼要一直測量溫度？

溫度是決定品質和成功與否的要素，以倒入時的容器溫度來舉例：倒入時的溫度過高或過低，將影響蠟液凝固後內部可能產生空洞、表面可能凹凸不平的狀況，而針對不同的蠟材，倒入蠟液的溫度也會有所不同，可參考蠟材 P.12。

09 加香氛精油的蠟燭會對人體有害嗎？

蠟燭的香氛材料分為兩大類，化合香精油以及天然植物精油。化合香精油是混和兩種以上人造物質的合成化合物，可以製作出天然植物精油沒有的味道，建議在通風的空間使用。天然植物精油是植物中萃取出來的天然物質，對人體基本上是無害的，可參考香氛精油 P.21。

10 為什麼放入乾燥花以後，就跑出氣泡了？

因為植物有毛細孔，所以放入蠟液中產生氣泡是正常現象，可用鑷子或是小錐子戳破氣泡，若是大量氣泡，可以用熱風槍吹破氣泡。

11 倒蠟時溫度那麼高，玻璃容器不會破掉嗎？

操作正確的狀況下，玻璃容器不會因倒蠟而產生破裂，倒蠟的溫度是經過設計的，有考量到容器的耐熱度與蠟材倒入的最佳溫度，所以在選擇容器時要注意耐熱度的部分。

12 倒蠟時溫度已經很高了，為什麼還要吹熱容器？

吹熱容器是為了降低因溫差而造成蠟燭凝固後表面凹凸不平或空洞的狀況產生，尤其是冬天時，玻璃容器溫度會更低，建議在倒蠟前先吹熱容器。

13 有些蠟燭沒有容器裝著，是怎麼做出來的？

可以使用模具來製作不須容器裝載的蠟燭，將蠟熔化，並加入香氛精油及調色後，帶溫度下降至適宜的溫度後，倒入模具中，再等蠟燭冷卻凝固，從模具中取出，即可獲得不須容器裝載的蠟燭，可參考什麼是香氛精油蠟燭 P.10。

Question

14 很難脫模的時候該如何處裡？

可以嘗試輕壓模具外圍，使空氣進入模具和蠟燭之間、放入冰箱冷藏 10 ～ 15 分鐘或是製作前，在模具噴上脫模劑。

Question

15 蠟燭凝固要多久時間？怎麼判斷是不是凝固了？

根據蠟燭尺寸大小、季節與環境的變化，每種蠟液凝固的時間會有所不同，像：容器蠟燭一般凝固時間是 2 ～ 3 小時，但因為各種因素的不同，可能需要更長的時間。而判斷蠟燭是否凝固的最低指標是，握住模具或容器感覺沒有餘溫，便可進行脫模或其他動作。

Question

16 為什麼蠟凝固後，能看到一圈一圈的條紋？

這種條紋又可稱為溫差紋，蠟對溫度非常敏感，將蠟倒入容器時，每一刻都會讓蠟產生變化，因而產生溫差紋，避免方法：將蠟倒入容器或模具時，速度快且一至。

Question

17 為什麼蠟液凝固後，外壁有明顯的霧狀產生？

這個狀況一般稱之為 wet spot（霧狀），大豆蠟在凝固收縮後，殘留在壁上的蠟。這是容器大豆蠟的特性，尤其是調色後的蠟燭會更為明顯。Wet spot 無法避免也很難控制，有時在市售的蠟燭也能看到，這也代表蠟燭內應該沒添加其它成分。想要避免 wet spot 就須添加其他成分，如：蜂蠟、石蠟、收縮劑防止劑……等，如果要製作純大豆蠟容器蠟燭，建議選擇不透明容器。

Question

18 熔太多蠟沒有用完怎麼辦？

剩下沒用完的蠟可以倒入紙杯內保存，未來繼續使用。或是平常可以準備一些造型小模具，將剩餘沒用完的蠟，製作成造型用的點綴蠟。

Question

19 不想使用的時候，要怎麼熄滅蠟燭？用吹的嗎？

建議使用專門的熄燭工具，如：滅燭罩、蠟燭蓋等，不建議用嘴吹熄蠟燭，可能會產生煙霧及不好的氣味。

20 蠟液凝固以後，表面凹凸不平，還有洞怎麼辦？

加入香精油等油類的容器蠟燭，若是沒有攪拌均勻，凝固後表面容易呈現不平整的狀況或在蠟燭內部因產生空隙而不斷的冒泡，導致蠟燭表面上形成凝固的氣泡狀。用肉眼較難判斷蠟液與油類是否已攪拌均勻，尤其是製作大容量的容器蠟燭時，建議可以另外準備一個容器，將兩個容器來回交互倒入。可參考蠟液加香氛精油 P.32。

蠟燭待乾區的環境也會影響表面是否平整，冷氣、風扇的風不可過強。

入模的溫度是凝固後產生空洞的關鍵，每一種蠟都有溫度上的限制，過高或過低都有可能產生空洞。倒蠟前可使用熱風槍將容器或模具裡外都稍微吹熱，以減少溫度差異所產生的凹陷，可參考蠟材 P.12。

21 用過卻還沒用完的蠟燭熄要怎麼處理？

將蠟燭熄滅後，建議靜置在旁冷卻一下，再將燭芯調整成原來的高度，並將燒黑的部分剪掉，保留約一公分的長度，方便再次使用，且在半年內使用完畢。

22 蠟燭有保存期限嗎？

根據不同蠟材以及加入的材料有所不同，如：大豆蠟在避免光線照射的保存狀況下，有效期為三年、若加入了天然植物香氛精油，最佳使用期限是六個月。建議可將蠟燭蓋上燭蓋後，放置在陰涼處保存，若產生變質就停止使用。

23 蠟燭放太久，上面出現灰塵怎麼辦？

若蠟燭上的灰塵不多，可直接以乾布輕擦拭即可，若累積了較多的灰塵，可以將化妝棉沾取酒精後，輕擦拭蠟燭表面去除灰塵，或以黏性較弱的膠帶為輔助，輕輕黏除蠟燭上的灰塵。

24 除了溫度槍，還有可以用什麼測量溫度？

可以使用溫度計測量。溫度計的種類多樣，如：水銀、電子槍、探針……等。須注意的是，水銀溫度計容易破碎且污染環境，若溫度過高也容易損毀。建議使用不鏽鋼探針或是電子槍，探針準確度高，也容易清理。若是使用電子槍，建議選購高品質的品牌，搭配正確使用操作就能精準測量溫度。本書使用電子溫度槍進行製作，能夠快速且精準測量溫度。

THE HANDBOOK
OF HANDMADE
AROMATIC CANDLES

手作香氛蠟燭BOOK：

絕美╳香氣╳抒壓的美好生活提案

Creating an Astonishingly
Scented and Calming Environment.

書　　名	手作香氛蠟燭 BOOK：絕美 X 香氣 X 抒壓的美好生活提案
作　　者	接接（接以辰）
主　　編	譽緻國際美學企業社・莊旻嬑
助理編輯	譽緻國際美學企業社・余佩蓉
美　　編	譽緻國際美學企業社・羅光宇
封面設計	洪瑞伯
攝影師	李權（步驟）、接以辰（主圖）
發行人	程顯灝
總編輯	盧美娜
美術設計	博威廣告
製作設計	國義傳播
發行部	侯莉莉
印務	許丁財
法律顧問	樸泰國際法律事務所許家華律師
藝文空間	三友藝文複合空間
地址	106 台北市安和路 2 段 213 號 9 樓
電話	（02）2377-1163
出版者	四塊玉文創有限公司
總代理	三友圖書有限公司
地址	106 台北市安和路 2 段 213 號 9 樓
電話	（02）2377-4155、（02）2377-1163
傳真	（02）2377-4355、（02）2377-1213
E-mail	service@sanyau.com.tw
郵政劃撥	05844889 三友圖書有限公司

總經銷	大和書報圖書股份有限公司
地址	新北市新莊區五工五路 2 號
電話	（02）8990-2588
傳真	（02）2299-7900
初版	2023 年 11 月
定價	新臺幣 480 元
ISBN	978-626-7096-72-7（平裝）

感謝贊助：
研蘭若、TKLAB、Daisy House 材料提供

國家圖書館出版品預行編目（CIP）資料

手作香氛蠟燭BOOK：絕美X香氣X抒壓的美好生活提案 / 接接(接以辰)作. -- 初版. -- 臺北市：四塊玉文創有限公司, 2023.11
面；　公分
ISBN 978-626-7096-72-7（平裝）

1.CST: 蠟燭 2.CST: 勞作

999　　　　　　　　　　　　　　　112018485

http://www.ju-zi.com.tw

三友官網　　　　　三友 Line@